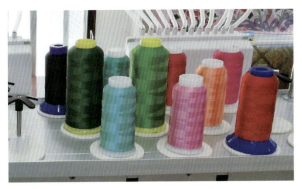

图 3-17　绣线

图片来源：作者自摄

图 6-8　洮绣纹样用的高纯度配色

图片来源：作者自摄

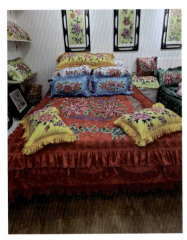

图 6-21　洮绣床上四件套　　　　　图 6-22　洮绣纹样色系分布图

图片来源：作者自摄

表 6-4　洮绣纹样常用的色彩及应用领域

洮绣纹样色系	暖色系	冷色系
色彩图例		
色彩	亮黄色、橙色、橘红色、粉红色、玫红色、大红色、深红色、棕色	翠绿色、蓝绿色、海蓝色、深紫色
应用领域	花瓣、果实、动物身体	植物茎叶、花瓣

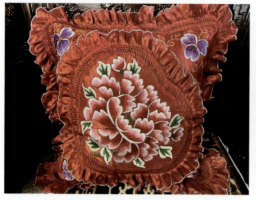
图 9-10　洮绣枕套（一）
图片来源：作者自摄

图 9-11　洮绣枕套（二）
图片来源：作者自摄

图 9-12　洮绣枕套（三）
图片来源：作者自摄

图 9-13　洮绣鞋垫（一）　图 9-14　洮绣鞋垫（二）
图片来源：作者自摄　　　图片来源：作者自摄

图 9-15　洮绣香囊
图片来源：作者自摄

图 9-16　莲花枕头：绣品信插子
图片来源：作者自摄

图 9-17　各种绣花枕头
图片来源：作者自摄

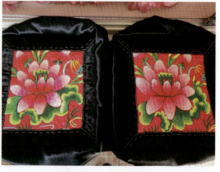
图 9-18　绣花枕顶
图片来源：作者自摄

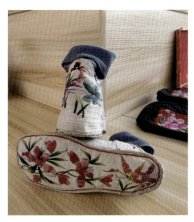

图 9-19 洮绣袜子
图片来源：作者自摄

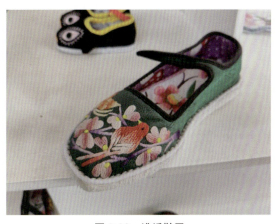

图 9-20 洮绣鞋子
图片来源：作者自摄

图 9-21 洮绣包
图片来源：作者自摄

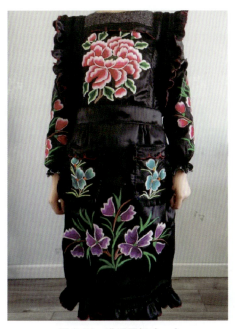

图 9-22 洮绣围裙（一）
图片来源：作者自摄

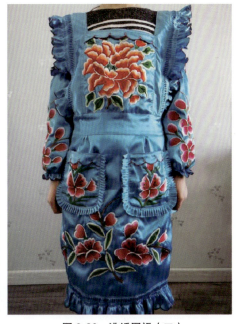

图 9-23 洮绣围裙（二）
图片来源：作者自摄

图 9-24 洮绣床单
图片来源：作者自摄

图 9-25 洮绣电视机套
图片来源：作者自摄

图 9-26 洮绣画（一）
图片来源：作者自摄

图 9-27 洮绣画（二）
图片来源：作者自摄

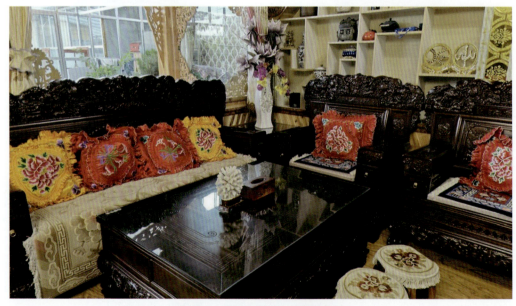
图 9-28 洮州人民家中的洮绣布置
图片来源：作者自摄

表 11-11　各意象维度的典型样本汇总

词汇	典型样本图例
典雅的	
灵动的	

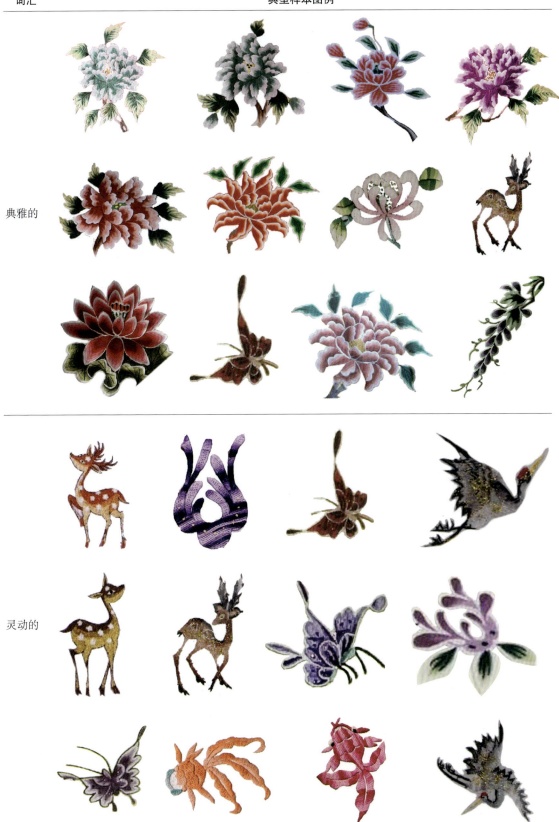

续表

词汇	典型样本图例
圆润的	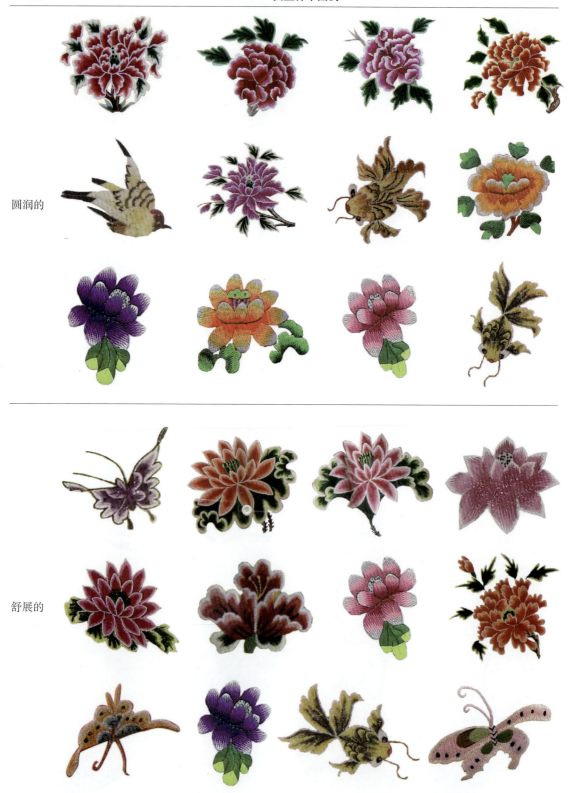
舒展的	

续表

词汇	典型样本图例
简洁的	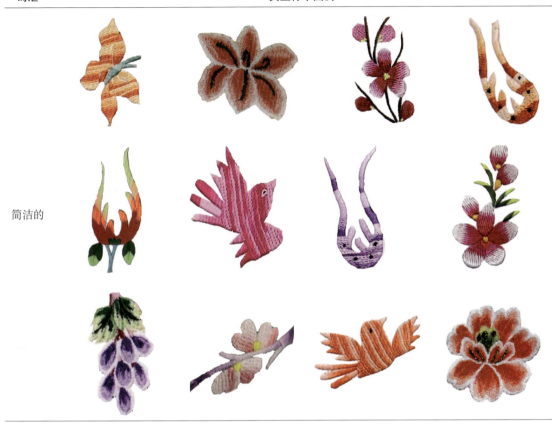
庄重的	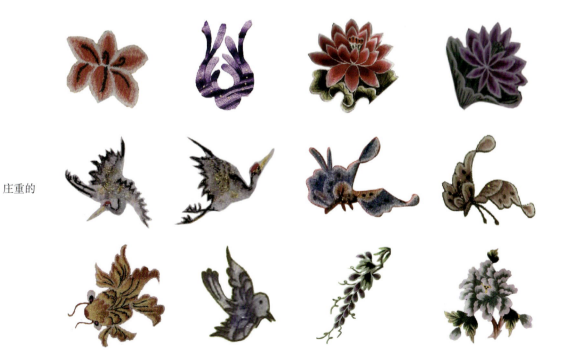

续表

词汇	典型样本图例
鲜艳的	
清爽的	

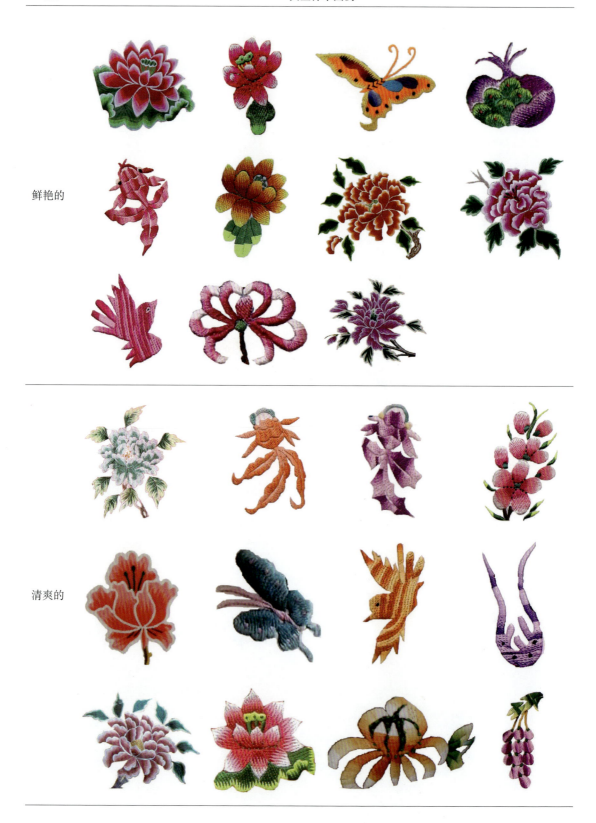

词汇	典型样本图例
淡雅的	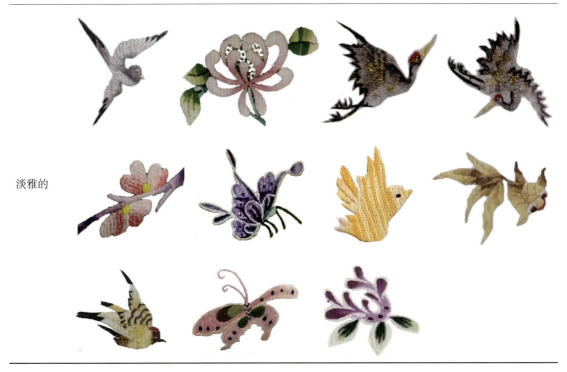

表格来源：作者自绘

表 11-13　各意象维度的典型样本色彩提取

纹样意象	纹样图例
庄重的	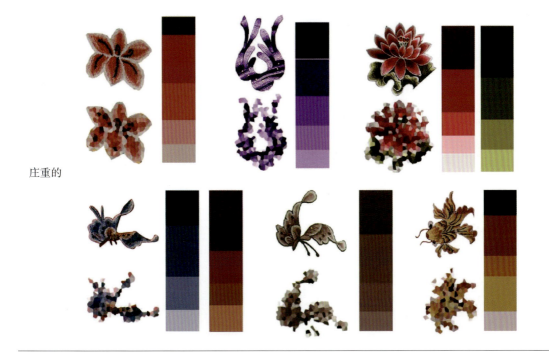

续表

纹样意象	纹样图例
	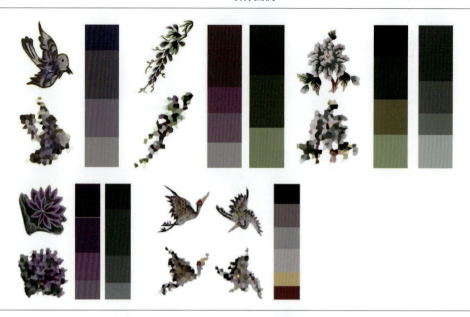
鲜艳的	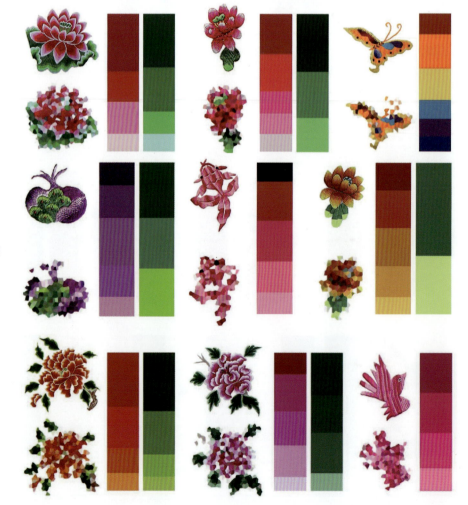

续表

纹样意象	纹样图例
	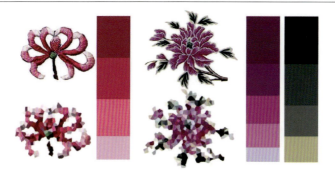
清爽的	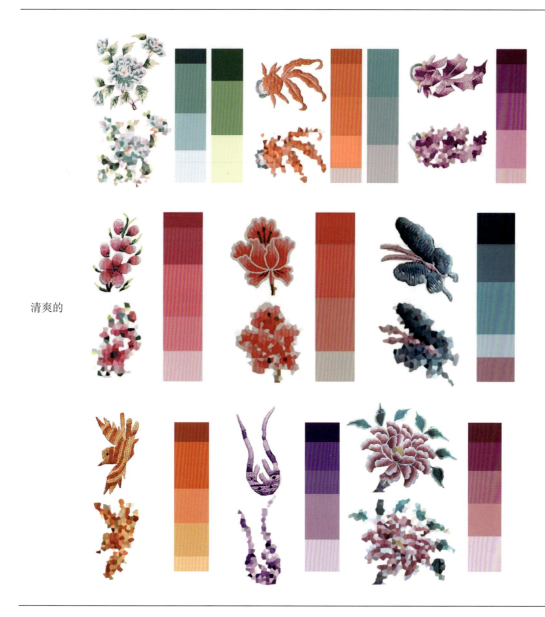

续表

纹样意象	纹样图例
淡雅的	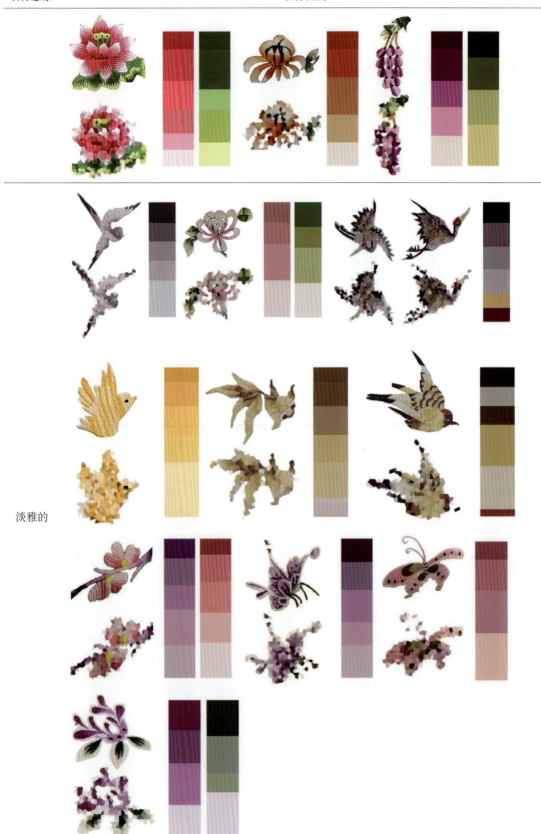

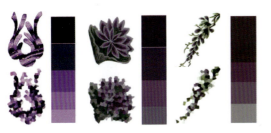

紫色系主色

R:61 G:37 B:74

R:45 G:14 B:84

紫色系辅色

图 11-12　色彩因子提取示例

图片来源：作者自绘

红色系主色

R:99 G:14 B:24
H:353° S:86% B:39%

R:145 G:14 B:25
H:355° S:90% B:57%

紫色系主色

R:61 G:37 B:74
H:279° S:50% B:29%

R:45 G:14 B:84
H:267° S:83% B:33%

绿色系主色

R:54 G:66 B:46
H:96° S:30% B:26%

R:51 G:58 B:22
H:72° S:62% B:23%

红色系辅色

紫色系辅色

绿色系辅色

蓝色系主色

R:46 G:55 B:83
H:225° S:45% B:33%

R:61 G:71 B:85
H:224° S:22% B:33%

棕色系主色

R:95 G:67 B:49
H:23° S:48% B:37%

R:60 G:27 B:31
H:353° S:55% B:24%

五彩色系主色

R:104 G:93 B:100
H:322° S:11% B:41%

R:53 G:58 B:71
H:223° S:25% B:28%

蓝色系辅色

棕色系辅色

五彩色系辅色

图 11-13　庄重色彩因子提取结果

图片来源：作者自绘

| 红色系主色 | 绿色系主色 | 橙色系主色 | 紫色系主色 |

R:159 G:22 B:26　　R:24 G:66 B:44　　R:186 G:62 B:17　　R:96 G:14 B:103
H:358° S:86% B:62%　H:146° S:64% B:26%　H:16° S:91% B:73%　H:295° S:86% B:40%

R:192 G:25 B:94　　R:145 G:14 B:25　　R:180 G:110 B:18　　R:118 G:28 B:96
H:335° S:87% B:75%　H:152° S:97% B:41%　H:34° S:90% B:71%　H:315° S:76% B:46%

| 红色系辅色 | 绿色系辅色 | 橙色系辅色 | 紫色系辅色 |

图 11-14　鲜艳色彩因子提取结果

图片来源：作者自绘

| 红色系主色 | 蓝色系主色 | 紫色系主色 |

R:209 G:74 B:74　　　R:79 G:160 B:153　　R:180 G:84 B:163
H:0° S:65% B:82%　　H:175° S:51% B:63%　H:311° S:53% B:71%

R:225 G:97 B:134　　R:94 G:164 B:143　　R:119 G:59 B:173
H:343° S:57% B:88%　H:162° S:43% B:64%　H:272° S:66% B:68%

| 红色系辅色 | 蓝色系辅色 | 紫色系辅色 |

图 11-15　清爽色彩因子提取结果

图片来源：作者自绘

橙色系主色

R:226 G:89 B:33
H:17° S:85% B:89%

R:240 G:116 B:73
H:15° S:70% B:94%

橙色系辅色

绿色系主色

R:67 G:101 B:48
H:98° S:52% B:40%

R:122 G:172 B:101
H:102° S:41% B:67%

绿色系辅色

图 11-15（续）

红色系主色

R:218 G:134 B:141
H:355° S:39% B:85%

R:196 G:135 B:147
H:348° S:31% B:77%

红色系辅色

紫色系主色

R:171 G:129 B:175
H:295° S:26% B:69%

R:142 G:111 B:147
H:292° S:24% B:58%

紫色系辅色

绿色系主色

R:166 G:175 B:115
H:69° S:34% B:69%

R:121 G:155 B:131
H:138° S:22% B:61%

绿色系辅色

图 11-16 淡雅色彩因子提取结果

图片来源：作者自绘

黄棕色系主色 　　　　　五彩色系主色

R:255 G:230 B:167　　　R:190 G:196 B:206
H:43° S:35% B:100%　　H:217° S:8% B:81%

R:198 G:177 B:133　　　R:162 G:159 B:163
H:41° S:33% B:78%　　　H:285° S:2% B:64%

黄棕色系辅色 　　　　　五彩色系辅色

图 11-16 （续）

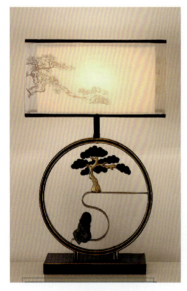 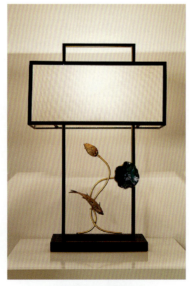 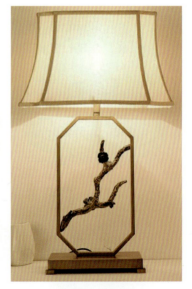

黑色+棕黄色+彩色　　黑色+棕黄色+彩色　　棕黄色+彩色
铜+树脂　　　　　　铁+合金+陶瓷　　　　铜+陶瓷

图 13-10　布艺台灯色彩分析（部分）

图片来源：作者自绘

表 13-9　布艺台灯色彩方案及评价值

方案图		
色彩方案	棕黄色＋红色系＋绿色系	棕黄色＋黑色＋红色系＋绿色系
编号及评价值	1（4.02）	2（3.72）
方案图		
色彩方案	黑色＋红色系＋绿色系	棕黄色＋紫色系＋绿色系
编号及评价值	3（3.84）	4（3.29）
方案图		
色彩方案	棕黄色＋黑色＋紫色系＋绿色系	黑色＋紫色系＋绿色系
编号及评价值	5（3.35）	6（3.47）

续表

方案图		
色彩方案	棕黄色+蓝色系+绿色系	棕黄色+黑色+蓝色系+绿色系
编号及评价值	7（3.95）	8（3.82）

方案图	
色彩方案	黑色+蓝色系+绿色系
编号及评价值	9（3.91）

表格来源：作者自绘

图 13-12　图案平面图

图片来源：作者自绘

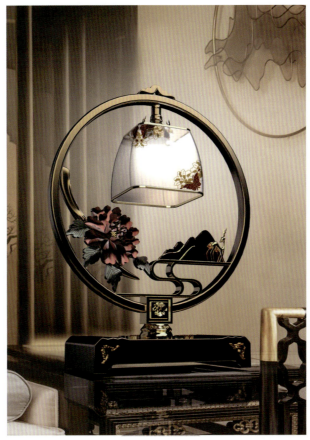

图 13-13　布艺台灯效果图

图片来源：作者自绘

图 14-2　壁灯图案设计

图片来源：作者自绘

图 14-2（续）

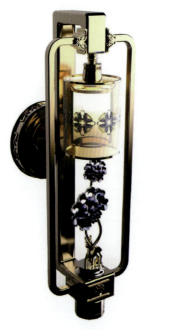

图 14-3　布艺壁灯效果图

图片来源：作者自绘

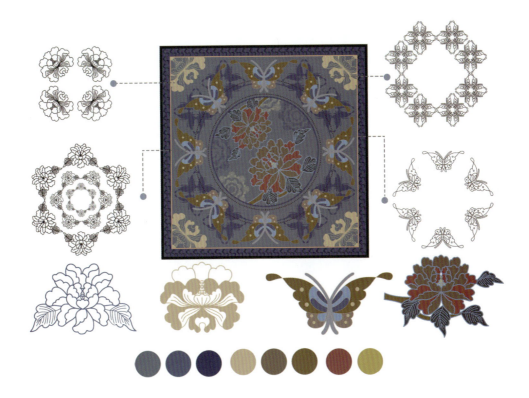

图 14-4　抱枕图案设计

图片来源：作者自绘

图 14-5　抱枕效果图
图片来源：作者自绘

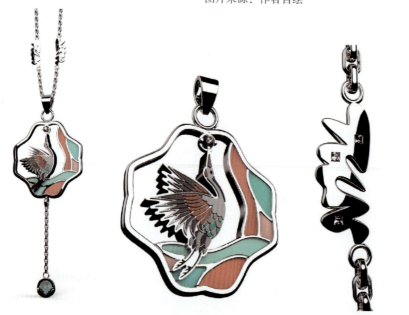

图 14-7　项链效果图
图片来源：作者自绘

图 14-8　手链效果图
图片来源：作者自绘

图 14-10 胸针效果图
图片来源：作者自绘

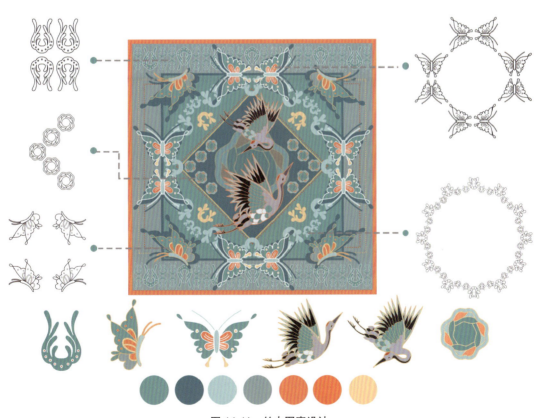

图 14-11 丝巾图案设计
图片来源：作者自绘

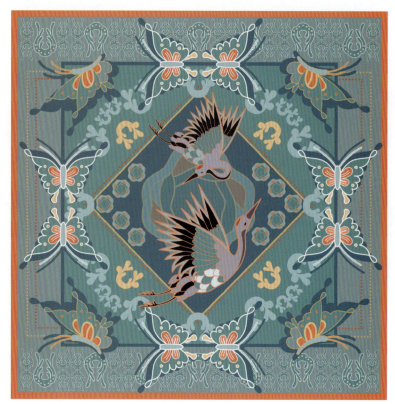

图 14-11 （续）

图 14-14 办公杯图案设计

图片来源：作者自绘

图 14-14（续）

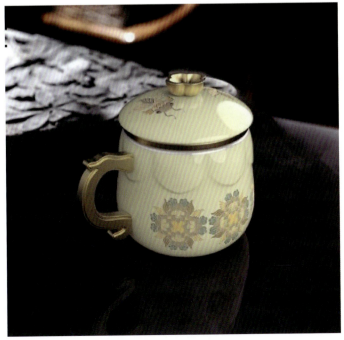

图 14-16　办公杯效果图（二）
图片来源：作者自绘

图 14-18　保温杯图案设计

图片来源：作者自绘

图 14-19　保温杯效果图

图片来源：作者自绘

图 14-20　杯垫图案设计

图片来源：作者自绘

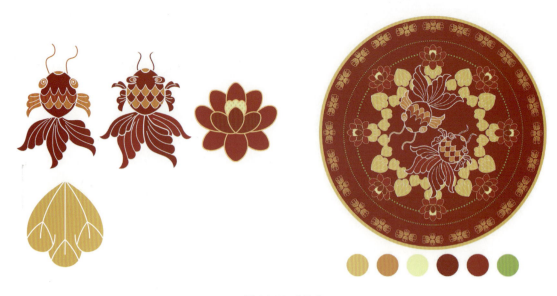

图 14-20 (续)

图 14-21 杯垫效果图

图片来源:作者自绘

洮绣文创产品意象设计

欧阳晋焱　张书涛　周爱民　王洪倩　著

清华大学出版社
北京

版权所有，侵权必究。举报：010-62782989，beiqinquan@tup.tsinghua.edu.cn。

图书在版编目(CIP)数据

洮绣文创产品意象设计 / 欧阳晋焱等著. -- 北京：清华大学出版社, 2024.8. -- ISBN 978-7-302-67034-6

Ⅰ.J523.6

中国国家版本馆CIP数据核字第202453PX18号

责任编辑：刘　杨
封面设计：钟　达
责任校对：薄军霞
责任印制：沈　露

出版发行：清华大学出版社
网　　址：https://www.tup.com.cn，https://www.wqxuetang.com
地　　址：北京清华大学学研大厦A座
邮　　编：100084
社 总 机：010-83470000
邮　　购：010-62786544
投稿与读者服务：010-62776969，c-service@tup.tsinghua.edu.cn
质量反馈：010-62772015，zhiliang@tup.tsinghua.edu.cn
印 装 者：三河市龙大印装有限公司
经　　销：全国新华书店
开　　本：185mm×260mm
印　张：15.75
插　页：14
字　数：350千字
版　　次：2024年8月第1版
印　次：2024年8月第1次印刷
定　　价：68.00元

产品编号：102923-01

基 金 资 助

国家自然科学基金项目（52165033、51705226）
甘肃省高等学校创新基金项目（2021A-020）

前　言

洮绣是一种流传于中国甘肃古洮州地区的民间手工艺，主要分布在临潭县、岷县、卓尼县等地，被广泛用于群众生活的各个方面，如服装、家居装饰等，有着悠久的历史。这一源远流长、独具特色的中国民间手工艺承载着历代劳动人民的情感、信仰和智慧，曾是当地妇女必须掌握的生活技能之一，经过几百年的传承，形成了独具特色的洮绣文化。随着社会的发展，虽然现代化的生产方式逐渐取代了传统的手工艺，但在当地，洮绣仍然占有重要的地位。如今，洮绣已经成为一种重要的非物质文化遗产，被越来越多的人关注和保护。本书一方面介绍了洮绣的发展历程、工艺、艺术特征、文化内涵等相关知识，希望读者对洮绣这一非物质文化遗产予以关注和重视，让更多的人了解并欣赏洮绣的独特魅力；另一方面从情感意象认知的角度提取洮绣的文化基因，进行洮绣文创产品再设计，为洮绣的非遗传承提供新思路。主要工作及成果如下。

（1）从设计学的角度出发，采用桌面调研和实地调研等研究方法，阐述了洮绣的起源、发展过程、现状三个阶段的情况，梳理了洮绣发展的历史脉络，并从临潭县的自然地理环境、历史沿革、民俗风情三个角度系统分析了洮绣所处自然环境与社会环境的特征，这些研究为全面了解洮绣文化的成因及传承提供了有益的参考。

（2）从生产工艺的角度阐述了洮绣的手绣、手推绣和电脑绣等加工方式的特点与洮绣的工艺流程，并介绍了洮绣工具及相关加工方法与工艺特点、洮绣材料的特性与适用场合，论述了洮绣各种针法的加工方法、加工流程、技术要求、工艺特点、注意事项、刺绣效果与应用场景等，这些知识的归纳和整理为洮绣的传承与保护提供了有益的参考。

（3）运用分类学的方法，将洮绣按照用途和题材进行分类研究。将洮绣按照用途分为家居纺织品类和服饰类，阐述了洮绣在不同场合的使用需求与文化属性。将洮绣按照题材分为动物纹样、植物纹样和几何纹样三类，分析了不同类型洮绣纹样的形态特征、造型方法与象征意义等。通过分类研究，有利于深入了解不同洮绣纹样之间的区别与联

系，厘清不同洮绣纹样的形态特征与文化属性，发现各类型洮绣纹样的设计规律。

（4）从表现形式、构图形式、构成形式与色彩特征四个方面探讨了洮绣纹样的艺术特征。洮绣纹样的表现形式主要包括写意、写实和夸张，这三种手法使洮绣作品既具有艺术性，又深受文化底蕴的滋养。洮绣纹样的三种主要构图形式为散点式构图、中心式构图和对称式构图，通过这三种构图形式的应用，洮绣纹样展现出丰富性和多变性，共同构成了和谐统一的整体。洮绣纹样的构成形式决定了纹样的基本结构和风格，其构成形式主要有单独纹样、适合纹样和连续纹样，这三种构成形式各具特色，每一种形式都有其独特的美学价值和文化意义。洮绣纹样的色彩特征主要包括纹样色彩的应用与搭配方式，洮绣的色彩既源于自然又超越自然，其常用的色彩不仅具有生动性，还具有层次感和复杂性。

（5）从祈福纳吉和生存繁衍两个角度解析了洮绣纹样所隐含的文化内涵。洮绣图案中的祈福纳吉意味着人们通过洮绣的纹样表达祈求吉祥和幸福的心愿，这种祈福的文化内涵体现了人们对美好生活的追求和向往。而洮绣图案中生存繁衍的文化内涵则体现了人们对生命的尊重和对繁衍的渴望，表现出对生存繁衍的重视和珍惜。洮绣纹样意义的产生和传播依赖于洮州多民族文化的融合，其文化价值在于将文化和美学完美结合，体现了洮州人民对生活的观察和思考，展现了积极向上的乐观精神。

（6）探讨了地理环境、多民族融合和风俗习惯三个方面对洮绣艺术的影响。洮州山川河流、气候条件等地理特点为纹样的形成提供了丰富的元素和灵感。洮州地区多民族聚居，不同民族的纹样、色彩等艺术元素相互影响，形成了独具特色的洮绣纹样，这种多元文化的融合丰富了洮绣的艺术表达方式，展现了洮州地区的文化多样性。洮绣与洮州人民的民俗习惯和传统文化密切相关，民俗习惯在纹样题材的寓意、形式的表达等方面得到体现，洮绣也成为洮州人民喜爱的民间艺术形式。地理环境、多民族融合和风俗习惯是影响洮绣纹样发展的重要因素，这些因素相互交织、相互影响，构成了洮绣艺术丰富的文化内涵和独特的艺术风格。

（7）从洮绣的文化价值、艺术价值、审美价值、学术价值、实践价值和经济价值出发对洮绣的价值进行了归纳与总结，为洮绣的发展传承提供了文化内涵与审美追求的依据，也为现今洮绣产业将地域文化、传统手工艺跟现代时尚元素相结合，发展时尚洮绣文创产品做出了解释。

（8）运用田野调研方法，从政策保护和企业运营两个角度全面审视了洮绣的保护与发展现状，梳理了传承主体缺失、外部环境变迁、多元审美影响、传承方式不够科学和经济价值开发不足五大传承困境。对以上困境进行剖析和讨论，为洮绣的保护与发展提供可行的解决方案和策略，提出了一系列具有针对性的保护与发展措施。这些措施包括构建以洮绣传承人为中心的文旅融合发展体系，制定基于 SWOT 分析的洮绣经营策略，

以及构建包含档案资料和设计图谱的洮绣非遗数据库，为洮绣的保护与发展提供了有价值的参考和建议。

（9）以文化基因和感性意象认知原理为基础，以洮绣纹样为研究对象，构建洮绣纹样文化意象基因的提取流程，归纳出造型意象和色彩意象词汇，通过问卷调查，得到各洮绣纹样的感性意象值，确定各种意象的典型样本，并运用打散重构、型谱分析法提取了典型样本的纹样造型、纹样造型特征元素、纹样的主辅色，建立了系统的洮绣文化意象基因库。该基因库能够快速查询、筛选适用的造型因子和色彩因子，为设计实践提供设计素材。

（10）针对刺绣文创产品进行调研、归纳与整理，通过用户访谈确定了洮绣纹样所适用的产品，并基于用户满意度得到产品与意象的最佳组合，将纹样意象与产品进行匹配，为建立目标产品与洮绣纹样文化意象基因之间的联系提供了依据，也为后续洮绣文创产品设计明确了方向。

（11）运用数量化Ⅰ类理论与形状文法构建了洮绣文创产品创新设计流程，并以布艺台灯为设计案例，通过设计元素分析、产品造型推演、色彩设计、图案设计等一系列过程完成产品创新方案，对所构建的设计流程进行应用与验证，为后续的产品设计提供了有效参考。

（12）基于前面章节构建的文创产品创新设计流程、目标造型意象与产品造型设计元素的关系模型等开展其他文创产品设计实践，设计了面向洮绣纹样的系列文创产品，并展示最终的产品效果图。通过不同产品的设计验证了洮绣纹样转化为文创产品的可行性，为刺绣纹样的设计应用提供了有效借鉴，同时也为纺织品、文创产品的设计提供了思路。

本书内容主要为作者近年来所做的研究工作，并借鉴、引用了国内外同行专家的相关研究成果。其中，第1~8章由欧阳晋焱撰写，第12章、第15章由张书涛撰写，第9章、第10章、第13章由周爱民撰写，第11章、第14章由王洪倩撰写。期望本书的出版能够使读者更加深入地了解洮绣艺术，也希望洮绣这一珍贵的文化遗产能够得到更加广泛的关注和保护，并在现代设计中得到更加巧妙的应用和传承。由于作者学识和水平有限，书中难免存在错误疏漏之处，恳请广大读者批评指正。

作者

2023年11月

目　　录

第 1 章　绪论　　　　　　　　　　　　　　　　　　　　　　　　1
　　1.1　文创产品概述　　　　　　　　　　　　　　　　　　　　1
　　1.2　刺绣文创产品研究现状　　　　　　　　　　　　　　　　2

第 2 章　洮绣概述　　　　　　　　　　　　　　　　　　　　　　5
　　2.1　洮绣的发展历程　　　　　　　　　　　　　　　　　　　5
　　2.2　洮绣所处的环境　　　　　　　　　　　　　　　　　　　10
　　2.3　本章小结　　　　　　　　　　　　　　　　　　　　　　16

第 3 章　洮绣工艺　　　　　　　　　　　　　　　　　　　　　　17
　　3.1　洮绣的工具　　　　　　　　　　　　　　　　　　　　　18
　　3.2　洮绣的材料　　　　　　　　　　　　　　　　　　　　　22
　　3.3　洮绣的工艺流程　　　　　　　　　　　　　　　　　　　24
　　3.4　本章小结　　　　　　　　　　　　　　　　　　　　　　28

第 4 章　洮绣针法与绣法　　　　　　　　　　　　　　　　　　　29
　　4.1　洮绣相关术语　　　　　　　　　　　　　　　　　　　　30
　　4.2　洮绣的针法　　　　　　　　　　　　　　　　　　　　　31
　　4.3　洮绣的绣法　　　　　　　　　　　　　　　　　　　　　37
　　4.4　本章小结　　　　　　　　　　　　　　　　　　　　　　39

第 5 章　洮绣纹样的分类　　40
5.1　按用途分类　　40
5.2　按题材分类　　45
5.3　本章小结　　51

第 6 章　洮绣纹样的艺术特征　　52
6.1　洮绣纹样的表现形式　　52
6.2　洮绣纹样的构图形式　　55
6.3　洮绣纹样的构成形式　　59
6.4　洮绣纹样的色彩特征　　65
6.5　本章小结　　68

第 7 章　洮绣纹样的文化内涵　　70
7.1　祈福纳吉的美好愿望　　71
7.2　生存繁衍的诉求　　74
7.3　本章小结　　77

第 8 章　洮绣艺术的影响因素　　78
8.1　地理环境　　78
8.2　多民族融合　　79
8.3　风俗习惯　　82
8.4　本章小结　　84

第 9 章　洮绣的价值与鉴赏　　85
9.1　洮绣的文化价值　　85
9.2　洮绣的艺术价值　　88
9.3　洮绣的审美价值　　89
9.4　洮绣的学术价值　　91
9.5　洮绣的实践价值　　92
9.6　洮绣的经济价值　　93
9.7　洮绣鉴赏　　94
9.8　本章小结　　99

第 10 章　洮绣的保护与发展　　100
10.1　洮绣艺术的发展现状　　100
10.2　洮绣艺术保护发展中存在的问题　　103
10.3　洮绣保护与发展的措施　　107
10.4　本章小结　　114

第 11 章　洮绣纹样文化意象基因提取　　115
11.1　构建文化意象基因提取流程　　115
11.2　构建洮绣纹样样本库　　118
11.3　洮绣纹样感性意象研究　　134
11.4　文化意象基因提取　　148
11.5　本章小结　　177

第 12 章　洮绣文创产品目标意象确定　　178
12.1　刺绣纹样文创产品调研　　178
12.2　目标产品及其目标意象的确定　　180
12.3　本章小结　　183

第 13 章　基于文化意象的洮绣文创产品设计　　184
13.1　构建产品创新设计流程　　184
13.2　目标造型意象与产品造型设计元素的关系模型　　187
13.3　产品造型设计　　198
13.4　产品色彩设计　　204
13.5　图案设计　　208
13.6　方案展示　　210
13.7　本章小结　　211

第 14 章　洮绣文创产品设计实践　　212
14.1　家居系列　　212
14.2　饰品系列　　217
14.3　杯具系列　　223
14.4　本章小结　　231

第 15 章	总结与展望	232
	15.1 总结	232
	15.2 创新点	233
	15.3 展望	233

参考文献 234
致谢 239

第 1 章 绪论

1.1 文创产品概述

1.1.1 文创产品的定义

文创产品是文化创意产品的简称,是源于特定文化,经过转化创造,拥有文化底蕴的创新产品。文创产品的诞生过程是设计师将文化元素提取、转化及应用的过程,也是将文化的视觉特征与文化内涵以具象化、可视化的方式表现于各种产品的过程。文创产品包括旅游纪念品、衍生品、文化生活用品等品类,这些产品的设计与其他产品的设计不同,其更加关注消费者的文化感受。因此,设计师要充分考虑文创产品的各种属性,使人们在产品使用过程中拥有文化体验、产生情感共鸣。

1.1.2 文创产品的特性

文创产品需承载特定的文化,符合现代审美,顺应时代发展,具有文化性、故事性、实用性、艺术性的特性。

(1)文化性,即产品必须保留相关的文化特质。文创产品的首要目标是传播优秀文化,弘扬民族精神,文创产品设计主要是对文化内涵的挖掘,对文化元素的创新应用,进而使自身具有较高的文化辨识度,并传播特定的文化。所以,文化性是文创产品区别于其他产品的重要特质。

(2)故事性,即产品的叙事能力。文创产品向消费者传递出的信息,直接关系到产品是否具有纪念意义,是否会成为用户的谈资。例如,消费者购买时的联想、购买后与

他人的分享、使用时的感受等，都与产品的故事性有关。

（3）实用性，即产品的功能性和体验价值。文创产品不是简单的工艺仿制品，不能只作为观赏的物品，应该融入人们的现实生活，与日常生活建立起紧密的联系，才可以将文化进行有效传播。

（4）艺术性，即产品需契合当代人的审美。审美是人内心对事物的感受，随着时代的变化会呈现不同的趋势，而文创产品需要满足社会大众的基本审美情趣才能够提升文创产品的艺术性。

1.2　刺绣文创产品研究现状

1.2.1　刺绣纹样研究与应用现状

1. 洮绣纹样研究与应用现状

最早记载洮绣的是临潭县志编纂委员会海洪涛等编写的《临潭县志》一书，其中记述了临潭县的经济、地理、政治、文化等，对洮绣及其纹样有所阐述但并未展开详述。冯艳从民族学角度梳理了洮绣的历史与典型特点，对洮绣纹样做出了总结性的阐述。冯妍叙述了洮绣的工艺、工具、纹样题材、纹样造型与构图特征、纹样色彩特征等内容，并介绍了临潭汉族服饰上的洮绣纹样特征。宁春燕等概述了洮绣的历史根源、当前状况和面临的困境。目前，洮绣纹样多是当地绣娘通过手工或者机器绣于枕套、鞋垫、袜底、床单等生活用品上。

2. 其他种类刺绣纹样研究与应用现状

近年来，在"非遗热"的带动下，刺绣纹样在研究与应用方面的成果显著。众多学者立足不同的角度、采用不同的方法对不同种类的刺绣纹样进行探析，并进行了设计转化，以促进刺绣文化的开拓创新。

左玲等解析了近代蜀绣纹样的题材、内涵、构成形式，深入探索了蜀绣纹样的典型特点。胡小平等运用图像学技术探索粤北瑶族的"盘王印"刺绣图案及瑶族的服饰纹样，从三个层面对其形态、色彩、内涵等开展深度剖析。崔荣荣等以民间服饰刺绣为切入点，探究刺绣图案中的民俗情感语言。杨忆通过提炼蜀绣线条、颜色、针法等显性设计基因与内涵属性的隐性设计基因，构建设计基因库，并将其运用于胸针、礼盒等产品中。蔡伟麟等以设计符号学为指导，从语义、语用、语构的角度解析粤绣纹样，并将纹样运用

于家具设计中。罗娇研究了新疆柯尔克孜族刺绣纹样的艺术特征与文化内涵，并将纹样应用于服装、丝巾、靠枕、手机壳等产品中。王小雅构建了苗绣纹样基因库，提出了纹样在设计中的创作模式，并将互渗律理论引入丝巾、箱包、首饰等文创产品设计中。赵敏婷等提取了秦绣石榴纹样的图形与色彩，对石榴纹样的基本形态进行重构，并运用形态位移的设计方法进行护肤品的包装设计。Zhang等通过分析黔东南苗族刺绣图案的造型语言和色彩运用，揭示图案创造的思想规律。Xiong等从符号学的角度探析羌绣中羊角花图案的视觉特征、故事及内涵。Cui等通过研究壮族刺绣的图案和结构，掌握了图案构成规律，并运用形状文法开展图案的创新设计。

综上所述，众多学者多聚焦于洮绣的发展现状与宏观特点，对洮绣纹样的研究有所欠缺，大多是一笔带过，并没有深入探索。而对蜀绣、秦绣、苗绣、粤绣等其他种类刺绣的研究及设计应用较为成熟，学者们多运用图像学、符号学理论从纹样造型、色彩、构成、针法、内涵等多个方面加以分析，并应用于日常生活用品的设计中。这些纹样研究成果为洮绣纹样研究提供了可参考的依据。

1.2.2 文创产品设计方法研究现状

文创产品作为传播文化符号的商品，其设计开发逐渐受到国内外学者的重视。近年来，众多学者运用多种设计方法，采用各种实验，进行了大量关于文创产品设计模式的探索，以对设计元素进行科学的提取与运用。例如，许占民等从形态、色彩、花语三个层面建立牡丹花设计因子空间，采用层次分析法对设计因子及其类目进行重要度排序，并将其应用于餐具的设计中。胡珊等将眼动实验、可拓语义、图解语义等多种方法相结合，提取符合语义且可拓区间较大的楚漆凤鸟纹，运用形状文法进行图案设计。高洋等以格式塔理论中的相似原理为理论支撑，结合用户的感性需求，构建系列文创产品的设计流程，以宁夏文化系列办公产品为例验证该流程的可行性。刘子建等运用打散重构的原理，利用形态分析法拆解青铜鼎的造型并建立形态元素库，在保证原造型特征的基础上重构电饭煲的外观造型。荀秉宸等基于遗传理论提取半坡彩陶文化基因，提出了文化基因库的构建形式与使用方式。杨晓燕等依据CGM对斗彩璎珞纹贲巴壶纹样设计因子进行转化，运用灰关联分析法设计因子与文物意象的关联度，从而使纹样在文创产品中得到应用。王伟伟等通过用户满意度获取设计目标，提取了唐代仕女俑的参数化线条，开发了符合仕女气质的陶瓷香薰产品。Deng等利用交互式遗传算法和反向传播神经网络将彝族服装元素应用于调料瓶设计中。Chaitra等将用户体验理念引入文创产品设计，探讨文创产品设计方法。Yair等提出针对传统手工艺的文创产品设计方法，将装饰、形

态等融入文创产品中。

　　综上所述，各学者从不同视角探索出了一系列行之有效的文创产品设计方法，其中设计元素提取方法、设计理念、形态演化方法可为洮绣文创产品意象设计提供有效借鉴，为洮绣纹样文化意象基因提取与产品创新设计提供理论与方法支撑。

第 2 章 洮绣概述

2.1 洮绣的发展历程

2.1.1 洮绣的起源

"洮绣"是指古洮州地区(今甘肃省临潭县)民间刺绣的总称,俗称"扎花儿"。洮州具有悠久的历史、杰出的人才和灿烂的文化,曾是著名的"唐蕃古道"和四大"茶马互市"之一。作为中国西北地区汉藏文化的交汇点,洮州既是农牧业的过渡地带,也是东西南北交通的重要门户。洮绣的历史可追溯到 600 多年前的明朝时期,据《临潭县志》和《洮州民俗大观》记载:"明洪武十二年,洮州十八族蕃酋三副使反明,占据纳邻七站之地。"朱元璋随后派遣征西将军沐英(图 2-1)镇压叛乱,同时他也看到了洮州的战略价值,于是下令:"移京无地农民三万五千户于诸卫所成边屯田。"这一屯,便屯出了洮州地区悠悠 600 年的明代江淮遗风。男人在边境上守卫国家,同时也传授战斗技巧,女人则在家相夫教子,同时也继承了江淮刺绣技艺的传统。当时的刺绣活动也是一种乡愁的寄托,细细的绣花针绣不尽对故土的眷恋,五彩斑斓的绣线缠不完内心无尽的乡愁。一幅幅绣品展现着洮州百姓对江南的山山水水、花草树木的眷恋,也寄托着流浪而来、定居于此的女子们对未来生活的憧憬与希冀,如图 2-2 所示。江淮移民迁徙至西北洮州,带来了江淮地区先进的手工刺绣技艺,这些技艺最初只在移民中传承,后来在与当地民众的融合中慢慢流传开来,现广泛流行于洮河两岸地区,包括临潭县、岷县、卓尼县等。

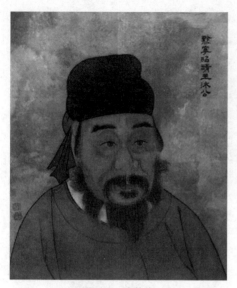 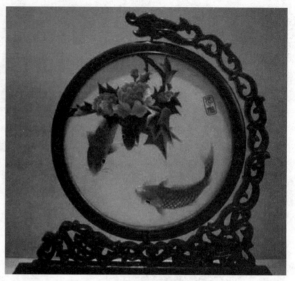

图 2-1　沐英像　　　　　　　　　　　　图 2-2　江南风格纹样展示
图片来源：爱意古诗词网站　　　　　　　图片来源：搜狐网

2.1.2　洮绣的发展

在洮绣发展的早期，迁徙而来的居民带来了江淮一带的灿烂民俗文化和民间艺术，并给洮州的经济和文化艺术带来了前所未有的繁荣，因此在洮州刺绣发展的早期，其刺绣制品大多蕴含一缕江南风情，刺绣形式、花样也多与江淮文化相关，如早期的纹样题材多为花、鸟、人物、山水等。正如人们谈及"刺绣"一词时，最先想到的总是"四大名绣"——苏绣、湘绣、蜀绣、粤绣。这类精细刺绣的手工艺术品，总是和青山绿水、轻舟荡漾的南国水乡联系在一起，断然想不出这绣品也能生在粗犷雄浑的高原之地。

随着时间的推移，在汉、回、藏各族百姓的相互交流、婚姻关系、商贸活动过程中，洮州地区相继迁入其他少数民族，洮绣也因此与各个民族的文化艺术融会贯通。到 18 世纪后期至 19 世纪早期，洮绣的风格手法基本成熟，形成了自己独特的地域特色，其风格特点由江南水乡逐渐转变为浓厚的乡土气息和民俗风情，其纹样具有题材广泛、构图饱满、造型夸张、线条简练、色彩鲜明的艺术特征。纹样题材以植物花卉、几何图形、虫鱼鸟兽等为主。色彩搭配上对比强烈，鲜艳绚丽，鸟飞蝶翔，水色流泻，草如水洗，百花竞放，绣面布局对称大方，观之赏心悦目，如图 2-3、图 2-4 所示。

在漫长的历史长河中，洮绣在不断发展的过程中积极吸纳、融合了各个民族的文化艺术特点，经历了孕育、发展和变化的历程，最终形成了独具特色的艺术风格，并成为一门历史悠久且成熟的民间手工艺艺术。作为洮州地区非物质文化遗产的重要组成部分，洮绣自形成之初就联系着临潭各族人民的情感，传承着明代江淮遗风的刺绣工艺，

图 2-3　洮绣花卉纹样风格
图片来源：作者自摄

图 2-4　手工剁花四件套之床套
图片来源：洮绣扶贫车间产品

是中国传统民族刺绣的瑰宝之一。

洮绣既有历史的积淀，又有各民族的文化基因。洮州的汉、回、藏族姑娘从小就要学习刺绣技艺。各民族人民对纹样题材的喜好有所不同，汉族喜用鸟兽虫鱼、花草蔬果、戏曲人物，回族多用植物花纹、鲜花绿草、几何图形，藏族则常取各色花卉、云字、万字等。

洮绣是农耕文化和游牧文化共存共荣的典型产物（图2-5），也是江淮文化和古洮州文化的结晶。它以适应农民和牧民的生活习俗为目的，具有浓厚的乡土气息和地方特色。由于洮绣自诞生起就是中原文化与西域文化相碰撞的结果，所以洮绣拥有自己独特而闪耀的特征。洮绣刺绣的部位多在幼童帽子、肚兜、围裙、鞋面，以及枕顶、枕边、荷包、针插等处，还按各自的需求用在坎肩、缠腰、腰带、鞋尖、鞋垫、袜底、耳套、

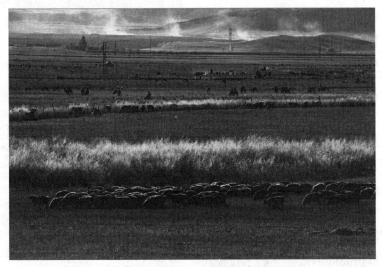

图 2-5　农耕文化与游牧文化的碰撞
图片来源：美篇网站

门帘、被单、壁挂、苫巾等处。洮绣的题材和艺术形式都源自当地农民和牧民的生活习俗，其题材主要有喜鹊探梅、一枝独梅、篮盛百卉、四时博古、鸳鸯戏水、熊猫抱竹等。洮绣纹样的题材与形式也会根据人们的审美需求推陈出新，如挂锦，一般成双悬挂于偏房的东墙或北墙上，绣面多以植物花卉、松鹤延年、年年有余、狮子绣球、鸳鸯戏水、八宝如意等为主，配以竹篮、水色、花卉等，情景交融，错落有致，使江淮风情与洮州本土文化有机结合，相映生辉。

2.1.3 洮绣的现状

经过数百年的传承与发展，洮绣这一民间艺术已经深深地融入了洮州人民的精神和社会生活，成为当地人们生活中不可或缺的一部分。洮绣不仅是当地人生活中的必需品，还承载着当地群众对往日生活的回忆和对未来美好生活的向往。在洮州，每逢年头岁尾、节日庆典和婚丧嫁娶等，洮绣艺术品都是必不可少的，如图2-6所示。例如，在逢年过节的时候，勤劳的洮州妇女们总会给家人绣一些新的衣服、鞋、鞋垫、苫单、门帘、各种挂件等绣品；在结婚的时候，女方会准备精美的洮绣制品作为嫁妆，如被子、床单、衣服等都要绣花，男方也会将自己家中的绣品更换一新，如图2-7所示；生孩子时也要准备新生儿的虎头帽、虎头鞋、锦缎袄等绣品。在闲暇时节，妇女们还会聚在一起刺绣，互相切磋技艺，展示自己在刺绣方面的才艺，如图2-8所示。

时代在向前发展，洮州人民的生活水平也在不断提高，这种美好的、特有的传统刺绣技艺经历时间的洗礼之后不仅流传了下来，还融入了绘画、书法、雕刻等艺

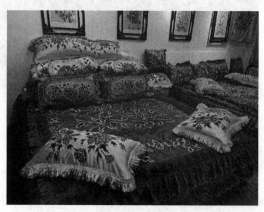

图 2-6　临潭县婚嫁所用的洮绣制品
图片来源：作者自摄

图 2-7　洮绣家居制品
图片来源：作者自摄

图 2-8　洮州绣娘互相切磋技艺
图片来源：临潭发布网站

术形式的精髓，绣品借着多彩、亮丽的丝线以浑熟灵巧的技术气韵，生动地显现出刺绣艺术的特色。不少身怀绝艺的刺绣师默默地以一针一线，细心地绣出各种美丽的绣件，为传统艺术的保存、延续和发扬做出了贡献。

随着社会的发展，人们的生活用品在不断更新，洮绣的载体也从传统的家居产品延伸到新的家居产品中，如将花样绣在电视机套、手机套等物品上。此外，人们的审美需求也有了新的变化，洮绣企业尝试将地域文化、传统手工艺与现代时尚元素相结合，创造了时尚的刺绣文创产品，如将图案绣在各种各样新潮的帽子上、眼罩上等，如图2-9所示。近年来，在乡村振兴战略的号召下，一些企业家开始创办洮绣培训班，批量培训刺绣工人，创办非遗扶贫车间，如图2-10所示，不仅促进了洮绣的发展，还提高了当地人民的生活水平。洮绣企业在同质化竞争激烈的农村传统产业发展中独辟蹊径，探索将传统手工艺与现代元素相融合的文化产业促进乡村振兴发展的新路径。如今，为了适应社会发展与人们的需求，降低生产成本，扩大生产规模，洮绣企业也在尝试将传统手工艺与现代工业化生产技术相结合，引入了绣花缝纫机，甚至是可以自动化生产的电脑绣花机，希望通过这种产业模式使传统的洮绣艺术得到传承与发展。

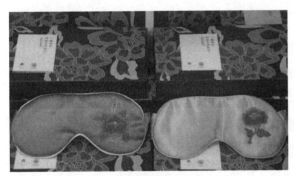

图 2-9　洮绣文创产品设计
图片来源：腾讯网

图 2-10　临潭县的洮绣扶贫就业工坊
图片来源：作者自摄

洮绣的艺术价值不仅体现在其精湛的刺绣技巧上，更重要的是它传递着人们对美好生活的追求和对传统文化的珍视。可以说洮绣艺术是洮州人民生活的组成部分，洮绣已经深深地融入了洮州人民的精神和社会生活中，成为人们表达情感和对幸福生活期盼的载体。洮绣与洮州人民的欢愉、愤怒、悲伤紧密相连，彼此之间相互融合。

洮绣艺术是一门融合了多民族文化基因的艺术形式，同时也是历史积淀的艺术瑰宝。然而，艺术的传承与发展并非一帆风顺，面临着诸多制约因素。随着生活水平的提高，人们对于物质文化的多样化和便捷化追求日益增加，在各个方面都追求物质享受，从而使洮绣这一民间艺术遭到冷落。人们在追求物质的过程中无暇顾及洮绣这一艺术形式。

改革开放以后，我国的经济发展一日千里，人们的价值观念和文化观念发生了巨大的变化。洮州这个偏远小城被来自世界各地的庞大信息流所淹没，对传统文化产生了巨大的冲击，"洮绣"自然也不例外。市场经济使手工艺产品被工厂化产品所替代，洮绣市场进一步萎缩。特别是青年一代接受了异域观念的影响后，觉得古时的洮绣是"土气的"，这种观念上的变化，也使洮绣的技艺传承难以为继。由于自身发展的困难，这项古老的技术已渐渐被人们所忽视，甚至遗忘。

然而，我们应当认识到洮绣艺术的独特魅力和文化价值，并采取积极措施来传承、发展和推广这一艺术形式。通过加强对洮绣的宣传和推广，提高人们对其的认知度和欣赏度，并拓展创新设计和应用领域，我们可以为洮绣的传承与发展创造更加有利的环境。此外，政府和社会各界也应该加大对洮绣艺术的支持力度，通过设立专门的机构和基金，提供培训和资金支持，为洮绣艺术家提供更好的创作和发展条件。只有通过共同努力，才能确保洮绣艺术得到传承和发展，让其继续在多民族文化交流中发挥重要作用，并为人们带来美的享受和文化的滋养。

2.2 洮绣所处的环境

临潭县是洮绣的核心传承地，这里属于高山丘陵地区，因山奇水秀、风景如画，被形象地称为"青藏之窗·甘南之眼"。这个地方的气候寒冷潮湿，东北部降水较多，西南部较少。干旱、洪涝、冰雹和霜冻现象频繁发生，四季难以明确区分。临潭县历史悠久，早期人类活动出现较早。后来随着婚姻关系、商贸交易等的扩展，少数民族相继迁入，所以这里民俗风情浓郁，文化底蕴深厚。在临潭县，主要居住着汉族、回族和藏族三个民族，同时还有蒙古族、满族、土族、保安族等15个民族。在几百年的发展历史中，独特的地理位置和风土人情造就了灿烂的洮州文明。

2.2.1 临潭的自然地理环境

临潭县地处甘肃省南部，是甘肃省藏族自治州所辖县级市。该地位于陇南山地的北秦岭西端，青藏高原东北边缘，是农区和牧区、藏区和汉区的接合部。它与陇南市接壤，与合作市相连，与卓尼县相邻，与夏河县相交，是"西控番戎，东蔽湟陇""南接生番，北抵石岭"的重要地区。地理坐标为东经103°11′~103°51′，北纬34°30′~35°05′，海拔在2209~3926m，平均海拔2825m，总面积1557.68km$^2$。

临潭地形较为复杂，包括高山、丘陵、盆地和河谷等地貌类型，这里的地貌以低

矮丘陵、深峡谷为主，峰峦叠嶂，地貌复杂，沟壑纵横，如此多样的地形特征使得临潭县拥有丰富的自然资源和独特的地理景观。其中以冶力关国家森林公园最为知名，如图 2-11 所示。此外还有闻名遐迩的莲花山国家级自然保护区（图 2-12），这里有碧波荡漾的天池冶海、景色秀丽的冶木大峡谷、神奇隐秘的中国第一阴阳石等，山水风光优美，也因此被誉为"青藏之窗·甘南之眼"。

临潭的气候特点是春季回暖缓慢、降雨量较少，夏季多雷暴和冰雹，秋季降温迅速，冬季寒冷，四季之间没有明显的界限。顾颉刚先生在《西北考察日记》中曾描述临潭的地形气候："全县概况，山地多而平地少，比例后者不及十分之一。高度平均在二千二百公尺以上，故终年气温甚低，夏衣竟可不备。"临潭县位于内陆地区，气候属于高寒山地气候。由于地处高海拔地区，该地昼夜温差明显，年均气温为 3.2℃。降水分布不均匀，夏季为主要降水季节，春秋两季总降水量为 269.5mm，年降水量在 383~668mm。该地的相对无霜期约为 84 天，冬季长达 9 个月，严寒期超过 90 天，因此该地区具有长冬无夏的气候特点。这种气候条件对于临潭县的农业生产和生态环境产生了一定的影响。

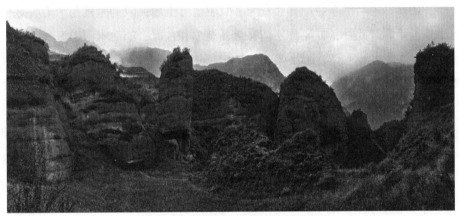

图 2-11 临潭冶力关国家森林公园
图片来源：中关村在线网站

图 2-12 临潭莲花山国家级自然保护区
图片来源：搜狐网

图 2-13 临潭洮河
图片来源：甘南头条

临潭的地理环境背景也赋予了该地丰富的水资源。县境内有多条河流穿行而过，其中最重要的是黄河支流之一——洮河，如图 2-13 所示。洮河是黄河上游最大的支流，甘肃临洮县坐拥洮河下游的精华，是洮河流域最大的受益者，在临洮，人们将洮河看作"母亲河"。洮河的源头位于青海省黄南州河南蒙古族自治县西倾山东麓，在永靖县汇入黄河的刘家峡水库，总长度超过 670km。洮河流域范围涉及青海省黄南州的河南县，甘肃省甘南州的碌曲县、临潭县、卓尼县、夏河县、合作市、迭部县，临夏州的和政县、广河县、东乡县、康乐县、永靖县，定西市的岷县、渭源县和临洮县，共计 15 个县（市）。在黄河的各支流中，洮河的径流量仅次于渭河，排名第二。洮河水资源丰富，为临潭县的农田灌溉和生活用水提供了重要保障，它不仅滋润着洮河两岸的农业生产，还培育了当地丰腴的林业资源，赋予这方土地无限的生机与活力，是当地著名的旅游生态景观。此外，临潭县还拥有众多湖泊和水库，如冶木河、海子湖、南湖和临潭水库等。这些水域不仅美丽壮观，也为当地的渔业和旅游业提供了良好的发展机会。

临潭地理环境背景的多样性也为该地的生态环境保护提供了条件。县境内有大片原始森林和草原，是许多珍稀动物的栖息地。临潭县积极推动生态文明建设，加强对自然资源的保护和利用，努力实现经济发展与生态环境保护的良性循环。通过合理利用和保护这些地理资源，临潭县积极推动可持续发展规划，为人们创造更美好的生活环境。

2.2.2 临潭的历史沿革

临潭大地历史悠久、文化璀璨、风景秀丽、人才辈出。几千年来，它一直是陇右地区汉藏文化交融的中心，同时也是农牧经济过渡的重要地带。它是东进西出、南来北往的重要门户，被历史学家称为"北方屏障，西方控制番戎，东方连接陇右的边塞要地"。临潭位于"唐蕃古道"的重要节点，也是洮州历史上著名的"茶马互市"中心。这一互市贸易起源于宋朝，繁荣于明朝，在整个中国都享有盛誉。这里曾经是商贾和商品的主要集散地，也是丝绸之路上的一个重要节点。历经各个朝代，临潭县得到了不同程度的发展，并留下了许多历史遗迹和文化艺术。如今，临潭县正致力于保护和传承其丰富的历史文化，以推动旅游业和经济的发展。

在新石器时代，这里就有人类居住和繁衍。进入战国初期，羌人定居于此。秦朝统

一六国后，大批秦晋汉人迁徙至陇上的临潭地区，带来了先进的生产技术。他们与当地的羌族居民合作，共同开发洮境，促进了羌人与汉人之间的融合，建立了友好的关系。

西晋末期，吐谷浑人占领了洮阳城，并修建了一座神庙。从古城村的牛头城遗址和神庙遗址可以看出，吐谷浑人曾经占据过古战城和古城等重要地方。他们信奉佛教，因此这座神庙成为临潭的第一座佛教寺庙，佛教文化也由此传入洮州。在这期间，羌人、汉人和鲜卑人三个部族共存，虽然政权争斗时有缓和、时有激烈，但各部族之间的经济和文化交流从未中断。北魏在孝文帝时期进行了一次重要的改革，提倡鲜卑人与汉人通婚，实现了民族的融合。

唐朝时期，设立了临潭县。据说，因该县的位置紧邻一个水潭，所以被命名为临潭。临潭为安西四镇之一，这四镇是为了防御西域入侵而设立的。临潭的地理位置使其成为唐朝对外交通和贸易的重要枢纽。同时，临潭也是文化艺术的中心，许多文人墨客曾在这里留下了杰出的作品。

宋朝时期，临潭县成为西夏的一部分。西夏是一个由党项族建立的国家，临潭成为其重要的边境城市。在西夏的统治下，临潭的军事和经济实力得到了进一步提升。

在明朝时期，临潭县成为明朝的边疆县，也是对西北地区进行统治的重要一环。在明朝的统治下，临潭县的军事和经济实力又得到了进一步提升。在明朝洪武十二年（公元1379年），明将沐英率领军队西征，于新城修建了一座保存相对完好的城堡，这座城堡古称洮州卫城。同时，从江苏和安徽迁徙至洮州的移民带来了江淮一带丰富的民俗文化和民间艺术，为洮州的经济和文化艺术带来了前所未有的繁荣。洮州卫城位于今甘南藏族自治州临潭县的新城镇，如图2-14所示，四周被群山环绕，城北有大石山、三角石山和凤凰山等山脉，城西南有烟墩山，东南是仁寿山、紫螃山，正南是红桦山，它们

图2-14　洮州卫城
图片来源：搜狐网

都是西倾山脉的支脉。城池依山而建，东北部较高，逐渐向西南降低，南门河自西向东绕城而过。城墙总周长超过4000m，共有2050个雉蝶（即墙上的瞭望塔）。东、南和西三面城墙垂直而建，东北、北和西北部分则顺着山脊蜿蜒而行，沿途有数座烽火墩台遗迹。整座城池气势雄伟，宛如一条盘绕的巨龙。

清朝设立了洮州厅。在清朝的统治下，临潭县的农业和手工业得到了发展，成为当地居民的主要生计来源。同时，临潭的文化和艺术也得到了繁荣，许多古建筑和文物至今保存完好。

1913年，临潭县重新设立。20世纪30年代，临潭县的各族居民热烈欢迎长征的红军，成立甘南地区首个县级苏维埃政府，积极接受了革命的考验和磨炼。新中国成立后，临潭县和平解放，成立了临潭县人民政府，1950年，划归临夏专区管辖，1953年，划入甘南藏族自治州，至今仍隶属于该地区。

2.2.3 临潭的民俗风情

临潭是一个多民族杂居地区，自古以来，众多民族在洮州和谐相处。这个古老的地方有着3000多年的历史，各个民族的来源和形成时间各不相同。最早定居在洮州的民族是西羌，后来由于历史原因被吐谷浑人统治。目前，临潭有藏族（图2-15）、汉族、回族（图2-16）三个主要民族长期居住，由于通婚和移民等原因，逐渐增加了蒙古族、满族、土族、保安族、东乡族、撒拉族、苗族、黎族等15个少数民族。临潭县总人口约为16.12万人，下辖11个镇、5个乡、141个行政村。汉族在全县各地都有分布；回族主要分布在县城关镇、卓洛、古战、新城等乡镇，其中卓洛、长川和古战是回族乡；藏族多分布在术布、上卓洛等周边村落。截至2022年年底和2023年年初，临潭县的常住人口总数为12.72万人，其中城镇人口占4.98万人，城镇化率达到39.15%。

图2-15 临潭藏族妇女
图片来源：临潭发布

图2-16 临潭回族绣娘
图片来源：澎湃新闻

临潭县是一个民俗风情非常独特的地方，也因此吸引了众多游客和研究者前来探索和体验。

首先，临潭县的民俗风情体现在其丰富多样的传统节日中。以拥有600多年历史的元宵节活动为例，即旧城万人拔河（俗称扯绳）活动，这一活动已经创下吉尼斯世界纪录，因此临潭县被国家体育总局和中国拔河协会评为首个"中国拔河之乡"。在新中国成立之前，这项活动由旧城地区的"青苗会"主导组织，旨在筹集拔河所需的经费和物资。如今，万人拔河的绳子已经改用钢丝绳，长度达数十米，两端系着数条麻绳。比赛以旧城西门为分界线，分为南、北两组，各地乡村的农民也会参加南北队伍，如图2-17所示。此外，还有新城地区的端午节龙神赛会及遍布全县的各种传统民族节日和民间庙会，如图2-18所示。

图2-17 临潭元宵节万人拔河现场

图片来源：国际在线

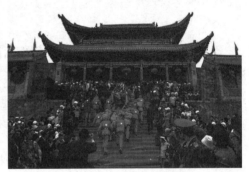

图2-18 临潭庙会祭祀

图片来源：临潭宣传网

其次，临潭的民俗风情还体现在其丰富多样的传统手工艺中。临潭人民善于制作各式各样的传统工艺品，且有独特的民间工艺，包括剪纸、刺绣、民族工艺品加工等，如"洮绣""洮砚"（图2-19）、"铜锅"（图2-20）等。这些手工艺品不仅体现了临潭人民的智慧和技艺，也展示了他们对传统文化的传承和保护。

此外，临潭的民俗风情还表现在其丰富多彩的民间音乐和舞蹈中。这个地方有许多传统的音乐和舞蹈形式，如藏族的"藏戏"和"藏舞"，以及汉族的"大秧歌"等。这些音乐和舞蹈既是人们娱乐及放松的方式，也是传承临潭民俗文化的重要组成部分。在各种节日和庆典活动中，人们会表演这些传统音乐和舞蹈，以展示他们的艺术才华和对传统文化的热爱。

这里的人们以热情好客和淳朴的生活方式而闻名，他们乐于分享自己的传统文化和习俗。临潭县的民俗风情不仅是宝贵的文化遗产，还是重要的旅游资源。通过保护和传承这些独特的民俗风情，临潭县能够吸引更多的游客，促进当地经济的发展。

图 2-19　临潭洮砚　　　　　　　　图 2-20　临潭"卐"符纹铜锅
图片来源：作者自摄　　　　　　　　图片来源：作者自摄

2.3　本章小结

 本章从设计学的角度出发，采用桌面调研和实地调研等研究方法，阐述了洮绣的起源、发展、现状三个阶段的情况，梳理了洮绣发展的历史脉络，并从临潭的自然地理环境、历史沿革、民俗风情三个角度系统地分析了洮绣所处自然环境与社会环境的特征，这些研究为全面了解洮绣文化的成因及传承提供了有益的参考，为后续基于洮绣文化的文创产品设计奠定了基础。

第 3 章　洮绣工艺

随着科技的发展，洮绣这一传统艺术形式的绣制方式发生了巨大变化。目前洮绣的绣制方式主要包括手绣、手推绣和电脑绣三种。

手绣是一种以针引线，用手工技艺在纤维面料上刺绣出装饰纹样的传统绣花工艺。手绣针法、绣法更为丰富，绣娘们用针、用线更为灵活自由，艺术表现力更强。手绣需要极大的耐心，在开始绣制之前，绣娘们需要选择合适的绣布、绣线和绣针，设计出精美的图案，确保将每一个细节绣得栩栩如生。她们耐心地将绣针的尖端轻轻地刺入绣布中，将每一根绣线穿过绣布，然后再拔出来，即完成一次刺绣动作，如此反复操作，需要持续专注和细腻的手法，以保证成品的质量和效果，如图 3-1 所示。手绣由于为手工操作，换针换线的速度较慢、频率较高，其生产效率相对较低，因而手绣的周期非常长，对于绣制床上四件套这种大型作品来说，一名绣娘要花费三四个月的时间才能完成。

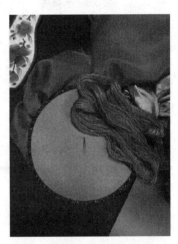

图 3-1　手绣
图片来源：作者自摄

手推绣是继传统手绣之后的另一种半手工、半机器的刺绣加工方式，绣娘主要利用缝纫机进行刺绣，同时通过用手推拉绣绷来控制线条和纹样走向，如图 3-2 所示，用脚配合控制针线的速度。这一技法对绣娘的技术和灵活性有较高要求，但这种绣制方式不仅可以提高绣品的生产效率，还能够在一定程度上保留手工的艺术效果。无论是绣

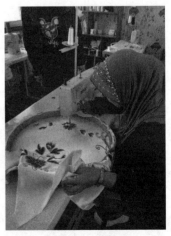

图 3-2　手推绣
图片来源：作者自摄

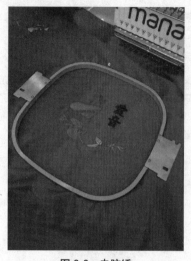

图 3-3 电脑绣
图片来源：作者自摄

制花草鸟虫，还是山水人物，手推绣作品都展现出了卓越的绣艺和创造力。绣娘们对一针一线的处理臻于完美，从而绣制出一幅幅生动有趣的绣品，为人们带来视觉上的美感与艺术体验。

电脑绣是一种自动化的刺绣方法，如图3-3所示，主要通过电脑建模设计纹样后，利用特定的电脑绣花机进行刺绣。这种方法代替了传统的手工刺绣，结合了电脑技术和机械制造，能够快速且精准地完成大量复杂的刺绣任务。相对于手工刺绣和手推绣，电脑绣在生产效率上具有压倒性的优势，不仅大大节省了生产时间，还降低了成本，因而成为众多生产厂家和绣品经销商的首选。除了生产效益上的优点，电脑绣还借助电脑辅助设计提高了操作的方便性和快捷性，使得刺绣工作更为简化和自动化。目前电脑绣已经逐渐成为绣制行业的主流，满足了现代社会对刺绣产品快速、高效和大规模生产的需求。

3.1 洮绣的工具

洮绣加工常用的工具有笔、剪刀、绣绷、绣针、顶针和针锥等。

3.1.1 笔

笔作为洮绣绘图的基本工具，已经从过去的炭笔演变成今天的铅笔、圆珠笔、中性笔、直液笔、记号笔等。在洮绣制作中，笔主要用于设计和绘制图案，为后续的刺绣工作提供蓝图。绣娘们用笔将创意和想法转化为纸上的图案。这些图案用作绣制时的参考，使绣制出的绣品与设计阶段的纹样基本一致。

不同类型的笔尖具有不同的效果，例如，细尖的笔适合绘制精细的线条，而粗尖的笔更适合绘制粗犷的线条和大尺寸的图案。同时，笔的硬度也影响着线条的厚度和清晰度。此外，纸张的硬度与表面粗糙度也是影响笔的选择的重要因素。因此，选择笔的基本原则是能够流畅、清晰地绘制图案。

3.1.2 剪刀

在洮绣制作中，剪刀常用来剪线头、布料、"花样子"等。绣制过程中容易产生多余的线头，需要及时剪除，锋利的刀口可以确保线头被干净地剪除。剪刀的样式与大小应该适合洮绣各种操作的需要，一般要求剪刀刀口锋利、易于操控，以实现精确地修剪。洮绣制作中常用的剪刀有裁纸剪刀、布料剪刀、线头剪刀、U形弹簧线头剪刀等。

（1）裁纸剪刀：整体长度约20cm，刀长12cm左右，刀面较长，适合裁剪纸张、无纺布等材料，如图3-4所示。

（2）布料剪刀：剪刀的长度为20~30cm不同的多种规格，刀刃长，适合处理较大尺寸的面料，刀刃大且厚，能够一次裁剪多层布料，手柄采用流线型设计，更方便抓握，如图3-5所示。

图3-4 裁纸剪刀　　　　　　　图3-5 布料剪刀
图片来源：阿里巴巴网站　　　图片来源：京东网站

（3）线头剪刀：整体长度约14cm，刀长4cm左右，刀面较短，整体较轻便，易操作，适合裁剪线头，如图3-6所示。

（4）U形弹簧线头剪刀：整体长度约11cm，刀长2.5cm左右，手柄与刀口在剪刀轴的同一侧，刀面较短，整体小巧轻便，易操作，适合裁剪线头，如图3-7所示。

图3-6 线头剪刀　　　　　　　图3-7 U形弹簧线头剪刀
图片来源：阿里巴巴网站　　　图片来源：图精灵网站

3.1.3 绣绷

图 3-8 绣绷
图片来源：作者自摄

绣绷也称为绷架，如图 3-8 所示，有圆形和方形两种，主要作用是将绣布绷紧，使绣品保持平整，避免出现褶皱，同时平整的绣布能够为绣娘提供一个稳定的工作基础，使操作更加快速且准确。绣绷由圆形或方形的内外双圈构成，在绣制前，需要将绣布置于绣绷的内外双圈之中，确保其固定并保持平整、紧绷。古时的绣绷多用竹制，现在主要采用塑料和铁制材质，绣绷的设计需考虑其弹性和承重能力，以适应不同厚度和质地的绣布。

绣绷的型号较多，根据绣绷的直径可分为 10cm、20cm、25cm、30cm、55cm、60cm 等规格，其中 60cm 为最大尺寸。绣绷的型号需要根据绣品的大小进行选择。

现代绣绷的设计需考虑多个因素。首先，不同的绣布可能有不同的厚度和柔软度，因此绣绷需要有一定的弹性，能够灵活地调整并固定住绣布。其次，当绣布被固定在绣绷上时，要能够承受一定的拉力和重量，以保持绣布的平整和稳定性，故绣绷还需要具备一定的承重能力，特别是在绣制大型绣品时，绣绷的承重能力显得尤为关键。

除了功能性要求，绣绷的设计也要注重使用和操作的便捷性。现代的绣绷通常采用可转动的设计，使得绣布可以旋转，以方便绣娘在不同位置进行刺绣。绣绷的调整和固定方式也需要简单易行，以节省时间和精力。此外，绣绷要易于更换，这对于需要频繁更换绣布或调整工作进度的绣娘来说非常方便。

3.1.4 绣针

绣针为洮绣的核心工具，手绣、手推绣和电脑绣所用绣针有所区别。手绣采用手缝针和戳针（掇花针）。手缝针的针鼻钝而针头尖锐，既能有效地将线穿过织物，又不易伤手，不同的手缝针型号和材质适用于不同的线和绣法。但由于细针能够更精确地刺绣出细致的图案，展现出更高的艺术品质，所以现在越来越多的人倾向于使用细针，如图 3-9 所示。

图 3-9 手缝针
图片来源：淘宝网站

戳针是戳绣中常用的针型，一般使用 5mm 或 3.5mm 的粗针头，针头和针尾部分都留有孔洞，方便绣线的穿插，如图 3-10 所示。在刺绣的时候首先要用引线器将绣线前端从针尾引到针头，并穿过针头部分的孔洞，然后使用戳针从外到里绕圈戳制，注意每一个针头都要完全穿过绣布。戳针戳制出来的作品表面形成一层紧密排列的线球，具有毛茸茸、软绵绵的触感。

手推绣使用缝纫机，而缝纫机针有多种型号，如图 3-11 所示。通常采用美制叫法，比如 11 号针、14 号针，号数越大的针直径越大，可绣制的绣布面料越厚，反之亦然。

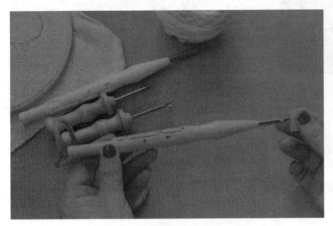

图 3-10 戳针
图片来源：好看视频网站

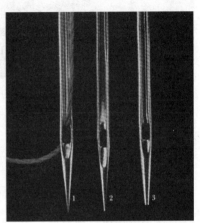

图 3-11 缝纫机针
图片来源：搜狐网网站

电脑绣花机通常使用的针头直径为 0.5mm，长度一般在 20mm 左右，如图 3-12 所示。常见的电脑绣花机针型号有 9 号针、11 号针、14 号针、16 号针等。其中，数字越小，针头越粗。

3.1.5 顶针和针锥

顶针是手绣过程中常用的辅助工具，一般为铁制或铜制，呈箍形，上面布满小坑，一般套在中指上用来顶着针尾，使手指更易发力，使针穿过绣布而不至于弄伤手指，如图 3-13 所示。顶针能够显著提高刺绣的准确性和效率，可以使针头在刺绣过程中保持稳定，防止针头偏离目标位置。

图 3-12 电脑绣花机针
图片来源：作者自摄

针锥是一头尖锐，用来扎孔、扩孔的金属工具，如图3-14所示。当绣件较厚，如鞋垫、帽子等，绣花针难以穿透时，需要用针锥先扎一个孔，然后再用绣花针引线穿过绣件。

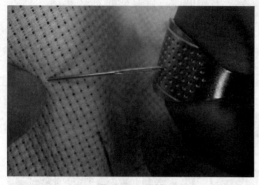

图3-13 顶针
图片来源：百家号网站

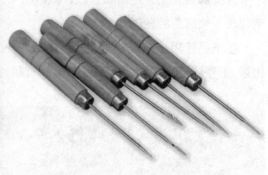

图3-14 针锥
图片来源：搜了网网站

3.2 洮绣的材料

常用的洮绣材料有纸、绣布、绣线、浆子等。

3.2.1 纸

纸在洮绣绣制过程中起辅助作用。设计师和绣娘通常在纸上起稿，绘制"花样子"，也就是刺绣纹样。纸的材质和类型并不限定于某种特定的产品，但它的厚度和表面粗糙度要适中，以确保能够流畅地绘制清晰的图案，并便于修改和刺绣。在起稿阶段，纸成为设计师和绣娘们表达创意的媒介，他们将自己的想法在纸上勾勒出来。设计图纸是加工的依据，一份高质量的设计图纸是洮绣质量的保障。

3.2.2 绣布

绣布即洮绣的底布，相当于刺绣工艺的"地基"，其材质、质地和颜色都会对刺绣作品的最终效果产生显著影响，选择时也需要考虑到刺绣的应用场合与顾客的喜好。

绣布的质地决定了作品的外观和手感，不同纹理的绣布为绣品赋予了独特的质感。例如，柔软的绣布能够使刺绣作品看起来更加细腻和真实，而丝质绣布有光泽感和华丽感。因此，在选择绣布时，需要考虑刺绣作品所需的质感和效果，以及个人的喜好和使

用场景。

棉布是手工刺绣的常用面料之一，其优点是纤维结构稳定且触感柔软，在棉布上刺绣的体验较好，刺绣的图案不容易走形或脱落，手工刺绣的过程更加舒适和顺畅，可以有效地保证刺绣作品的持久性和美观性。棉布的纹理清晰，能够准确地展现绣线的效果，使棉布上的刺绣图案更加精美、细腻。如图3-15所示。

在机器绣制洮绣作品时，为提高操作效率，玻璃缎成为理想的面料选择。这种面料手感光滑，表面带有光泽，具有紧致的编织结构，能够确保机器的绣花针流畅地在布料间穿透行走，进而保障刺绣图案的清晰度与稳定性。因此，玻璃缎不仅优化了机器绣制的效果，还满足了刺绣作品对清晰度、稳定性及精准性等方面的要求，赋予洮绣更多的可能性和魅力，如图3-16所示。

图3-15　棉布面料
图片来源：作者自摄

图3-16　玻璃缎面料
图片来源：作者自摄

除了绣布的面料之外，绣布的颜色也非常重要，它直接影响着刺绣作品的视觉效果。浅色的绣布能够凸显刺绣图案的明亮度和清晰度，使得绣品更加鲜艳明亮。而深色的绣布则能够增强刺绣作品的层次感和纵深感。因此，在选择绣布颜色时，需要考虑图案与布料的色彩搭配方式，以及希望达到的艺术效果。

3.2.3　绣线

绣线是洮绣作品中的重要元素，对绣"线"进行排列组合便可形成绣"面"（刺绣纹样）。

在洮绣绣制过程中，绣娘要考虑刺绣作品的整体效果，根据图案的特点来确定合适的绣线，以确保色彩饱和度、层次与纹理呈现均达到最佳。

绣线种类多样，包括棉线、人造化纤线、丝线、渐变的腈纶线等。棉线因其韧性好

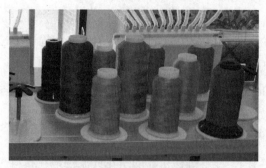

图 3-17 绣线（见文前彩图）
图片来源：作者自摄

且柔软耐用，适用于各种绣法。人造化纤线则具有出色的光泽度和光滑的质地，使得刺绣图案更加鲜艳夺目。丝线因其细腻的纹理和华丽的光泽感而备受欢迎，常用于制作高雅精致的洮绣作品。渐变的腈纶线则能带来丰富多彩的视觉效果，为绣面增添层次和立体感。

绣线的颜色繁多，如图 3-17 所示。绣娘可以根据纹样进行配色，营造出和谐的色彩效果，使刺绣作品更加生动、鲜明，突出其艺术特点。

除了颜色外，绣线的粗细也需要根据需求进行选择。粗线适合表现纹理较粗或面积较大的图案，能够营造出质朴氛围。细线则能够产生更为细腻和精细的效果，适用于绣制细小、精致的图案。

3.2.4 浆子

浆子是一种用小麦粉制成的糨糊，主要用于粘贴"花样子"，其质感较为黏稠。掌握浆子的黏性和干燥时间对于确保粘贴效果非常关键。

一方面，浆子应具备足够的黏性，以确保绘制"花样子"的纸能够牢固地附着在绣布上，避免松动或脱落。另一方面，浆子不应过于黏稠，导致不方便粘贴，还会使绣花针不易穿透绣布，增加绣制难度。同时，浆子应该具备适度的干燥时间，以便完成粘贴后，"花样子"能够较快固定。

3.3 洮绣的工艺流程

通常各种加工工艺都有比较严格的流程、工序，洮绣制作也不例外，而且很多流程是固定的、不可逆的，如果不按照流程加工，可能会导致返工，甚至毁坏绣件，因此绣制的过程中需要严格按工艺流程进行。洮绣的工艺流程如下：

第一步是设稿，即设计绣稿。绣制方式不同，设稿的方式也不尽相同。一般来说，手绣和手推绣作品是在纸上设计图案，如图 3-18 所示。电脑绣作品则需要先在电脑上将纹样制版，通过花版软件（如威尔克姆）选择合适的针法和颜色进行制版操作，最常采用的针法是平针法，如图 3-19 所示。

绣娘在开始设稿之前，首先要确定绣品的用途，然后考虑图案的复杂程度、色彩搭配等因素，以确保整体风格和设计元素与绣品的用途相符。设稿过程需要绣娘有耐心和细致的观察力，同时还需要对洮绣的技巧和风格有深入的了解。在设稿的过程中，绣娘可以运用自己的创造力和想象力来设计图案。通过设稿，绣娘能够将自己对绣品的理解和想象转化为具体可行的设计方案。

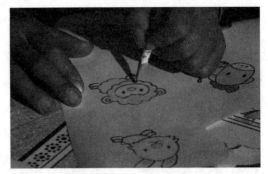

图 3-18　手绣设稿

图片来源：哔哩哔哩网站

第二步是上稿，即将通过设稿阶段设计出来的"花样子"粘贴或绘制在底料上。手绣和手推绣的上稿方式相同，但它们和电脑绣的上稿方式有很大的差异。

在手绣和手推绣上稿过程中，还有另一种精细的上稿方式：具备高度技艺和娴熟手法的绣娘们为了达到精美的洮绣效果和简化操作，不用粘贴"花样子"，直接采取在底料背面绘制设计图案的特殊上稿方法，如图 3-20 所示。

图 3-19　电脑绣设稿

图片来源：哔哩哔哩网站

而对于电脑绣来说，上稿的方式与手绣、手推绣有所不同。电脑绣的上稿方式需要绣娘们借助电子媒介来完成纹样上稿工作，如图 3-21 所示。整个过程可以分为以下几个步骤：

首先，绣娘们需要将设计好的"花样子"图形文件转换成适合机器读取的文件格式（如 DST），然后通过电脑导入优盘中，用于保存和传输花样信息。接下来，将优盘插入电脑绣花机设备，并通过"花样输入"按键将"花样子"导入刺绣机器的电脑控制端。这样，"花样子"就能够清晰地显示在控制面板上；最后，将夹具放

图 3-20　手绣上稿

图片来源：作者自摄

图 3-21 电脑绣上稿
图片来源：哔哩哔哩网站

在纺架上，检查机针、绣线后，点击"开始"按键就可以进行绣制了。

电脑绣在上稿过程中，绣娘们可以更加方便地调整、编辑和放大图案，使其适应不同尺寸和细节的要求，所以比传统的手绣更为高效和准确。此外，电子媒介还能够提供更多的图案选择和变化，使电脑绣作品更具多样性和创意性。但是，机器绣制过程中容易出现机针老化和断线的问题，需要绣娘们对机器进行及时保养和维修。

电脑绣这种借助电子媒介的高效、准确和创新的上稿方式，也为绣娘们带来了更多的便利和灵感，使他们能够创造出更加精致和卓越的电脑绣作品。同时，为洮绣的发展和应用提供了更加广阔的空间和更多的可能性。

第三步是配线。配线是洮绣制作过程中不可忽视的一环，它直接影响着最终作品的效果和品质，手绣、手推绣和电脑绣在这一步骤没有太大的差别。在进行配线时，绣娘需要从几个方面进行考虑：首先是绣线的光泽度，不同的绣线会呈现出不同的光泽效果。根据图案的要求，绣娘们需要选择适合的光泽度来展现出最佳效果。其次是绣线的质感，细腻、柔软的绣线能够增添作品的立体感和触感。绣娘们需要根据图案的需要选择具有适当质感的绣线。最后，配线时还需要考虑绣线与底料的协调性，因为它们之间的色彩和质地相互影响，绣娘们需要综合考虑二者之间的关系，以创造出最佳的视觉效果。通过精心的配线工作，洮绣作品能够展现出丰富多彩的色彩和独特的质感，给人以美的享受和艺术的震撼。

第四步是配针，即选择合适的绣针、针法和绣法。手绣和手推绣选用普通的钢针，电脑绣则用机针，选择的绣针和针法应完美体现设计初衷，选择合适的绣针和针法将增强绣品的准确性和稳定性，使其更为精致。

配针时需要根据绣布的质地、图案的复杂程度及绣线的材质等来选择适合的绣针和针法。绣针根据其形状、长度和尖锐度分为不同种类，绣娘们可根据具体情况做出选择。同时，针法和绣法的确定也要基于图案特性，有些绣针适用于展现细节，而有些则更适合填充大面积色块。绣娘们选择合适的绣针、针法和绣法，可以更好地控制绣针的力度和角度，使每一针的效果更加精确和细腻。

第五步是上绷。这是进行刺绣前的重要步骤，三种绣制方式都是在上绷时将绣布夹在内外双圈的绣绷之间，以固定绣布，使其变得平整、紧绷、无褶皱，从而保证绣品的

平整度和紧密度。

在上绷过程中，首先需要选择形状和大小合适的绣绷，然后将绣布放在内绷框上，再将外绷框轻轻压在绣布上，并逐渐调整至合适的位置，否则会影响后面的刺绣操作。通过适当调整绷框的松紧度，可以确保绣布表面平整而不产生褶皱。

第六步是刺绣。这是制作洮绣作品的关键步骤。刺绣时，绣娘们需要根据绣布上的线稿，先按照由外圈到内圈的方向，再按照颜色由浅到深的顺序进行绣制。刺绣过程中需要注意针法的运用和线条的流畅度，以确保作品呈现完美的效果。

不同的刺绣方式会产生不同的艺术效果。刺绣作品的正面效果并不是简单的平面，而是具有一定的立体感，整体呈现出毛茸茸的质感，触摸手工刺绣作品的表面（正面），可以感受到绣线的柔软、细腻，如图3-22所示。与之相对，背面的走线则相对工整，再次展现出绣娘们细致入微的技艺，如图3-23所示。

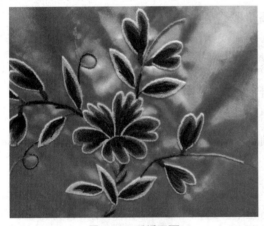 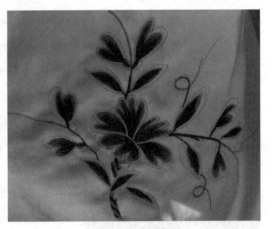

图3-22　手绣正面　　　　　　　　　　　图3-23　手绣背面
图片来源：作者自摄　　　　　　　　　　图片来源：作者自摄

手绣所独有的质感和触感使得洮绣作品更具艺术性，能够将图案表现得更加鲜明、立体和丰富，凸显了手工艺术的特色，让人沉浸其中，感受手工艺术的美妙。这种独特的质感是手绣作品与众不同的地方，也是其与机器制作刺绣作品的显著区别。当我们欣赏这些手绣作品时，既可以感受到线条的细腻，又可以感受到面的肌理，这种质感是机器无法复制的。每根针脚的巧妙组合和针线间的变化都为洮绣作品带来了生动的形象和独特的艺术价值。手绣这门富有创造性的手艺，通过正面的毛茸质地和背面的工整走线等特色为人们带来了深度的艺术享受，展现了其无可替代的美感与文化价值。

相比手工刺绣，电脑绣在外观上有其独特性。由于采用机器进行绣制，电脑绣作品的正面展现出更为平滑的质地，如图3-24所示；而背面则相对粗糙，如图3-25所示。电脑绣的一个显著优点是效率高，能够迅速完成大面积的刺绣，并应用于大批量生产，

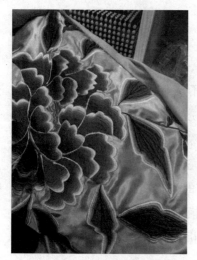

图 3-24 电脑绣正面
图片来源：作者自摄

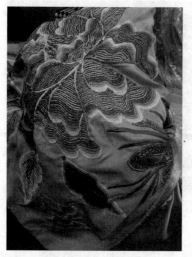

图 3-25 电脑绣背面
图片来源：作者自摄

提高洮绣制品的市场流通率，有利于洮绣制品这一非物质文化遗产的传播，同时对于洮绣厂商来说，也能降低产品的成本，增加利润。但也正是因为这种高速绣制方式，使作品缺少了手工刺绣中那种独特的纹理。因此，绣娘在进行电脑绣时，需要特别关注绣线的颜色、质地与绣布的搭配，同时考虑正确的针法，确保作品在保持高效率的同时，尽量兼顾作品的艺术性和美观度。

除了以上六个主要步骤，洮绣制作还包括其他一些细节处理，如底料的挑选、绣线的搭配、针法的选择等。

在洮绣的工艺流程中，每一个步骤都有其存在的价值。设稿阶段将创意和设计理念转化为初步方案，确立了刺绣的整体构思。而在上稿环节，线稿被细致地描绘在绣布上，为后续工作奠定了基础。为了使作品具有更好的艺术效果，配线与配针过程不可或缺，绣娘需根据设计要求，为作品选择最合适的绣线和针型。在上绷阶段，绣布被紧绷在绷架上，保证绣布在绣制过程中平展和稳定，确保刺绣有序进行。最终，在刺绣环节，绣娘开始进行绣制，一针一线逐渐使图案变得生动起来。这六个步骤互相衔接，合力打造出洮绣的独特魅力和艺术价值。洮绣因其精细的工艺过程而独树一帜，但工艺过程中每个步骤之间的连接绝不是简单的拼接，而是在历代绣娘们融合了深厚的文化背景和传统技艺后凝练出来的技巧、智慧与心血，为历代的洮绣制作人提供了宝贵的经验。因此，洮绣作品不仅是艺术的呈现，更是文化的传承，无论是作为装饰或收藏，都深受人们喜爱。

3.4 本章小结

本章从生产工艺的角度阐述了洮绣的手绣、手推绣和电脑绣三种绣制方式的特点与工艺流程，并介绍了洮绣工具及相关绣制方法与工艺特点、洮绣材料的特性与适用场合，这些知识的归纳与整理为洮绣的传承和保护提供了有益的参考。

第 4 章 洮绣针法与绣法

传统手工洮绣的基本针法有平针、参针、挑针、长短针、空实针等，每种针法都有其独特的技巧和用途。此外，洮绣还有网地绣、锁针绣、戳绣、丝带绣等多种绣法，每种绣法都有其特殊的应用场景。在洮绣制作中，根据不同的样式图案和效果需求，选择合适的针法和绣法非常重要，它们是洮绣工艺的核心技术和艺术表现的关键所在。通过运用精巧的针法和绣法，洮绣作品呈现出细腻、精致、生动、华丽的艺术效果，令人赞叹不已。

针法在刺绣中扮演的角色类似于书法中的笔法，是指运用不同的针法，如点、横、竖、撇、捺等，将线刺绣在底料上，以展现出刺绣的不同形式和效果。每一种针法都有其特定的组织规律和独特的视觉效果。实际上，针法可以看作是刺绣艺术的语言，是至关重要的元素之一。因此，初学者应着重学习和掌握各种针法，这是打好刺绣基础的关键步骤。

绣法是一种技巧，旨在完美呈现刺绣作品的形象和特征，它涵盖了许多要素，包括正确掌握轮廓形状、丝理转折、线条粗细、虚实排列、镶色等因素。这些因素对刺绣作品的最终效果至关重要。不正确的轮廓绘制会影响物体的形象，对丝线处理不当可能导致物体的姿态不准确，线条的粗细和疏密度选择不当会影响质感，颜色的搭配也直接影响色彩的和谐度。所有这些因素相互关联，需要在实际运用中紧密搭配。

因此，刺绣艺术家不仅需要精通各种针法，还需要深入观察和研究事物，并在上述诸方面不断努力和实践，以达到刺绣作品的艺术完美表现。

4.1 洮绣相关术语

4.1.1 起针和落针

起针和落针是刺绣操作的两个关键动作。在刺绣过程中，起针是指从底布下方将针线穿出并向上穿过底布，而落针则是指从底布上方向下刺穿。刺绣就是通过反复起针和落针的动作，使用不同的绣线来构成各种美丽的图案和花纹。

4.1.2 皮头

皮头是刺绣的一个小单元，如一片花瓣或一片叶子，通常需要分阶段进行绣制，每个阶段都被俗称为一个"皮头"。在正抢针法和平套针法中，每个阶段都以清晰的层次表现出来，也被称为"皮头清晰"。

4.1.3 出边

那些需要分阶段绣制的针法的首个阶段通常被称为"出边"或"第一皮"，主要用来勾勒纹样的边缘。因此，在出边时，边线的绣制必须整洁有序。

4.1.4 丝理

丝理，又称丝缕或丝路，是指在刺绣中线条排列的方向。刺绣通过积累绣线来呈现艺术形象，因此丝理在传达物体的真实感和立体感方面扮演着重要的角色。例如，当绣制一朵花时，花瓣有正有反，即使是同一片花瓣，也有正瓣、反瓣，这样就有凹凸辗转的姿态。因此，刺绣者必须精准掌握线条的走向和丝理的转折，以确保所绣的图案呈现出正确的凹凸和立体感，否则，花朵可能看起来松散、呆板，影响艺术效果。因此，正确掌握丝理是刺绣技巧中一个至关重要的要素。

为了正确理解和掌握丝理，通常应该将丝理的方向与植物的纤维排列、动物毛发的生长方向保持一致，并且根据它们的不同姿态和变化灵活运用。例如，不同的动物有不同的姿态，如进食、休息、飞翔、行走等，而花朵也有正面、反面、侧面、仰望和俯视等不同角度。正确掌握不同对象的丝理，首先需要确定刺绣纹样中各种物体的整体中心点或中心线，各个部分的中心点及它们之间的关系，部分中心必须向着整体中心，例如，在绣制一朵花时，花心是整体的中心点，每片花瓣的对分线是部分的中心线。在刺绣时，

按照局部中心向整体中心转折的原则来掌握丝理的走向。如果在同一片花瓣中有正面和反面,则丝理的转折需要连贯,以呈现出花瓣的自然生动感。同样,绣制鸟类时,背部的中心线是从嘴巴穿过头顶中心和脊椎,一直到尾巴的正中部。胸部的中心线是从嘴巴穿过胸部中心和两条腿,直到尾巴的正中部,部分中心线包括翅翼的肩间部,以及每一根羽毛的羽干。确定了中心之后,可以根据中心的位置来确定丝理的方向,例如,在绣制鸟的背部时,丝理应该沿着背部的中心线排列,而在绣制腹部的羽毛时,丝理应该沿着腹部的中心线排列,翅翼的羽毛应该朝向肩间部,每根羽毛的丝理应该朝着羽干排列,形成一个人字形的图案。尽管花朵和鸟类的姿态复杂多变,但中心线的位置不变,因此可以根据中心线来确定丝理的方向。以上所述是一般规则,要正确掌握丝理,刺绣者需要在生活中多加观察花卉、羽毛和野生动物的生长规律和形态,在刺绣时根据不同对象的要求和特点灵活运用。

4.1.5 藏针

藏针是一种用于放射状或曲线形纹样的刺绣技法。由于在曲线或放射状的部分线条的转折往往难以自然呈现,因此需要在绣制时插入一些短线条,以确保线条的转折自然而平滑。这些短线条被嵌入线条的中间,因此称为"藏针"。通过使用藏针的方法,可以使线条在曲线部分的转折更加自然,整个绣面更加平整。

4.2 洮绣的针法

4.2.1 平针

平针,这一看似简单的针法,却是洮绣艺术的重要组成部分。在洮绣中,平针是一种基本的绣制技巧,它以平、齐、匀、密的艺术效果被洮绣艺人所推崇。这种针法以其独特的排列方式,使绣线在交织中展现出一种和谐的美感,如图4-1所示。

平针常用来刺绣较大面积的绣品,包括齐针、抢针、套针、施针。

齐针,又称缠针,是初学者首先接触的刺绣针法,也是所有平针针法的基础。齐针的特点是沿着图案从

图 4-1 平针
图片来源:作者自摄

图4-2 齐针示意图
图片来源：作者自绘

一端到另一端以直线的方式绣制，起针和落针都必须紧贴纹饰的边缘。在齐针针法中，针脚排列应保持平行、均匀、整齐，线条之间不重叠，也不露出底料，从而确保刺绣面与边缘呈现出整洁光滑的效果。齐针可以应用于直绣、横绣及斜绣等不同方向的绣制，如图4-2所示。通常，齐针常用于绣制细长的花瓣、叶子、植物茎及各种图案纹样。刺绣时，除了注意插针与边缘的对齐和紧密度外，还要确保线条的张力保持一致。

抢针是平针针法的一种。它是通过齐针分皮衔接，以后针继前针刺绣而成。每一皮的边缘都要均匀，针脚整齐，以产生清晰的层次和装饰效果。抢针根据绣制步骤和所要呈现的效果不同分为三种类型：正抢、反抢和叠抢。

图4-3 正抢示意图
图片来源：作者自绘

正抢是以齐针绣的方式分成多个皮头，从外向内按照顺序进行。在这一绣法中，首先使用齐针在纹样的边缘出边，线条的长度根据纹样的大小确定，通常为3~5mm。从第二皮开始，进入"抢"的阶段，针迹需要与第一个皮头线条的末尾衔接，以确保皮头清晰均匀。在颜色的运用上，可以采用由浅到深或由深到浅的方式，这样可以产生色彩退晕的效果。需要特别注意的是，后一个皮头的针迹必须刺入前一个皮头线条末尾端，切忌刺入两条线之间，如图4-3所示。

反抢通常在小单元中刺绣，如花瓣或蝴蝶图案，将其分成阔狭相等的多个皮头，然后按照从内向外的顺序绣制。从第一个皮头开始以齐针绣，从第二个皮头开始，需要在绣制之前添加扣线。扣线的方法是在前一个皮头的两侧绣一根横线，在后一个皮头的边线中心点起针，将横线扣成"丫"字形，然后从中心线

图4-4 反抢示意图
图片来源：作者自绘

向两侧绣。每一皮起针时必须从空地绣向扣线，并将线条紧扣成弧形，扣线必须扣紧，以后各皮以此类推。从第二皮开始，落针的针尖必须向扣线内别进，以确保扣成的弧形针迹整齐，皮头清晰，如图4-4所示。

叠抢常用于绣制一个小单元，它需要均匀地分成多个皮头，这些皮头的数量必须是

单数。然后，刺绣过程中交替绣每一皮，如先绣1、3、5、7皮，再绣留空的2、4、6皮。在绣留空的皮头时，针脚必须与上下两个皮头的头和尾衔接，如图4-5所示。在绣制过程中，需要确保每个皮头的宽度相等、丝理一致。叠抢通常用于绣制具有较强装饰性的果子形图案。

套针根据其针法组织和表现效果，可以分为平套、散套和集套三种针法。所谓套，据《雪宦绣谱》中解释，是先皮后皮鳞次相覆、犬牙相错的意思。

图4-5　叠抢示意图
图片来源：作者自绘

平套通常用于绣制小单位的图案。在平套中，绣品被均匀分成几个皮头，每个皮头的宽度通常在10~20mm。第一皮用齐针出边，从第二皮起称为"套"。套的线条约为出边线条1/10的长度，用每一丝线条间隔一丝线条的稀针覆盖出边线的6/10左右。稀针排列的距离应与线条的粗细相匹配，第三皮的线条长度与第二皮相同。每一针在插入第二皮线条中间的同时，必须与第一皮线条的末端相接，以后每一皮都要按照这一规律绣制。在接近边缘时，针迹须齐整，确保线条粗细一致、丝理统一，如图4-6所示。

图4-6　平套示意图
图片来源：作者自绘

散套是一种新兴的刺绣技法，是在传统混毛套针法的基础上发展而成的。散套继承了套针的特点，即有规律地分成多个皮头，线条鳞次相覆、犬牙相错，但其还具有线条等长参差、排针灵活的优点。因此，散套的丝理转折自然，色彩深浅和顺，线条稍有重叠但不堆砌，不会暴露针迹。

在散套的绣法中，以花瓣为例，第一皮出边，外缘整齐，内部线条长短参差，参差的差距约为线条长度的2/10或3/10，不应超过一半。排针要平、齐、匀、密。从第二皮开始，运用等长线条参差排列，参差的差距应与第一皮的相呼应，线条要罩过出边线条的8/10，排针间距为一针隔一针。而第三皮的线条中每一针在嵌入第二皮头线条的中间时，还需要插入第一皮，确保针迹不暴露，线条紧密贴合，这样做易于调色，并且平匀伏贴。之后的每一皮都要按照这一规律绣制，直至达到边缘时，确保线条整齐紧密。在绣制时需要注意，除了第一皮的线条长度参差外，从第二皮开始，线条应均匀等长排列，使针迹参差但有规律，如图4-7所示。

集套是一种常用于绣制圆形或椭圆形图案的针法。这种针法与平套的针法组织基本相同。在集套中，第一皮出边，外缘的线条排列较稀疏，内部的线条较密；第二皮起套，

使用等长线条以一丝隔一丝的稀针绣制，线条要覆盖出边约 6/10；第三皮的绣法与第二皮相同，但由于逐渐接近圆心，线条之间的距离变得更小，每隔三针，就需要绣一短针，将其隐藏在中间。之后的每一皮都要遵循这一规则，越接近圆心，线条之间的空隙就会越来越小，直到绣满为止。最后一皮的针迹会聚集在圆心，如图 4-8 所示。

施针是一种通过逐层线条叠加来完成的刺绣针法。在绣制第一皮时，需要使用较稀的针迹，针距可以根据色彩的复杂程度和情况需要来调整，一般是间隔两针。如果色彩复杂，则需要多层绣制，可以视情况排稀，以方便加色，但要确保针距相等。每一层都按照前一层的组织方式，依据绣稿的要求逐层加密，逐步加色，直至完成刺绣。在刺绣时需要注意，如果逐层加密仅出于色彩需要，线条应该均匀而直，不应该将相同颜色的线条并排，以免影响色彩和顺。如果需要表现鸟羽毛或猫毛的质感，可以使用深浅相近的色线略微地交叉，以呈现出毛茸茸的效果，如图 4-9 所示。

图 4-7 散套示意图　　　　图 4-8 集套示意图　　　　图 4-9 施针示意图
图片来源：作者自绘　　　　图片来源：作者自绘　　　　图片来源：作者自绘

4.2.2 参针

参针是一种常见的刺绣针法，其绣品效果具有色彩过渡自然的特点。运用参针可以塑造微小的色彩变化、转接面、花纹图案、质感及明暗面的表达；或是在平针的基础上增加色面层次，塑造立体效果，如图 4-10 所示。

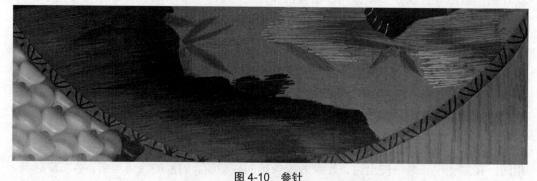

图 4-10 参针
图片来源：作者自摄

参针的操作步骤是：首先，在刺绣的第一皮，参针要求边缘整齐，内部的长短线条略有不同，但差距较小，排针采用排一隔一的排列方式。到了第二皮，参针同样运用长短线条排列，这种排列并非随意，而是需要与第一皮呼应。具体来说，针脚需要落于第一皮两条绣线之间，从而确保两皮的颜色能够自然过渡。这种操作方式进一步增强了绣品的渐变效果。同样的，第三皮、第四皮等都遵循这一原则，层层递进，让色彩在绣品中自然流动，从而达到一种渐变的效果，如图 4-11 所示。

图 4-11　参针示意图
图片来源：作者自绘

需要注意的是，参针的刺绣过程需要极高的技巧和专注度。绣娘需要精确地掌握每一皮的排针密度，以确保绣品的色彩过渡自然，同时保持绣面的整洁。

4.2.3　挑针

挑针中最基本的是十字挑花，也就是通常所说的"十字绣"。这种针法通过斜短线条，按格绣成十字，然后由无数个十字形成各式图案。在底料上数丝点格，是一种任凭绣者自由发挥的针法，可以绣出各种图案，如图 4-12 所示。这种针法简单易学，初学者可以快速掌握。通过挑花绣出的图案，既有立体感，又有质感，给人以独特的视觉感受，如图 4-13 所示。此外，十字挑花还可以用于绣制其他更为复杂的图案，如山水、人物、动物等。这些图案都是由无数个基本元素组成的，需要绣者耐心细致地进行操作。因此，十字挑花这种针法既需要技艺，又需要耐心和专注。

图 4-12　挑针示意图
图片来源：作者自绘

图 4-13　挑针
图片来源：作者自摄

4.2.4 长短针

长短针是洮绣的一种常见针法，与参针类似，但是绣品在效果上有所不同。长短针在色彩过渡上虽然不比参针自然，但长短针绣出的绣品更加整齐。

图 4-14 长短针示意图
图片来源：作者自绘

具体的操作步骤是：在第一皮，边缘要整齐，绣线竖直排列，但是皮内长短不一，一针长一针短，短针的长度约为长针的一半，排针要均匀，不需要留空隙。这一皮的目的是打底，使绣品更加平整，同时为第二皮的绣制打下基础。

在第二皮，同样要用长短绣线排列，但是这一皮的针脚要落在第一皮针脚处，绣线没有重叠。这样绣制的目的是形成明显的线条感和立体感，使绣品更加生动，如图 4-14 所示。

长短针在洮绣作品中非常常见，因为它能够通过精细的线条和色彩过渡表现出丰富的图案和纹理效果。尤其是在一些需要突出线条感和轮廓感的图案中，如花卉、鸟类等，长短针的运用能够使绣品更加逼真、生动，如图 4-15 所示。同时，长短针的操作要求也相对较高，需要洮绣艺人具备高超的技艺和耐心，才能够绣制出精美的绣品。

图 4-15 长短针
图片来源：作者自摄

总的来说，长短针是洮绣的一种重要针法，通过细心绣制，能够表现出独特的绣品效果和艺术价值。在洮绣作品中，长短针的运用不仅展示了洮绣艺人的技艺和创意，还赋予了绣品更多的艺术魅力和文化内涵。

4.2.5 空实针

空实针是一种独特的针法，它结合了空与实，不是一种独立的针法，而是综合运用了参针和施针等针法。

在使用空实针时，针越稀，线越淡，使不绣的地方与绣的地方产生差异，这就是空实针的独特效果。这种针法的运用需要根据刺绣对象的质感进行虚实排列，使绣品更加完美，如图 4-16 所示。

例如，当绣制油画风格的金鱼时，可以运用虚实针法。在金鱼的头部和背部，可以使用施针绣法以实线细密的方式表现，而在背部过渡到尾巴的部分，线条逐渐变得稀疏，直至接近尾部末梢，线条更加纤细。这样的处理能够使金鱼尾巴呈现出飘逸轻盈的效果。

空实针的运用需要绣者具备精湛的技艺和对刺绣对象有深刻的理解。只有准确地把握刺绣对象的形态和质感，才能灵活自如地运用空实针。

图 4-16　空实针示意图

图片来源：作者自绘

4.3　洮绣的绣法

4.3.1　网地绣

网地绣是一种运用网状组织方法的绣制技术。这种绣法变化灵活，图案清晰秀丽，具有浓郁的装饰效果。网地绣主要运用横、直、斜三种不同的线条，搭成各种网状图案。

以简单的三角形绣法为例，首先使用横、斜两种线条搭成三角形的基本格，然后在每一个交叉点上绣一针小针，以避免长线松开。最后从三角形的一角起针，在任何一角落针，再从三角形的中心点起针，穿过前一针的线条，落针于另一角，这样就形成了花纹。所有的三角形按照这种方法进行刺绣，即可在绣面上构成美丽的图案。这种绣法可以用于各种装饰品中，增添装饰品的艺术感和美感，如图 4-17 所示。

图 4-17　网地绣示意图

图片来源：作者自绘

总之，网地绣是一种灵活多变的绣法，可以创造出各种美丽的图案和装饰效果。通过使用横、直、斜三种不同的线条，绣者可以创造出清晰秀丽的图案和浓郁的装饰效果，提升装饰品的艺术价值。

4.3.2　锁针绣

锁针绣是洮绣中一种常见的绣法，其绣纹效果类似锁链，因此被称为"锁针绣"，如图 4-18 所示。锁针绣，也被称为辫子股，是一种历史悠久的刺绣技艺，可以追溯到

图 4-18 锁针绣
图片来源：作者自摄

3000多年前。湖北荆州出土的战国时期的绣品和湖南长沙马王堆出土的汉代绣品都采用了锁针绣法。这种绣法之所以能够流传下来，可能因为它的线条排列相对简单，容易掌握。只要刺绣者能够保持针脚均匀和弧度一致，就无须过多地担心色彩晕染效果。锁针绣的图案以结实耐用著称，特别适合制作日常用品，如枕套、围嘴和拖鞋等。此外，锁针绣常被用于制作各种装饰品，如花边和装饰带等。然而，到了唐代以后，随着平针针法的逐渐兴起，锁针绣渐渐成为次要的刺绣技艺。

锁针绣的绣法如下：首先，在纹样的根端起针，落针于起针近旁，落针时将针兜成圈形；然后，在线圈中起针（两针之间的距离约为2mm），随即将第一圈拉紧，拉紧的力度要适中，不能过紧或过松，每一针的起落方向要一致，线条宜粗不宜细，如图 4-19 所示。

在绣制时，要注意保持绣品清洁和干燥，避免受潮或污染。同时，还要选择合适的线和布料，并根据不同的主题和要求选择适合的绣法与颜色。

图 4-19 锁针绣示意图
图片来源：作者自绘

4.3.3 戳绣

戳绣，又称墩花、掇花、戳花、剁花，是一种流行于北方地区的民间刺绣工艺。这一词汇的发音往往因地域不同而有所差异，但都与"戳"这个字有着密切的联系，表达了这种绣法朴实、自然、豪放、洒脱的特点。

戳绣所使用的工具别具一格，类似于注射器上的针头。不过，它的针尖处还有一个针眼，丝线穿过针头，再穿过针眼，刺绣的人以手持针，姿势类似于执笔写字，针与布面保持垂直。每轻墩布面一下，都如同小鸡啄米一般，看似轻巧，但完成一幅作品需要花费大量的时间和精力。

戳绣的作品看上去厚重饱满，摸上去手感却十分松软，正反两面都有完整的图案，色彩斑斓，形象生动。与中国四大名绣相比，戳绣的立体感特别强，这也是它作为北方特色绣种的独特之处，如图 4-20 所示。

图 4-20 戳绣
图片来源：作者自摄

4.3.4 丝带绣

丝带绣采用色彩丰富且质感细腻的缎带作为主要材料，通过简单的针法在棉麻布上绣制出立体绣品。这一刺绣手工项目是继十字绣之后兴起的一种更具创意的手工DIY。每件丝带绣套件都包含多种针法，打破了传统绣品单调的特点。

绣友们不仅可以按照套件的步骤操作，还可以自由发挥，根据自己的想法进行创作，丝带绣非常容易上手。简单来说，只要懂得用针，就可以制作出精美的DIY绣品。丝带绣的绣品呈现出立体感，花朵层次分明，跃然于织物之上；触感非常舒适，充分利用了缎带的豪华光泽，能够生动地表现出花草等元素自然浪漫的韵味。在空闲时，细细品味，令人心旷神怡。

丝带绣是一种使用各种宽度和形状的缎带制作的刺绣品。尽管其刺绣绣法与普通丝线绣法相似，但效果截然不同。丝带绣呈现出粗犷而富有立体感的效果，适合用于晚装、毛衣、靠垫及各种装饰画等的制作，如图4-21所示。

相比于十字绣，丝带绣耗时更短，色彩更加鲜艳。它消除了那些繁忙的人群的烦恼，因为制作一幅小型的丝带绣只需几小时，甚至几十分钟就能完成。

图4-21 丝带绣
图片来源：作者自摄

4.4 本章小结

本章从生产工艺的角度阐述了洮绣各种针法的加工方法、加工流程、技术要求、工艺特点、注意事项、刺绣效果与应用场景等，这些知识的归纳与整理为洮绣的传承和保护提供了有益的参考。

第 5 章 洮绣纹样的分类

《易经·系辞》中记载："形而上者谓之道，形而下者谓之器。"在中国传统文化中，人类的意识形态与认知世间万物的方式称为"道"；具体的事物称为"器"，即事物所呈现的"相""道"需要通过"器"去表达人类对于世界的理解与思考，因此洮绣文化的研究离不开对其纹样载体的解析。洮绣是一个具体的文化载体，它在洮州有着深厚的历史底蕴和文化传统。洮绣纹样不仅仅是简单的图案，更是承载着人们对生活、自然和哲理的理解与情感。这些纹样背后所蕴含的"道"无法直接言说，但可以通过"器"——洮绣的实际绣品来传达和展现。

可以说，洮绣的每一针、每一线都蕴藏着"道"。它反映了洮州百姓对生活的热爱和对美的追求，同时也证明了洮绣在洮州的文化地位和洮州妇女的心灵手巧。对于研究洮绣文化的人来说，深入研究这些纹样背后的含义，就是对"道"的追寻。本章主要从用途和题材两个角度对洮绣纹样进行分类研究，探讨不同洮绣纹样的形态特征与文化属性。

5.1 按用途分类

洮绣作品按照用途可以分为两大类：家居纺织品类和服饰类。在家居纺织品类中，洮绣被应用于床上用品、窗帘、桌布、抱枕等，不仅满足日常生活需求，还增添了生活的艺术感和审美情趣。服饰类的洮绣则主要体现在服装、丝巾、鞋子、袜子上等，它们既展示了洮州地区特有的民族文化风貌，又展现了洮州妇女高超的技艺和对美的追求。

5.1.1 家居纺织品类

在洮州地区，洮绣不仅是妇女们的艺术表达，更是一种随处可见的生活方式。这里的传统婚礼要求新娘准备精致的洮绣嫁妆，这些嫁妆通常是日常生活中不可或缺的纺织品，如枕套、床单和门帘。因此，在洮州，洮绣艺术常常与他们的日常生活密切相关，渗透在各种家居用品和装饰用品中。这些由洮绣装点的生活用品不仅美观，还承载了当地文化和传统，成为家庭幸福和文化传承的重要象征。洮绣家居纺织品呈现出多样性，覆盖了从枕套、床单到门帘、抱枕及装饰画等多种用品。其中，以牡丹花纹为设计主题的床单和门帘尤为引人注目，不仅因其视觉效果华美，还因其象征着吉祥和幸福，因此常常作为新婚夫妇的首选嫁妆。除了牡丹之外，洮州的回族妇女还钟情于用荷花、蝴蝶、鸳鸯等吉祥图案装饰生活用品。这些图案不仅美观，还承载了一系列积极的象征意义。例如，荷花象征纯净与高雅，金鱼则是富贵和吉祥的代表，而鸳鸯常常用来象征夫妻和谐与家庭幸福。

洮绣制品不仅应用于婚礼和家居装饰，还逐渐应用于更多的社会和文化场合，如新生儿满月宴的随礼。在这样的场合，绣有吉祥纹样的抱枕或装饰画等不只是普通的礼物，更是充满象征意义的文化符号。绣有牡丹、荷花、蝴蝶等寓意吉祥、美好的图案，表达了对新生命的殷殷期望和美好祝福。这些精心制作的洮绣礼品大多时候会被作为家族传统的一部分，由长辈传给晚辈，成为一种文化和家庭记忆的延续。因此，它们不仅具有实用价值，更具有深厚的文化和情感价值。细密的针线勾画出对美好生活的向往与期许，一双巧手之下，栩栩如生的图画仿佛讲述着洮州人民无尽的智慧，诉说着中国传承千年的文明，也无声地表达出那份对传统文化不朽的传承与守望。

洮绣在洮州地区不仅是一种艺术表达，更是文化和传统的重要载体。它们不仅美化了人们的日常生活，还成为一种强有力的文化符号，传达了世代相传的价值观和生活智慧。纺织品上的刺绣纹样如图 5-1~图 5-6 所示，这些纹样以多种组合方式分布在布料上，赋予了绣品美好的寓意。

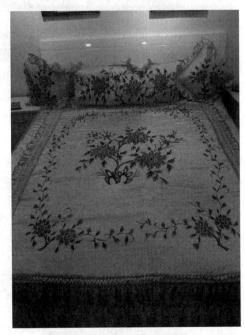

图 5-1 床单上的洮绣纹样
图片来源：作者自摄

图 5-2　装饰画上的洮绣纹样
图片来源：作者自摄

图 5-3　门帘上的洮绣纹样
图片来源：作者自摄

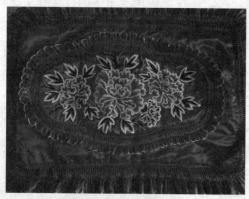

图 5-4　枕套上的洮绣纹样
图片来源：作者自摄

图 5-5　枕顶上的洮绣纹样
图片来源：作者自摄

图 5-6　抱枕上的洮绣纹样
图片来源：作者自摄

5.1.2 服饰类

服饰将民族的物质文明与精神文明紧密地联系在一起，成为一种极具标志性的文化象征。刺绣服饰品的发展与人类的生存环境有着千丝万缕的联系，也与民间习俗息息相关，以洮绣马甲为例，这样的服饰不仅能够有效地抵御洮州地区的寒冷，还经常绣有象征着勇气和无畏精神的图案。这些不仅仅是装饰，更是对当地人民坚韧不拔、敢与困境作斗争的品质的赞美。再如幼童的帽子和腰带上经常绣有各种吉祥的图案，以期望能够为孩子带来好运，趋吉避凶。这些细致入微的设计不仅具有实用性，更承载了长辈对下一代的美好愿望和深厚情感。

洮绣的特色也集中在足衣（足衣是古代的服饰名，即穿着于足上的装束）上，包括各种鞋子、鞋垫和袜子，如图 5-7~ 图 5-9 所示。这些绣品通常具有丰富多彩的纹样，既体现了高超的刺绣工艺，又具有很强的装饰性。

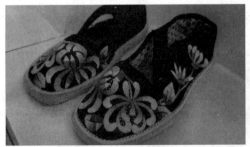

图 5-7　鞋子上的洮绣纹样
图片来源：作者自摄

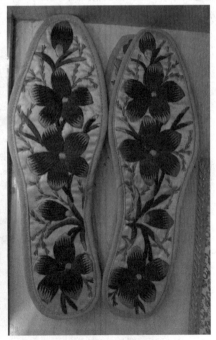

图 5-8　鞋垫上的洮绣纹样
图片来源：作者自摄

图 5-9　袜子上的洮绣纹样
图片来源：作者自摄

洮绣在服饰方面不仅展示了精湛的手艺和丰富的文化内涵，还密切联系着人们的生活方式、信仰和习俗。每一针、每一线都像是一个故事和一个愿望，被永久地绣入服饰中，成为一种无声的但极具感染力的文化传承。

服饰是传统文化的重要组成部分，在历史发展过程中逐渐演变成民间艺术的重要载

体。通过考察，每个民族都有其独特的足衣类型。例如，洮州汉族女性多穿着手工缝制的方口布鞋，这种布鞋的鞋面部分为方口且带有刺绣纹样，一根带子从鞋子一侧的内部连接至另一侧的外部以控制松紧。洮州的回族人民做礼拜时有脱鞋的习惯，需穿着洁净体面的袜子，而袜子的装饰则要运用刺绣体现美感和手工技艺。此外，受民俗文化的影响，新郎在新婚当天需穿戴洮绣袜子，这些袜子的后跟与底部常常带有洮绣纹样，在装饰物品本身的同时增添了喜庆的氛围，体现了细腻的心思。在洮州地区，鞋垫最为常见，其是放置于鞋内普通的辅助服饰品，藏于脚底，用于保持脚部的卫生与健康。绣娘们按照一定的规律将纹样绣在鞋垫表面，既提升了美感，又增强了吸汗功能。

在洮州地区，除了足部装饰，还有其他精美的洮绣服饰，如围裙、红盖头、丝巾、儿童衣物等。红盖头是洮州地区传统的婚礼服饰，象征着吉祥、喜庆和美满，如图 5-10 所示。在婚礼的仪式中，新娘将戴上象征幸运的红盖头，新郎只有在夜晚才得以掀开红盖头，洞悉新娘秀美的真颜。红盖头使传统的婚礼服饰充满了艺术感和神秘感。围裙是洮州地区妇女在家务劳动中使用的一种服饰，如图 5-11 所示。围裙是一种实用性服装，不仅可以防止衣物在做饭或做家务时被油渍污染，更是洮绣艺术展示的重要载体。

图 5-10　洮绣红盖头　　　　　　图 5-11　洮绣围裙
图片来源：作者自摄　　　　　　图片来源：作者自摄

洮州人民还把洮绣用于丝巾和儿童的衣物上。丝巾上的洮绣图案丰富多彩，成为女性日常生活中独特而精致的点缀，如图 5-12 所示；在洮州地区，儿童衣物上的洮绣设计相较于其他服饰，呈现出更为轻盈和简约的风格，如图 5-13 所示。常见的图案有牡丹、萝卜、葡萄等，其中牡丹尤为独特，其花瓣数量通常较少，创造出一种简洁而优雅的艺

术效果。儿童的衣物常用于小孩满月等重要场合。除此之外，洮州的青年女子，在深秋季节，则外套一件黑色大襟条绒马甲，胸刺洮绣，内容多为喜鹊踏梅、连（莲）生贵子、富贵吉祥、一篮（男）多子等。

图5-12 洮绣丝巾
图片来源：作者自摄

图5-13 洮绣儿童衣物
图片来源：作者自摄

5.2 按题材分类

洮州的绣娘们常常将生活环境中具有美好寓意的事物进行概括与描绘，经过自身的想象与创造，组合成心中认可的美妙图案。因此，洮绣纹样的题材大多为民间寓意吉祥的事物，体现着洮州人民对美好生活的憧憬、对自然环境的洞悉和对生存环境的感知。通过对洮绣纹样的分析总结，可以将其按题材分为三大类：植物纹样、动物纹样、几何纹样。其中，动、植物纹样往往与其他类型的题材交叉应用，故洮绣绣品上经常呈现花草果蔬纹样中穿插虫鱼鸟兽纹样的现象，这种动静结合的方式使得洮绣极具生命力。

5.2.1 植物纹样

植物纹样是洮绣中最常见的种类，其以自然界中常见的植物为原型，如牡丹花、荷花、石榴、百合、辣椒、葡萄、菊花等，见表5-1。牡丹纹、荷花纹等通常作为主要纹样占据了较多的空间并位于画面中心，给予观者强烈的视觉感受；而辣椒纹、石榴纹等通常堆叠出现，并作为绣品的边角装饰纹样增强装饰效果。在众多植物纹样中，花卉纹样是最常见的，几乎每件绣品都会出现或多或少的花卉纹样，可见当地百姓对于鲜花满

怀喜爱之心。而在花卉纹样中，洮州人民最喜爱的当属牡丹纹，这反映出他们憧憬花团锦簇的繁荣景象，向往富贵优渥的美好生活。洮州绣娘对植物纹样的描绘趋于写实，常常在保留植物原有特征的情况下进行艺术化处理，使观者能够凭借直觉和经验判断植物的种类，由此可以窥见洮州绣娘们擅于捕捉大自然的美丽，表达出当地百姓对自然的热爱和对生活的热情。

表 5-1 植物类洮绣纹样图例

纹样名称	纹样图例
牡丹纹	
荷花纹	
菊花纹	

续表

纹样名称	纹样图例
百合花纹	
梅花纹	
辣椒纹	
葡萄纹	

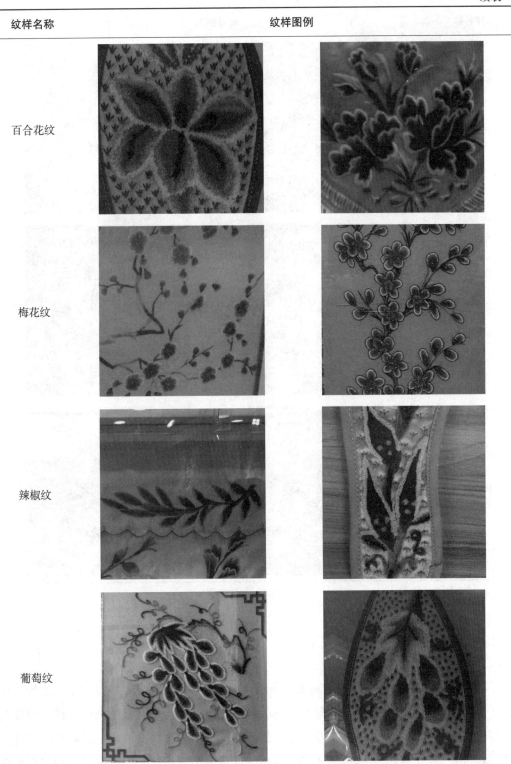

续表

纹样名称	纹样图例

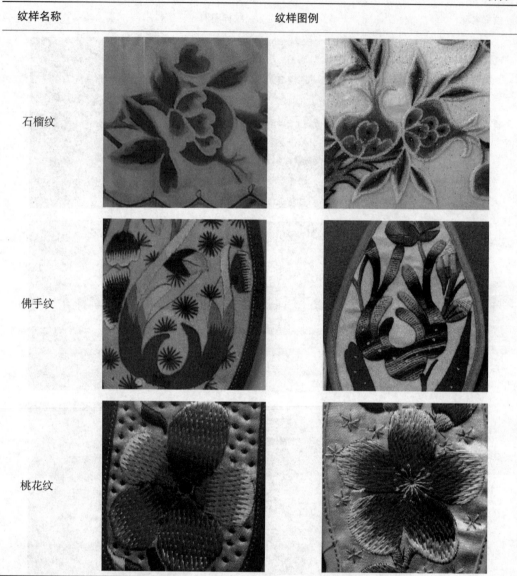

图片来源：作者自摄

5.2.2 动物纹样

　　动物纹样主要包括蝴蝶纹、鹤纹、金鱼纹、鹿纹、喜鹊纹等，见表5-2。这些具有吉祥寓意的单独纹样，通常与其他类型的纹样进行组合以构成完整的画面，其中蝴蝶纹出现的次数最多，常与各种植物花卉进行搭配。洮绣动物纹样的形成主要起源于图腾崇拜。在过去，生产力比较落后，人们对自然的认识不足，所以人们对许多动物存在着惧

怕、崇拜、敬畏等心理，并对动物图腾有着特殊的崇拜。例如，洮绣中的鹤纹，鹤一直带有神秘的色彩，被人们认定为华夏文明中的神鸟，象征着祥瑞。在刻画动物形象的过程中，绣娘采用去繁留简的方法，省去动物原本的细枝末节，以简练的线条和夸张的手法对造型进行概括。因此，洮绣的动物纹样极少有复杂的构造，取而代之的是自由、灵动的形态，这些纹样的姿态充分表现了洮州人民对自由生活的向往，也体现了当地百姓朴实和单纯的性格特征。

回族信仰伊斯兰教，伊斯兰教的教义规定穆斯林应当避免一切形式的偶像崇拜，因此，许多穆斯林家庭中的装饰和他们身上的服饰上往往不会出现人或动物的形象，以此表示对真主的尊重。在回族使用的洮绣作品中，动物或人物的纹样非常罕见。然而，这并不影响回族人民创作出丰富多彩、富有深意的洮绣作品，他们的作品主题更多地倾向于花卉和几何图形，这些图案既符合宗教的要求，又能充分展现回族人民的艺术天赋和丰富的想象力。

表 5-2 动物类洮绣纹样图例

纹样名称	纹样图例
蝴蝶纹	
鹤纹	

续表

纹样名称	纹样图例
金鱼纹	
鹿纹	
喜鹊纹	

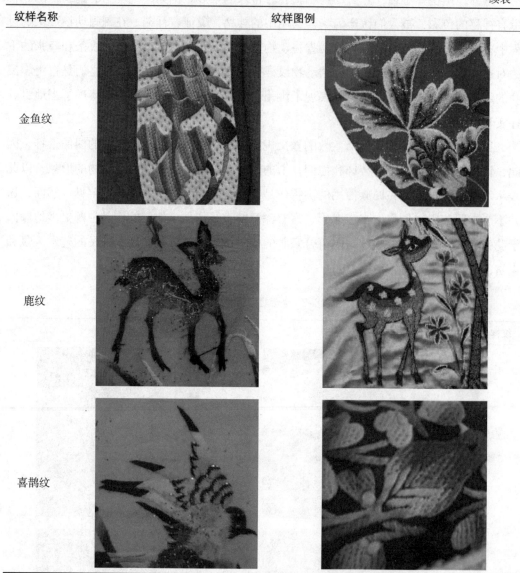

图片来源：作者自摄

5.2.3 几何纹样

在洮绣丰富的纹样中，几何图案虽然出现的频率不高，但其独特的表现方式和美学价值仍然不容忽视。这些几何图案主要出现在鞋垫等小型纺织品上，见表5-3，其中菱形和三角形是最为常见的元素。不同于其他类型的纹样，这些几何图案一般不与写实的动、植物图案混合，而是通过二方连续或四方连续的排列方式产生了独特的视觉效果。这些几何图案相互交织，层次分明，给人以强烈的节奏感和美感。它们或许简单，却能

准确地表达出绣娘们对于平衡与和谐的精妙理解。此外，几何图案在整个设计中的稀缺性反而增加了其神秘感和吸引力，其排列和组合不仅充分展示了洮州绣娘们在几何图形方面的创新思维，还证明了她们能够灵活运用各种纹样来满足不同的审美和实用需求。

虽然这些几何纹样在洮绣中不如花鸟、人物和其他吉祥图案常见，但它们在一定程度上反映了洮州地区绣娘们在传统和创新之间的微妙平衡。在保留传统文化精髓的同时，她们也敢于尝试新的元素和表达方式，从而丰富了洮绣艺术的内涵和表现力。

表 5-3 几何类洮绣纹样图例

纹样名称	纹样图例
菱形纹	
八角纹	

图片来源：作者自摄

5.3 本章小结

本章运用分类学的方法，将洮绣按照用途和题材进行分类研究。将洮绣按照用途分为家居纺织品类和服饰类，阐述了洮绣在不同使用场合的使用需求与文化属性。将洮绣按照题材分为动物纹样、植物纹样和几何纹样三类，分析了不同类型洮绣纹样的形态特征、造型方法与象征意义等。通过分类研究，可以深入了解不同洮绣纹样之间的区别与联系，厘清不同洮绣纹样的形态特征与文化属性，揭示各类型洮绣纹样的设计规律。

第 6 章 洮绣纹样的艺术特征

悠悠洮河水滋养了甘南土地，精美的洮绣纹样具有独特的装饰美感和深厚的文化内涵。洮绣纹样具有广泛的题材、多样的形式、饱满的构图、鲜艳的色彩、对比强烈的色彩搭配、夸张的造型和简练的线条等个性鲜明的艺术特征。本章主要从表现形式、构图形式、构成形式与色彩特征等方面具体分析洮绣纹样的艺术特征，为传承和发展优秀的洮绣纹样提供一定的理论借鉴。

6.1 洮绣纹样的表现形式

6.1.1 写意

写意是一种绘画技法和艺术观念，其根源可追溯至中国传统山水画。该技法着重于艺术创作者对所绘对象内在灵魂的理解与表达，而非单纯对其外在形态的机械复制。在洮绣纹样的创作中，这种写意的艺术手法被绣娘巧妙地运用于各种生动形象的描绘中。

绣娘运用写意的手法描绘了渐变条纹的喜鹊和金鱼等多种形象，通过这些充满生机的物象，表达了如"喜鹊探梅""金玉（鱼）满堂""鸳鸯戏水"等富有吉祥寓意的主题，如图6-1~图6-3所示，以及象征繁荣与幸福的"多子多福"等传统文化理念，如图6-4所示。"喜鹊探梅"不仅展现了喜鹊优雅的姿态和梅花的傲骨，更是寓意着好运与幸福的到来。"鸳鸯戏水"则表达了夫妻和谐、白头偕老的美好愿望。"多子多福"更是直接表达了对家庭繁荣、子孙满堂的美好期待。

绣娘们运用写意的手法，让这些纹样充满了灵动和诗意，使得每一件作品不仅仅是一幅绣品，更是一幅充满情感和哲理的艺术作品，让人在欣赏的同时，也能感受到深刻

的文化内涵和艺术魅力。

图 6-1 "喜鹊探梅"
图片来源：作者自摄

图 6-2 "金玉（鱼）满堂"
图片来源：作者自摄

图 6-3 "鸳鸯戏水"
图片来源：作者自摄

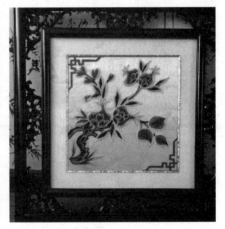

图 6-4 "多子多福"
图片来源：作者自摄

6.1.2 写实

洮绣纹样的写实不仅体现在对自然形态的高度还原，更表现在其对生活情感的细腻把握。在造型上，洮绣的写实纹样追求形态的精准和生动，线条流畅自然，层次分明，刻画细致，让人仿佛能感受到花朵绽放的瞬间和花瓣轻舞的风姿。在颜色运用上，洮绣注重色彩的和谐与统一，运用丰富的色彩搭配和过渡，展现出自然界万物的色彩之美，使整个画面充满了生机和活力。在视觉感受上，洮绣纹样具有极强的立体感和空间感，给人以深刻的视觉冲击。通过精湛的刺绣技艺，将平面的布料变成了一件件栩栩如生的艺术作品，使人在欣赏的同时，能够感受到大自然的魅力。

以牡丹和莲花为例，如图6-5~图6-7所示，这两种花卉在洮绣中是最常见的主题。牡丹花大而艳丽，象征着富贵和繁荣。洮绣中的牡丹纹样采用精细的针法和丰富的色彩，将牡丹的华贵和雍容表现得淋漓尽致。莲花清新高雅，象征着纯洁和高尚，洮绣中的莲花纹样展现出了莲花在风中摇曳的优美姿态。

图6-5　洮绣纹样中的牡丹写实纹样（一）
图片来源：作者自摄

 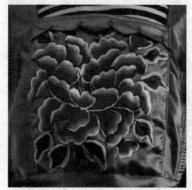

图6-6　洮绣纹样中的牡丹写实纹样（二）
图片来源：作者自摄

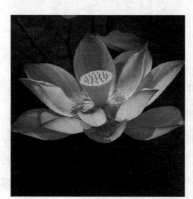

图6-7　洮绣纹样中的莲花写实纹样
图片来源：作者自摄

洮绣的写实纹样不仅仅是对自然形态的一种模仿和再现，更是对自然美的一种象征和展示，通过艺术家巧妙的手法和独到的眼光，将传统刺绣艺术提升到了一个新的高度。

6.1.3 夸张

洮绣纹样中的夸张手法是其独特的艺术魅力之一，特别在纹样的用色方面表现得尤为明显。在这种绣制技艺中，为了让每一个细节都充满活力，常常会采用高纯度的颜色，如图6-8所示，使得成品在视觉上给人一种强烈的冲击。与其他刺绣配色相比，洮绣更倾向于用色的大胆与饱满，这也是为了更好地传达情感与境界。

图6-8　洮绣纹样用的高纯度配色（见文前彩图）
图片来源：作者自摄

这种夸张的配色方法并不是胡乱选择的，而是绣娘们经过深入体验自然后的产物。"取之于自然，用之于自然"的原则使得洮绣作品既能展现大自然的魅力，又能与人们的生活完美融合，这种配色与洮州的地理环境高度契合。洮州的自然景观，无论是山地还是丘陵，都为绣娘们提供了丰富的创意灵感。这种与自然紧密相连的艺术表现，不仅增强了洮绣的艺术价值，还使其在当地文化中占据了不可或缺的地位。

6.2　洮绣纹样的构图形式

洮绣纹样在构图上展现出多种形式，具体而言，这些构图形式可以概括为以下三大类。

6.2.1　散点式构图

中国传统绘画，如山水画，与西方绘画在技法方面存在显著差异。在西方绘画中，

透视学通常通过焦点透视法来强调空间感和深度，使观众的视线聚焦于一个或几个明确的消失点。这种方法往往以一个突出的主体为中心，将画面的其他部分作为背景或补充。

中国的山水画则讲究"一框一景"，每个画面都被视为一个完整、和谐的整体。这种画法不特别强调某一个中心主题，而是注重整体的平衡与协调。为了实现这种效果，山水画经常采用散点透视法。这种透视方法不局限于单一的消失点，而是根据画面的需要设置多个消失点。这种构图方式允许创作者有更大的自由度，不需要受到严格的空间或结构的约束。焦点透视和散点透视的区别与联系见表6-1。

表6-1 焦点透视和散点透视的区别与联系

透视法	散点透视	焦点透视
定义	透视中没有单一的消失点，但仍然遵循透视原则。通常用于表现复杂的场景，如山川、森林等	所有线条汇聚于一个或多个固定点，这些点称为"焦点"或"消失点"，常见于城市景观和室内设计
消失点的数量	多个	通常只有一点，但也可能有两点或三点
表现的感觉	更为复杂和真实	更为简单，有强烈的深度感
特点	"一框一景" 注重局部细节和整体效果，适合表现广阔的景观和不规则的形状	"近大远小、近实远虚" 常用垂直线增强空间效果，存在透视点，适合表现结构化的空间和对象
联系	两者都遵循透视原则，目的是表现三维空间在二维平面上的关系。同时，两者都可以在同一作品中结合使用，为作品带来更加丰富和立体的效果	

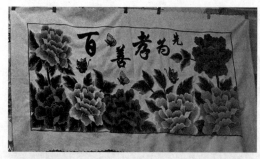

图6-9 洮绣装饰画中的"一框一景"（一）
图片来源：作者自摄

在洮绣的创作中，纹样的构图也常采用散点式构图，这与山水画中的散点透视法有许多相似之处，散点式构图同样不强调单一的中心主题。这种构图方式更加自由，不受严格的空间和结构限制。每一个绣制的图案或纹样都被视为一个独立的个体，无论从哪个角度欣赏洮绣，把焦点放在哪里，都可以得到一个完整的、独立的纹样，如图6-9和图6-10所示，这与中国山水画中"一框一景"的理念极为相似。这种构图方法充分体现了洮绣纹样的丰富性和多变性，每一个纹样都有其独特的地位和价值，共同构成了一个和谐统一的整体。

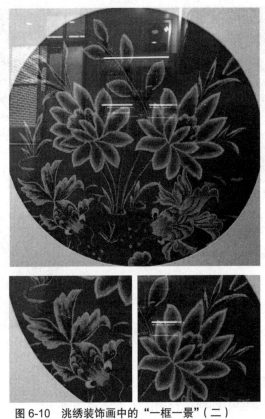

图 6-10　洮绣装饰画中的"一框一景"（二）
图片来源：作者自摄

6.2.2　中心式构图

　　中心式构图的特点是主要纹样通常位于载体（如枕套、窗帘等）的正中间，这个中心点成为整个纹样的焦点，如图 6-11 所示。中心式构图强调纹样的主体，确保它在整个画面中都能得到足够的关注。在主体纹样的周围会配以小纹样或图案，这些图案的作用是补充和点缀，使整个纹样更加丰富多彩，增加了视觉的层次感。在中心式构图中，一朵牡丹或荷花常常作为主体纹样，有时也会出现两朵或三朵的组合，以增加画面的复杂性和动态感。不过，为了保持构图平衡和谐，通常不会超过三朵，如图 6-12 所示。

　　中心式构图的另一个特点是主次分明的布局。主体纹样清晰突出，而辅助的小纹样则恰到好处地填充空白，增强了画面的完整性。这种布局既能确保主体纹样得到足够的关注，又能避免画面显得过于单调。整体上，中心式构图讲究整体与局部的和谐统一，使得纹样既有中心焦点，又不失丰富多变。

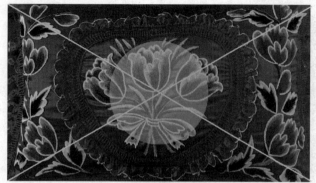

图 6-11　枕套纹样上的中心式构图
图片来源：作者自摄

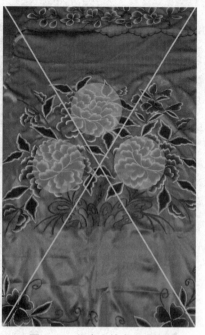

图 6-12　门帘上的中心式构图
资料来源：作者自摄

6.2.3　对称式构图

在洮绣的对称式构图中，纹样的造型与颜色均展现出了高度的对称性。纹样通常围绕中轴线排列，呈左右或上下对称。洮绣的对称式构图有两种形式：一种是依据纹样本身的中轴线进行对称式构图，另一种则是依据纹样载体的中轴线进行构图。前者更侧重于纹样内部的对称，更适用于纹样复杂、需要突出中心元素的场景，如门帘和枕套上的纹样等，如图 6-13 所示；后者更注重整体布局的和谐，适用于需要强调整体稳定和平衡的绣品，如枕顶和围裙上成对出现的绣品口袋等，如图 6-14 所示。

对称式构图通过颜色的精心搭配和布局，确保画面的每一部分都是和谐统一的，从而使整个作品呈现出一种平衡美。其所营造出的庄重与严谨的氛围，使洮绣作品成为一种视觉享受。

虽然对称式构图讲究平衡与和谐，但这并不意味着它就是一种呆板或缺乏创新的表现手法。实际上，很多艺术家正是利用对称式构图的特点，结合洮绣丰富多样的刺绣技

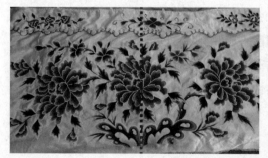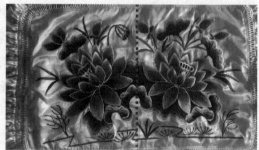

图 6-13　门帘和枕套上的对称式纹样
图片来源：作者自摄

法，创造出了极具创意和艺术价值的作品。他们通过变化线条的粗细、颜色的深浅、纹样的大小等元素，使对称式构图呈现出多样化的可能性，从而赋予作品更加独特和个性化的特点。

图6-14　枕顶和围裙上口袋的对称式纹样

图片来源：作者自摄

6.3　洮绣纹样的构成形式

构成形式对于刺绣纹样而言，就如同建筑的框架对于一座大厦，它决定了纹样的基本结构和风格，反映了刺绣者的审美观念和创作思维。在洮绣中，这种构成形式不但体现了洮州地区世代相传的工艺技术，而且揭示了其背后深厚的文化内涵和地域特色。

洮绣图案注重实际性，虽经过艺术加工，但尽可能保留物象原有的特征。有时会删除与主题无关的细节，适度夸张局部，或自由结合与主题相关的形象。动物、植物和人物都可以成为图案的原型，不受透视原理、焦点中心的限制，也不考虑比例和虚实。洮绣图案的构成是随意而灵活的，由各种物象平铺排列而成，展现了自然的天性，没有刻意雕琢和造作，显得饱满、古朴和纯真。

洮绣纹样之所以受到人们的喜爱和推崇，一方面在于其精湛的技艺，另一方面则在于其独特的构成规律。这些规律源于洮州人民对自然的观察、对生活的感悟及对艺术的探索。由于载体的差异，洮绣纹样又表现出丰富多彩的形式，这些形式都与其所携带的信息和情感密切相关。因此了解洮绣纹样的构成形式有助于理解洮州人民的创造思维。洮绣纹样具有特定的构成规律，但又因载体的不同，而呈现多样化的形式。通过对纹样进行研究与解析，将洮绣纹样的构成形式分为单独型、适合型、连续型三种。通过深入了解这三种构成形式，可以更好地把握洮绣的美学价值和文化意义，同时也能够领略到

洮州人民的创造力与智慧。

6.3.1 单独型纹样

单独型纹样是独立的、自由的、完整的装饰纹样，不受外轮廓与骨架的限制，也不需要与周围图形相呼应，一般单独使用，也可以作为单位纹样用于构成连续型纹样或者适合型纹样。若从布局上划分，洮绣单独型纹样可分为对称式和平衡式两种，其中对称式又分为中心对称式和轴对称式两种。表6-2中给出的中心对称式纹样，绕自身正中心旋转180°后，能与先前的纹样重合。表6-2中给出的轴对称式纹样以中线为轴，中线的两侧样式相同，体量相等。但是由于人工刺绣会出现一定的偏差，蝴蝶的两部分存在细微差异，呈现相对轴对称的形式。表6-2中给出的平衡式纹样以盛开的花卉为画面的中心，周围的花蕾与叶片排布严谨，穿插自如，整体稳定协调。洮绣的单独型纹样十分丰富，其中以轴对称式纹样和平衡式纹样居多，而中心对称式纹样较少。

表 6-2　单独型纹样

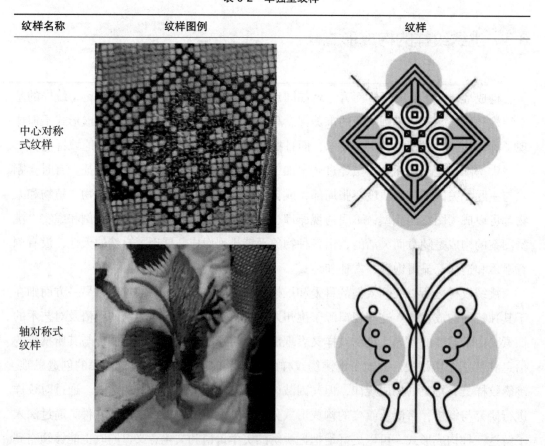

纹样名称	纹样图例	纹样
中心对称式纹样		
轴对称式纹样		

续表

纹样名称	纹样图例	纹样
平衡式纹样		

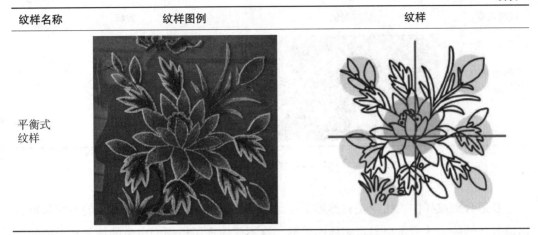

图片来源：作者自摄、自绘

6.3.2 适合型纹样

适合型纹样是指受制于外形轮廓的纹样，其特点是纹样的内部需符合外部的轮廓线，但去掉外部限制后，纹样仍然可以呈现出完整独立的形象。通过对洮绣纹样的梳理与分析可知，洮绣中的适合型纹样包括形体适合型纹样与边缘适合型纹样。形体适合型纹样的使用频率较高，其特点是根据绣品的实际大小和形状展现画面的趣味感。洮绣中的形体适合型纹样分为自然形态与几何形态两种类型。自然形态的外形大多为不规则的形状，常见于枕套、鞋垫、袜子等物品上。

表6-3给出了一种典型的自然形态纹样，即枕套上绣制的花卉与枝叶。尽管这些图案受到外轮廓的限制，但仍然展现出了良好的艺术性，其疏密有致和灵动活泼的排列形成了一种均衡的美。表6-3给出的几何形态纹样中的三角形与平行四边形被巧妙地嵌套在菱形内部。这种设计呈现出明确、有序的几何美感，这一纹样表达了一种规则和秩序，与自然形态纹样的自由和生动形成了鲜明的对比。

表6-3 形体适合型纹样

纹样名称	纹样图例	纹样
自然形态的形体适合型纹样		

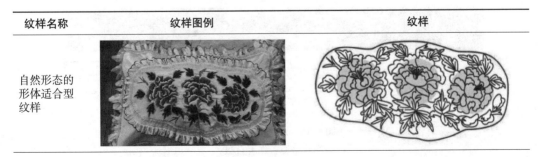

续表

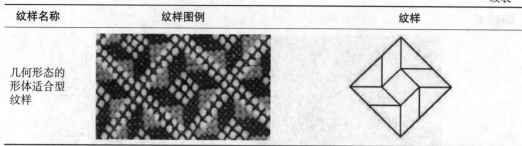

纹样名称	纹样图例	纹样
几何形态的形体适合型纹样		

图片来源：作者自摄、自绘

在适合型纹样中，无论是自然形态还是几何形态，洮绣都能够在有限的空间和形状内以其独特的方式展示出丰富多样的美感。这不仅体现了绣娘们出色的技艺和无穷的创造力，还进一步证明了洮绣作为一种传统手工艺，在现代依然具有广泛的应用价值和深远的文化影响。

边缘适合型纹样应用于物品的边缘区域，被约束在某一清晰的轮廓内，形成具备装饰效果的"花边"，以达到衬托主体的目的，同时使物品凸显出精美的视觉感受。在洮绣绣品中，边缘适合型纹样多出现在门帘与枕套的边缘处，突出绣品的轮廓造型，强化绣品的观感，如图 6-15 中的洮绣门帘，三株花卉纹被限定于长条的轮廓内，构成边缘适合型纹样。

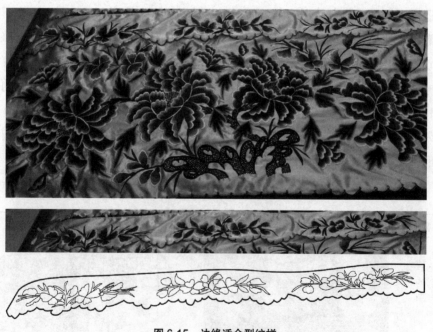

图 6-15 边缘适合型纹样
图片来源：作者自摄

6.3.3 连续型纹样

连续型纹样是由一个或多个单位纹样遵循一定的规则循环排列而成的纹样，也称为骨架式纹样。它的基本单元不仅仅局限于单独纹样，由若干单独纹样组合而成的组合纹样系统也可以作为纹样的基本单元。洮绣纹样中的连续型纹样主要分成二方连续和四方连续两种形式。二方连续型纹样是将一个或多个单位纹样，按照顺序从上到下或从左至右形成连续的带状图案，其形式美观，富有规律。洮绣的二方连续型纹样多见于枕套的花边。图 6-16~图 6-18 展示的枕套边缘的二方连续型纹样是洮绣中一种典型的纹样形式。纹样的基本单元由两部分组成，这两个部分相互协调并形成一个和谐的统一体，赋予了纹样对称美和平衡感。这两部分的基本单元按一定的间隔距离进行横向的线性排列，使纹样具有韵律感，既不显得紧凑，也不过于稀疏。这种连续性和反复性的设计增强了纹样的延展性和视觉冲击力，仿佛流水般的流畅与自然。整体来看，这种纹样的设计既协调统一又富有动感，充分体现了洮州洮绣的技艺与文化底蕴，宛如一首充满节奏感的旋律，在规则的重复中又带来新奇的变化。

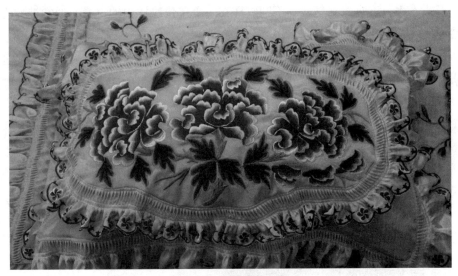

图 6-16　二方连续型纹样
图片来源：作者自摄

图 6-17　二方连续型纹样展开图
图片来源：作者自绘

图 6-18 基本单元
图片来源：作者自绘

　　四方连续型纹样是将单位纹样以重叠、错位、颠倒等方式进行上下左右四个方位的循环布列，使之在特定的空间范围内伸展为块面状的装饰纹样。四方连续型纹样有三种主要形式：散点式、连缀式和重叠式。散点式在单位空间内均衡地放置一个或多个主要纹样。散点排列有平排和斜排两种方法：平排法单位纹样中的主纹样沿水平方向或垂直方向反复出现，设计时可以根据单位纹样中所含散点数量等分单位纹样各边，分格后依据"一行一列一散点"的原则填入各散点即可；斜排法又称阶梯错接法，是指单位纹样中的主纹样沿斜线方向反复出现，纵向固定而横向移位，或者横向固定而纵向移位，由于倾斜的角度不同，有1/2、1/3、2/5等错位斜接方式。连缀式通过可见或隐形的线条或块面连接，呈现出一种连续和交织的效果，常见的有波线连缀、菱形连缀、阶梯连缀和几何形式连缀。重叠式则是两种不同纹样在一个单位纹样中的重叠，通常被称为"浮纹"或"地纹"。

　　洮绣的四方连续型纹样集中在鞋垫上，其基本单位以菱形的几何纹样为骨架进行复制排列，如图 6-19~图 6-20 所示。

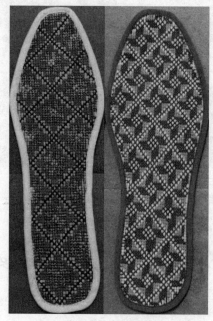

图 6-19　洮绣鞋垫　　　　　　　　图 6-20　四方连续型纹样
图片来源：作者自摄　　　　　　　图片来源：作者自摄、自绘

6.4 洮绣纹样的色彩特征

民间艺术色彩受到民俗文化的影响，遵从了传统思想中相沿成习的色彩观念，也因人文地理、历史背景的不同呈现多元的形式。色彩是刺绣纹样的重要组成部分，它依附于绣线来表现纹样的特征，从而使观者产生情感共鸣。绣娘们通过色彩的运用，将刺绣纹样提升到了一个全新的审美高度。她们取色于自然，但并不完全局限于自然界的真实色彩。更值得注意的是，绣娘们在选择颜色时，融入了自己对于图案、文化乃至生活的独到见解。

不同于一般的刺绣作品，洮绣常用的色彩不仅具有生动性，还具有层次感和复杂性。例如，一朵绣制的牡丹可能不仅仅是红色或粉色，而是通过多种红色和粉色的渐变与混合，以及与其他色彩的对比，表达出花卉的丰富情感和生命力。

在现代社会，洮绣这种丰富多彩的色彩运用在视觉上具有非常强烈的震撼力与吸引力，也具有厚重的文化内涵和情感深度。因此，无论是作为生活用品还是艺术品，洮绣都能引起观者的高度关注和情感共鸣，这也证明了它作为一种持久且受人喜爱的民间艺术形式的独特价值。

6.4.1 洮绣纹样的色系应用

洮绣纹样多以红、黄、紫、绿等色彩为主，以棕、白、黑等色彩为辅，是符合农牧民思维与物质观念的产物。多种高明度、高纯度色彩的应用形成了洮绣明亮、浓郁、艳丽的特点，给人以明朗、大胆、热情、温暖的心理感受，也从侧面反映出洮州人民积极乐观的心态。同时可以看出，洮绣纹样的色系运用在一定程度上受到了中国传统色彩观念的影响，喜用青、赤、黄、白、黑展现纹样的色彩之美，如图 6-21 所示。绣线间的色彩选用对比色或互补色进行搭配，施以白色绣线勾边，保持整体色彩对比鲜明，弱化互补色给人带来强烈的冲突感，使配色艳而不俗；或用同色系不同明度的色彩相搭配，在

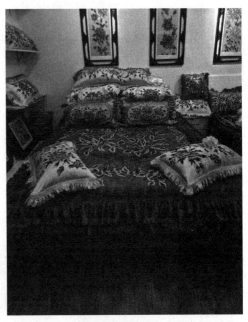

图 6-21　洮绣床上四件套（见文前彩图）
图片来源：作者自摄

衔接处互相交错，形成由深到浅或由浅到深的均匀渐变，使配色艳丽而柔和。常常使用黑色、白色和金色作为底布的颜色，偶尔也会使用浅蓝等颜色突出画面中华丽的刺绣纹样。

洮绣的色系可以总结为暖色和冷色两个类型。洮绣纹样的暖色系为亮黄色、橙色、橘红色、粉红色、玫红色、大红色、深红色、棕色等，主要作为花瓣、果实、动物身体的主体色。这些色彩受到民俗审美价值观念的影响，符合大众的心理需求，有着温暖热情的特点，表现出洮州百姓对生活的热爱。洮绣纹样的冷色系为翠绿色、蓝绿色、海蓝色、深紫色等，主要作为植物茎叶、花瓣等的主体色。这些色彩典雅深沉，与人类生存的自然环境相呼应，表达了当地百姓对大自然的喜爱。洮绣纹样常用的色彩及应用领域见表 6-4。通过对洮绣纹样案例的色彩分析与归纳，可以得到洮绣纹样的色系分布，如图 6-22 所示。

表 6-4　洮绣纹样常用的色彩及应用领域（见文前彩图）

洮绣纹样色系	暖色系	冷色系
色彩图例	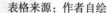	
色彩	亮黄色、橙色、橘红色、粉红色、玫红色、大红色、深红色、棕色	翠绿色、蓝绿色、海蓝色、深紫色
应用领域	花瓣、果实、动物身体	植物茎叶、花瓣

表格来源：作者自绘

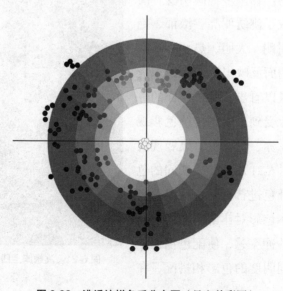

图 6-22　洮绣纹样色系分布图（见文前彩图）

6.4.2 纹样色彩搭配方式

在表现树叶、花瓣等单个物象时,绣娘通常以不同明度同色系或邻近色系的绣线表现渐变与过渡,使不同颜色在衔接处相互交错,突出纹样的空间感。这种对明度和色系的细致分层不仅使纹样更加丰富多彩,也增加了视觉上的复杂性和趣味性。如图 6-23 所示,荷花的色彩为橙色系,荷叶的色彩为绿色系,橙色系有橙红、橙黄、中黄、淡黄等色彩的区分,绿色系中又有翠绿、草绿、黄绿的区分。其中,淡黄、草绿等低明度色彩相对柔和,橙红、翠绿等高明度色彩相对艳丽,而中间色彩则起到过渡作用。这些不同明度和色系的绣线在衔接处进行了精致的交错和过渡,这种渐变技术使纹样具有了更加自然和立体的质感,不仅增加了纹样的空间感,也使整个作品更加接近自然界的真实景象。

通过对明度和色系的精心选择和应用,不仅增强了洮绣纹样的视觉吸引力,还让作品在情感和文化层面上获得了更深的寓意和内涵。这种对色彩的深刻理解和运用,无疑是洮绣艺术中不可或缺的一部分,也是其广受欢迎和传承的重要因素之一。

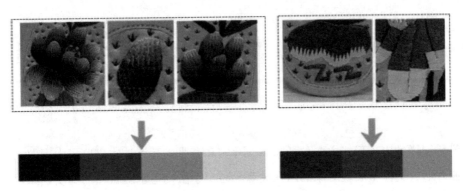

图 6-23　单独物象的色彩过渡
图片来源:作者自摄、自绘

在表现完整物体或整体画面时,洮绣纹样色彩的搭配方式既有邻近色搭配,又有对比色搭配,如图 6-24 和图 6-25 所示。

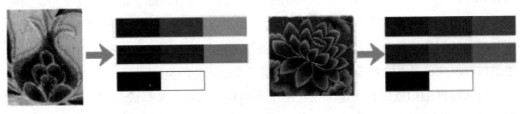

图 6-24　邻近色搭配分析　　　　　　**图 6-25　对比色搭配分析**
图片来源:作者自摄、自绘　　　　　　图片来源:作者自摄、自绘

邻近色搭配，比如红色系与黄色系或蓝色系与绿色系的组合，通常用于表现柔和、平衡的视觉效果，这种色彩搭配方式能营造一种和谐统一的感觉，通常用于表达平静、舒适或者温暖的情感，更侧重于展现自然的和谐与平衡。

相对而言，对比色的搭配则用于产生更为强烈的视觉冲击和情感张力。例如，红色系与绿色系或紫色系与黄色系的组合，能有效地捕捉观者的注意力，并且在某种程度上激发出更为强烈的情感反应。这种对比通常用于表达活力、激情或比较喜庆的节日庆典主题。

黑色、白色、棕色等中性色彩在洮绣中也是不可或缺的。这些色彩通常作为点缀色或勾边色，有时用于弱化主色调之间的对比，从而让整体纹样看起来更为协调和谐。这也反映了绣娘们在色彩应用上的娴熟技巧和高度审美能力。

洮绣的色彩搭配不仅是一种视觉艺术，还是一种深刻的文化和情感表达。这些色彩选择并不是随意的，而是依据底布的色彩、纹样的主题及刺绣者个人的审美和情感需求精心设计的。精湛的色彩运用技巧使洮绣作品在视觉和情感上都达到了特别的艺术高度。

6.5 本章小结

本章从表现形式、构图形式、构成形式与色彩特征四个方面探讨了洮绣纹样的艺术特征。

洮绣纹样的表现形式主要包括写意、写实和夸张。写意技法借鉴了中国山水画，不仅复制外形，更注重展现对象的内在灵魂。写实手法则追求对自然的高度还原。夸张手法在用色上表现得尤为鲜明，采用高纯度的色彩，为作品赋予了强烈的视觉冲击力。这种色彩的选择受到洮州自然景观的启发，体现了"取之于自然，用之于自然"的原则。这三种手法使洮绣作品既具有艺术性，又深受文化底蕴的滋养。

洮绣纹样的三种主要构图形式为散点式、中心式和对称式。散点式构图借鉴了中国传统山水画"一框一景"的理念，不局限于单一的消失点，赋予创作者较大的自由度。中心式构图以一个明显的中心主题为核心，周围附以小纹样或图案进行点缀，突出主体，增加视觉的层次感。对称式构图则展现出高度的对称美。通过这三种构图形式的应用，洮绣纹样展现出丰富性和多变性，共同构成了和谐统一的整体。

洮绣纹样的构成形式决定了纹样的基本结构和风格，其构成形式主要有单独型纹样、适合型纹样和连续型纹样，这三种构成形式均有独特之处，每一种形式都有其独特的美学价值和文化意义，从中不仅可以了解到洮州人民对自然的观察和对生活的感悟，

还能领略到他们在艺术创作中的智慧与创造力。通过对洮绣纹样的构成形式进行深入分析，揭示了其背后的构成规律和美学价值。

洮绣纹样的色彩特征主要包括纹样色彩的应用与搭配方式，洮绣的色彩既源于自然又超越了自然，其常用的色彩不仅具有生动性，还具有层次感和复杂性。

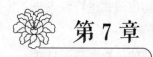

第 7 章 洮绣纹样的文化内涵

洮绣纹样的题材与百姓的日常生活密切融合，传递着丰富的文化内涵，并对大众的思想产生了深远的影响，这些题材表达了人们对富贵、长寿的追求，以及对幸福生活和美满婚姻的期望。常见的洮绣纹样题材及其寓意见表 7-1。洮绣纹样题材的文化内涵可以概括为祈福纳吉和生存繁衍两种类型。

表 7-1 洮绣纹样及其寓意

纹样题材名称	纹样寓意
牡丹纹	荣华富贵、富贵吉祥、雍容华贵、豪华
荷花纹	高洁、高贵品质、清白、高雅、圣洁、海晏河清
石榴纹	红红火火、美满团圆、多子、乞子
菊花纹	长寿、不屈不挠、隐逸、高尚节操
梅花纹	高洁、喜庆、岁寒三友、坚贞、坚韧
佛手纹	长寿、多福、福寿延绵
桃花纹	爱情、婚姻、春、生命繁荣
百合纹	高贵、纯洁、百年好合
辣椒纹	长寿、喜庆、红红火火
葡萄纹	子孙绵长、家庭兴旺、多子多福
金鱼纹	年年有余、金玉满堂、吉庆有余、财富
蝴蝶纹	婚姻爱情、多福、福运
鹿纹	加官晋爵、升官发财、一路顺风、长寿安康、祥瑞、路路顺利、鹤鹿同春、生机勃勃、俸禄、庇佑
鹤纹	长寿、吉祥、超脱、忠贞、健美、祥瑞、对生命的重视、松龄鹤寿
喜鹊纹	喜庆氛围、喜上眉梢、欢天喜地
八角纹	自然崇拜、庇佑、太阳崇拜

表格来源：作者自绘

7.1 祈福纳吉的美好愿望

祈福纳吉是一种常见的纹样主题，吉祥纹样源自人类早期的图腾崇拜，旨在表达对美好生活的渴望，是一种追求吉祥和幸福生活的方式。吉祥纹样承载着广泛的民俗和文化寓意，吉祥纹样主题主要采用象征、双关、谐音、借喻和比拟等手法表达。纹样主题在单独出现时以象征、比拟和借喻为主要表现手法，成组出现时则以双关和谐音为主要表现方式。

古往今来，拥有好福分是增加幸福感的关键因素，洮州人民通过刺绣将这种祈愿传递给家人、朋友和自己，因此洮绣绣品中常以不同的纹样表达对幸福生活的祝愿。在人们的意识中，福气、吉祥是抽象的理想，而功名利禄、长寿、财富、平安等是具体的愿望，故祈福纳吉包含了追求功名、祈求钱财、期盼长寿等诉求。财富功名可以为良好的生存条件奠定基础，影响着家庭生活的质量，所以众多的洮绣纹样表达出对富贵的诉求。

在洮绣作品中，常见的具有美好祝福含义的洮绣题材如下：

（1）牡丹作为国花，在传统文化中具有重要地位。牡丹花被认为是花中之王，其丰满、优雅的花形和丰盛的花瓣赋予人以美的享受和愉悦。牡丹盛放的花瓣色彩绚丽多彩，形态华美。牡丹纹样在传统装饰艺术中应用广泛，具有独特的美感和艺术价值，不仅出现在瓷器、织锦、刺绣等手工艺品上，还出现在建筑物、家具和砖雕等艺术作品上。牡丹纹样的历史渊源和意义使其成为传统文化中不可或缺的一部分，也是中华民族独特的艺术瑰宝之一。

洮绣的牡丹纹样通常以牡丹花朵为主体，花朵体量大、色彩艳丽、对比强烈、花纹布满画面，呈现出花朵欣然怒放、花团锦簇的意蕴，展现了人们对美好生活和福禄寿绵的追求，牡丹纹样象征着富贵吉祥、繁荣昌盛和民族团结。人们相信在牡丹花开的环境中，福气和吉祥会降临身边，给人们带来幸福和欢乐，如图7-1和图7-2所示。

图7-1　牡丹纹样洮绣（一）
图片来源：作者自摄

图7-2　牡丹纹样洮绣（二）
图片来源：作者自摄

（2）洮绣中的荷花纹寓意着高洁、高贵、清白、高雅、圣洁的品质。荷花是传统文化中常见的精神象征花卉之一，被誉为"花中君子"。荷花的寓意在洮绣中得到了充分展现，荷花生长在淤泥中，但它仍然能够保持自身的高洁优雅，这种不受外界环境影响的品质，正好与洮绣作品所追求的高贵、纯净相契合。洮绣中的荷花纹样通常采用优美的线条和细致的刺绣技法，使得作品充满了纯净和高雅的氛围。荷花还象征着圣洁和宁静的意境。荷花生长在池塘、湖泊之中，清澈的水面上荷叶掩映，花朵盛开，荷花的清雅和宁静能使人的心灵净化与平静，洮绣中的荷花纹样通过色彩的运用和绣线的融合，传达着宁静、和谐的艺术之美。荷花也与海晏河清的环境相呼应，它是江南地区的特色花卉之一，而江南水乡的河流和湖泊是古洮州人们心中眷恋的故乡。洮绣中的荷花纹样正是借助荷花的形象，表达对自然环境和幸福生活的向往与赞美，如图7-3与图7-4所示。

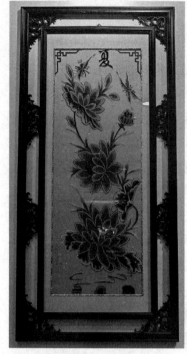

图7-3 荷花纹样洮绣（一）
图片来源：作者自摄

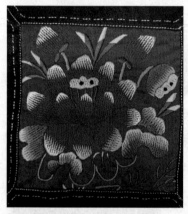

图7-4 荷花纹样洮绣（二）
图片来源：作者自摄

（3）梅、兰、竹、菊通常被称为"文人四友"，在传统文化中具有深刻的寓意。在洮绣中，梅、兰、竹、菊的寓意有更多的解释和含义，它们常被用来象征勇敢、坚持和不屈的精神。梅花傲雪凌霜，代表着面对逆境时的坚强和无畏；兰花幽雅清新，寓意品格高尚和心灵纯洁；竹子深山修竹，象征着冷静坚持和不屈不挠；菊花晚秋开放，象征着蓄势待发和屹立不倒。

梅花在冬季盛开，象征着坚韧和纯洁，它不畏严寒而开放，传递着坚韧不拔的品质和高尚的性格。诗人和画家都倾慕其"冰肌玉骨、凌寒留香"，将其视为坚贞不屈的象征，梅花纹样在洮绣中寓意着高洁、喜庆、岁寒三友、坚贞和坚韧，如图7-5所示。洮绣中的梅花纹以清雅、端庄和高雅著称，纹样以细腻且精致的线条勾勒出梅花的曼妙姿态，表达了对高尚品德和崇高精神的追求，梅花纹还提醒着人们在日常生活中要保持高尚的品质和道德操守，不为外界的诱惑所动。在传统文化中，梅花常与喜庆的场合联系在一起，洮绣中的梅花纹以其绚丽的色彩和纹样传递出喜庆与幸福的氛围，无论是作为家居装饰还是节日庆典的服饰点缀，梅花纹都能给人们带来愉悦和快乐，

增添喜庆的气氛。

兰花以其清香脱俗的气质闻名，它象征高雅、纯洁、高尚和高贵。在传统文学和艺术中，常常用兰花来表达君子之风和高尚的品德，其婀娜的花姿，如同高贵淑女的举止，常成为吟咏诗人笔下的对象，寓意着优雅与高尚的共鸣。兰花那悄然绽放的花朵，仿佛是品德高尚者内心深处的光辉，他们坚守纯洁，不受尘世的污染，一直保持着清新高贵的形象。

竹子是一种坚韧而灵活的植物，它的寓意为坚贞不屈、谦虚和忍耐。竹也象征着清廉和节俭的生活方式，因为它在生长时不需要过多的土地和资源。苏东坡曾经说过："宁使食无肉，不可使居无竹。"强调了竹子的高尚和谦逊，竹子之节节挺拔、虚心向上的特性被人们赞誉。

菊花常盛开在秋季，象征着坚强、坚持和长寿。在洮绣文化中，菊花也常被视为高洁和纯净的象征，菊花纹作为一种常见且重要的纹样，寓意着长寿、不屈不挠、隐逸和高尚节操，如图7-6所示。菊花作为秋天的标志性花卉，被赋予了许多美好的象征意义。其富有生命力的形象在洮绣中生动地表达了人们对健康长寿的期望，并象征着人们对美好生活的追求。菊花在寒冷的季节依然能坚强地绽放，不屈不挠地抗击寒冷，这使其成为坚韧和毅力的象征。在洮绣中，菊花纹以其刚毅、坚强的形象展现，寓意着人们在面对困难和逆境时坚持不懈、永不放弃的精神。刺绣菊花纹需要绣娘们耐心细致地用一针一线完成，一如人们在生活中需要坚持不懈地努力才能获得美好的成果。

（4）鱼跃龙门。这个纹样以鱼跃过龙门为主题，寓意着勇敢向前、努力奋斗，最终实现自己的目标。在传统文化中，鱼象征着富贵和吉祥，龙代表着权威和尊贵。因此，这个纹样也寄托着人们对美好生活的向往和祝福。

（5）双喜临门。图案以喜字和吉祥纹样为主要元

图 7-5　梅花纹样洮绣
图片来源：作者自摄

图 7-6　菊花纹样洮绣
图片来源：作者自摄

素，表示喜事临门、好运连连。双喜临门通常用于婚礼和喜庆场合，寓意着新婚夫妇幸福美满、百年好合。

（6）松鹤延年。松树在中国文化中被视为不朽、坚强和长寿的象征，而鹤则象征着长寿、健康和吉祥。松鹤延年刺绣通过松树与鹤的联合，寓意着追求长寿和健康的愿望，传递着追求长寿、健康和坚韧精神的象征与寓意，鼓励人们以乐观、积极和向上的生活态度追求美好的未来。

（7）鸳鸯戏水。纹样以鸳鸯在水面上戏水的形象为主题。鸳鸯是性情温和、相互依偎、相互呵护的形象，象征着夫妻之间忠诚、亲密和幸福的婚姻关系，鸳鸯戏水刺绣的象征和寓意传递了对爱情、婚姻和美好生活的向往，代表着幸福、和谐、吉祥的愿望。

（8）寿桃。寿桃是寓意长寿、健康和福寿的图案。在洮绣作品中，寿桃经常与祥云、仙鹤等吉祥元素搭配，形成一幅美好的祝福画面，送给长辈绣有寿桃图案的洮绣礼物，表达了对他们的尊敬和祝福。

（9）"寿"字。"寿"字纹样通常与长寿、健康和幸福有关，如图7-7所示。"寿"字是"长寿"的象征。在传统文化中，长寿一直被视为一种宝贵的财富，因此"寿"字刺绣常常作为寿宴、寿礼和生日庆典的装饰，用以祝愿长寿和健康。"寿"字刺绣也带有吉祥的寓意，将"寿"字刺绣用于装饰可以带来幸福和好运。为年长的亲人制作"寿"字洮绣表达对长辈的敬意，祝愿他们长寿和晚年幸福。

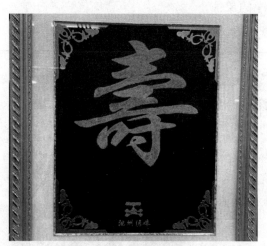

图7-7 "寿"字纹样洮绣
图片来源：作者自摄

这些洮绣纹样都蕴含着美好的祝福和愿望，是人们喜爱的传统艺术形式。通过赠送这些寓意吉祥的洮绣作品，可以表达对亲朋好友的关爱和祝福。在传统文化中，很多纹样都寓意着吉祥、如意、平安和幸福。洮绣作为一种传统工艺，也将这些美好寓意融入其中，为人们带来祈福纳吉的美好愿望。

7.2 生存繁衍的诉求

在中国，从古至今嫁女娶亲一直都是非常隆重而热烈的事情，洮州大地格外注重这一传统。在洮州的婚礼上，通常会摆放好精美绣花鞋垫的毛布底鞋，如图7-8所示，以

及精心缝制的华丽绣花袜，这些鞋垫和袜子不仅是嫁妆中的一部分，更是婚礼仪式的重要准备。它们以华美的刺绣和精湛的手工艺展现了家庭的热情和对新婚生活的美好祝愿，每一针、每一线都传递着父母对女儿的深情厚意，以及对新婚夫妇未来幸福生活的美好祝福。这些绣花鞋垫和袜子在嫁女娶亲的仪式中扮演特殊的角色，代表了家庭和婚姻的重要性。在这个重要时刻，它们融合了传统和现代，见证着家庭的喜悦和幸福。这一传统不仅让人感受到家庭的温暖，也延续了丰富多彩的婚礼习俗。

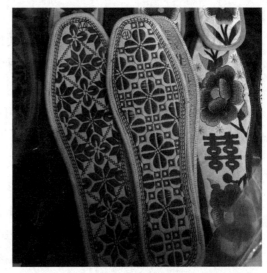

图 7-8　绣花鞋垫
图片来源：作者自摄

洮绣婚礼绣品以其鲜艳的红色和繁花似锦的纹样承载着婚姻的甜蜜与幸福，彰显了婚姻的喜悦和庆祝，同时传递了家庭和睦及夫妻和谐的重要价值观。这些作品具体体现了文化传承和民俗习惯，吸引着人们对婚姻美满的向往，以红色为主色调的洮绣作品蕴含着喜庆和幸福，红色在传统婚礼文化中具有特殊的象征意义。绣品中常见的牡丹、双喜等纹样也充满寓意，代表了美好的婚姻和吉祥的未来。这些红色和绚丽的纹样不仅仅是艺术的表达，还承载了文化的深厚内涵。嫁女娶亲的洮绣作品不仅仅是装饰，还是社会传统和家庭情感的表达，延续了代代相传的文化价值观，凝聚着婚姻的神圣和家庭的和谐。

人类的生存繁衍一直是刺绣中亘古不变的主题。在西北高寒地带的洮州百姓看来，生存是首要问题，生命的充实与延续是重要的目标。所以，"多子"成为他们坚定的思想观念，传承着家族的理想和信念，即后代绵延不断与整个家族息息相关。表示"多子"的有葡萄纹、石榴纹等，纹样中果实形态丰满、成串多粒且堆叠在一起，寓意人丁兴旺，寄托了对子孙繁衍的期盼。

葡萄和石榴作为果实，都有着多子多福的寓意。葡萄原产于波斯，后由张骞从中亚大宛引入中国，这在司马迁所著《史记·大宛列传》中有记载。在伊斯兰教文化中，葡萄拥有特殊的情感意义，根据《古兰经》的描述，天堂中挂满了诱人的葡萄，这使得葡萄成为伊斯兰艺术中常见的题材之一，象征着美好和喜悦。总的来说，葡萄寓意富裕、丰收、成功及多子多福等，在中国民俗文化中具有重要地位，如图 7-9 所示。而石榴则是张骞从西域带回的一种水果，具有丰盈的果肉和众多种子，被视为家庭繁荣的象征。在传统文化中，石榴代表着丰收、多子多福、家庭幸福，其形状又寓意团圆、生育和祝

福，常用作装饰元素。

除此之外，女子以刺绣的形式表达对爱情的憧憬，其根本目的在于生殖，所以象征爱情与婚姻的纹样仍表现了对生存繁衍的诉求。在洮绣中与婚姻爱情有关的纹样屡见不鲜，如桃花纹、蝴蝶纹、百合纹等。

桃花纹的花瓣圆润、色彩粉嫩、美丽可爱，如图7-10和图7-11所示，代表着甜蜜的恋爱和美好的愿景，并承载着深刻寓意，象征着爱情、婚姻、春天和生命的繁荣。首先，桃花纹象征着持久的爱情，因为桃花被视为吉祥之物，在春季盛开，预示着新的开始。洮绣中的桃花纹通过细致的线条和色彩表达对爱情的美好祝愿，鼓励人们保护和珍惜感情，使其如桃花一般永不凋谢。在婚礼文化中，桃花纹象征着美满幸福的婚姻，它常出现在洮绣的婚礼礼物和装饰品上，为新婚夫妇的生活带来美好祝愿，增添幸福色彩。在洮绣中，桃花纹传达了春天的喜悦和生命的活力，提醒人们，即使生活在寒冷的季节，春天的希望和温暖也会到来，从而带来新的机会和可能。最后，桃花纹也象征着生命的繁衍和持久，桃树以其长寿的特质而著名，因此桃花纹常与其他寓意长寿的元素结合，表达对生命的尊重和对长寿的愿望。

图7-9　葡萄纹样洮绣
图片来源：作者自摄

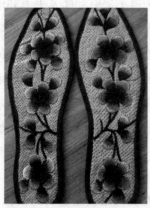
图7-10　桃花纹样洮绣（一）
图片来源：作者自摄

图7-11　桃花纹样洮绣（二）
图片来源：作者自摄

蝴蝶常常被视为爱情的象征，因为它们通常成对出现，翩翩起舞。在洮绣中，蝴蝶可以代表恋爱和浪漫情感。蝴蝶也被认为是幸运的象征，在洮绣中使用蝴蝶纹样可以带来好运和吉祥，如图7-12所示。

蝴蝶也寄托着人们对婚姻爱情、多福和福运的美好期望。这一古老的手工艺术，以其精湛的工艺和丰富的文化内涵，承载着人们的感情和希望。在洮绣中，蝴蝶纹样以其优雅的线条和丰富的色彩表达了对婚姻和爱情的深切祝愿。蝴蝶翩翩起舞象征着爱情的自由和美好，它鼓励人们珍惜和维护自己的感情，使之如蝴蝶般自由飞翔。在洮绣作品

中，蝴蝶的形象常与花朵、树木等元素结合，表达了自然界的和谐与生命的繁衍。这象征着人们对未来的美好展望，希望生活也能如蝴蝶一般，蜕变之后更加绚丽多彩。

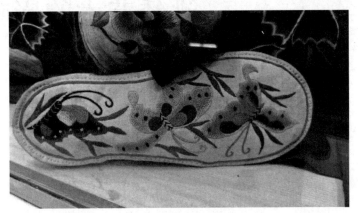

图 7-12　蝴蝶纹样洮绣

图片来源：作者自摄

7.3　本章小结

本章主要从祈福纳吉和生存繁衍两个角度解析了洮绣纹样所隐含的文化内涵。洮绣图案中的祈福纳吉意味着人们通过洮绣的纹样表达祈求吉祥和幸福的心愿，这种祈福的文化内涵体现了人们对美好生活的追求和向往。而洮绣图案中生存繁衍的文化内涵则体现了人们对生命的尊重和繁衍的渴望，表达了对生存繁衍的重视和珍惜。洮绣纹样意义的产生和传播依赖于洮州多民族文化的融合，其文化价值在于将文化和美学完美结合，体现了洮州人民对生活的观察和思考，展现了他们积极向上的乐观精神。

第8章 洮绣艺术的影响因素

每个地域的文化艺术形成都会受到各种因素的影响,从而展现出多样化的艺术形式。通过对洮绣纹样主要载体、题材内容、构成形式、色彩特征和文化内涵的研究发现,洮绣艺术的发展受到地理环境、多民族融合和风俗习惯等因素的影响。

8.1 地理环境

临潭县位于甘肃省南部,甘南藏族自治州东部,地处青藏高原东北边缘,是青藏高原和黄土高原的接合部。临潭作为一个旅游胜地,拥有丰富多样的旅游资源,自然景观绚丽多彩,文化旅游资源较为丰富,在这里可以欣赏到高原梯田和油菜花海交相辉映的美景,如图8-1所示。冶力关国家4A级风景旅游区更是一个罕见的复合型旅游景区,景区集高原湖泊、森林峡谷、草原风光、丹霞地貌、民俗宗教于一体,享有"山水冶力关、生态大观园"的美誉。另外,洮州还大力发展乡村旅游业,打造了集田园观光、民俗风情、农耕文化、花卉基地于一体的特色休闲农业旅游区,释放了生态旅游的叠加效应,"青藏之窗·甘南之眼"这一亮丽名片在省内外具有较高的知名度。

洮州的生态底色持续向好。地方政府始终坚持以习近平生态文明思想为统领,抢抓黄河上游生态保护和高质量发展以及"五无甘南"创建等政策机遇,持续推进生态环境保护的各项工作,不断筑牢洮州崛起的绿色屏障。在涉及黄河流域、洮河流域生态修复、地质灾害防治、林地保护等方面,地方政府大力实施生态工程,通过矿山环境修复、地质灾害治理、天然草原退牧还草、重点公益林和天然林管护等生态工程的深入实施,生态环境建设取得了显著的成效。同时,还全面开展了有机肥替代化肥行动,有序推进了"蓝天、碧水、净土"三大保卫战,以及"河(湖)长制"的全面实施。

图 8-1 临潭风光
图片来源：搜狐网

洮州的特色产业也在不断提质增效。在推广"龙头企业＋合作社＋农户＋基地"产供销模式的过程中，洮州的中药材加工、仓储和牦牛、藏羊、肉羊等特色养殖加工生产链条逐步延长。同时，以中药材，高原夏菜，牦牛、藏羊育肥，湖羊养殖繁育，饲草种植加工等特色产业为主导，还实施了杂交油菜、蚕豆、青稞、藜麦等杂粮杂豆种植和土鸡的养殖。

当地壮丽的自然景观常常成为洮绣纹样创作的灵感来源，这些自然景观通过洮绣纹样的艺术表达，展现出了当地独特的地域风貌。此外，当地气候条件也对洮绣纹样的形成产生了影响，不同的气候条件会塑造当地的物种特征和自然景观，进而体现在洮绣纹样中。洮绣纹样通过色彩、线条和构图等方式，将当地的气候特点具象化，呈现出独特的艺术风格。

总而言之，洮绣纹样的地域特色与地理环境密不可分。当地景观和气候条件等自然因素为洮绣纹样提供了丰富的创作素材和表达手法。洮绣纹样通过艺术的方式，向人们展示了当地地理环境的优美和独特性。此外，由于临潭地理环境复杂，包含了高原、丘陵、山地等地形，导致临潭相对封闭，洮绣纹样的演变受外界的影响较小。虽然不同区域的洮绣纹样会有一些细微的差异，但是洮绣纹样仍然存在一定的程式性。

8.2 多民族融合

临潭这片粗犷豪放的土地早在新石器时期就有先民在此繁衍生息，千百年来一直是陇右汉藏聚合、农牧过渡，东进西出、南来北往的门户，是"唐番古道"的要冲地段，

史称"进藏门户"。对临潭县陈旗乡磨沟遗址出土的古陶器考证显示，5000多年前仰韶文化已在本土呈活跃之势；而陈旗乡吊坪遗址出土的蛙状纹彩陶和新堡乡枇杷村遗址出土的文物和房屋古建筑结构透视出马家窑文化、齐家文化的特征。以上出土文物足以印证洮州先民们在5000年以前就以高度的智慧和较强的艺术表现力展示着自己古老而独特的地域文化。秦朝时期，大批汉人迁居洮州，遂带来中原先进的生产技术和文化艺术。西晋时期，吐谷浑人占据洮阳城，修庙宇，这也是临潭第一座庙宇，佛教文化从此在洮州传播。唐天宝年间，临潭李晟、李塑"世为边将，雄于西土"，成为唐朝一代名将。边塞诗人岑参两次到洮州，写下了《临洮客舍留别祁四》等名篇；诗人杜甫、高适也曾作《投赠哥舒开府翰》《同李员外贺哥舒大夫破九曲之作》等精彩诗篇，一时间使临潭呈现"词客侍望、剑人高歌"、人物荟萃、文化繁荣的景象。明朝洪武十二年，由于沐英率军西征和移民迁徙等诸多因素的影响，临潭逐步出现了具有江淮遗风的头饰、发型和服装，而洮州跑旱船、十八位龙神进城等庙会文化，也是通过江南龙神赛会等活动演变而来，实为江浙一带底蕴。

临潭回族是在元、明、清三代由外地逐渐迁移来的。回族的迁入可分为四个时期：一是元代，二是明朝初期，三是清朝同治年间，四是民国时期。伊斯兰教传入临潭县已有700多年的历史，宋宝祐元年八月，忽必烈南征大理。途经洮州，其军队中有部分信仰伊斯兰教的中亚、西亚一带的穆斯林留居临潭。之后蒙古军"探马赤军"中部分回族人亦来洮州居住，伊斯兰教随之传入临潭。明朝洪武间，沐英军来洮平定叛乱后，大部分将士留洮驻守屯军，其中有一部分是江南回族。为满足回族将士宗教活动的需要，明太祖曾下令建清真寺。新城西门清真寺就是当时修建的首座清真寺，伊斯兰教遂大量传入临潭，继而在旧城城内修建了清真寺。

临潭藏族主要由上古时期的羌、戎诸部及后来兴起的吐谷浑、吐蕃、党项等几个民族融合演化而来，成为很早就生活在临潭地区的土著民族之一。佛教在洮州地区流传，迄今有1600多年历史，西晋永嘉末年，原住辽东的吐谷浑人进入洮州地区，佛教从此传入临潭县。

公元前210年，大批陕西、山西等地的汉人因逃避秦廷的横征暴敛，逃至洮岷地区定居。西汉建立以后，曾多次在洮州地区用兵，洮河沿岸羌汉杂居，但因西迁的汉人带来了中原先进的生产工具和技术，农业生产较以前有了很大的发展，因此至汉代末年，定居临潭的汉人逐渐增多了。

洮绣起源于明代的江南刺绣，扎根于甘肃省甘南藏族自治州临潭县、卓尼县等地区的汉、藏、回等民族历经数百年的传承，民众的不断磨合与持续互动使各民族处于平等和谐的交往状态，良性的民族关系造就了不同民族文化的交流与融合，这在一定程度上削减了民族界线。因此，藏族、回族、汉族的大部分纹样存在共同点，据调查，藏族、

回族、汉族妇女皆喜绣植物纹样，含蓄地表达自己的情感。但是由于宗教信仰的不同，人们的审美意识受到宗教的影响，故各民族洮绣纹样的题材存在一定的差异。

洮绣与其他刺绣相比，最大的特点在于甘南地区的民族特色。例如，伊斯兰教严格禁止偶像崇拜，这对伊斯兰艺术产生了深远的影响，使其发展朝向象征性和装饰性的方向。根据伊斯兰教教义，任何形象的创造都必须限制于物质世界的表现，因此艺术家在创作时必须将精神层面的神降低到感性的实体水平。这就解释了伊斯兰教严禁绘制至高无上的真主形象，并禁止在清真寺和经典中使用带有人物或动物形象的绘画装饰，回族洮绣不出现人物、动物纹样的原因。

伊斯兰装饰艺术的显著特征之一是其对于复杂纹饰的热爱，通常用密集的装饰纹样填满空白区域，这一装饰风格在古老的东方建筑中也有体现，为人们带来美的享受。人们不喜欢留下空白，因此经常反复使用花纹和线条进行装饰，如图 8-2 所示，反映了伊斯兰文化中对繁复和密集的审美追求。这种对于密集装饰的倾向可能受到近东地区传统伊斯兰社区密集布局和拥挤生活状况的影响，密集代表着对生活安全感的需求及社会体系和谐运作的信念。

回族人民崇尚"纯洁"的信仰，强调保持纯净的内心。这种信仰在他们的文化中有深刻的体现，尤其是在洮绣艺术中，绣制的大部分纹样以牡丹花为主题，牡丹花象征着富贵，面积较大，颜色较为鲜艳，饱和度高，如图 8-2 和图 8-3 所示。这在回族文化中象征着对道德和精神价值观的坚守，以及对纯洁生活方式的追求。这一传统的延续，不仅体现在他们的手工艺品中，还反映在他们的日常生活和信仰实践中。而汉族的纹样题材喜用鸟兽虫鱼、花草蔬果、戏曲人物等，如图 8-4 与图 8-5 所示；藏族则常取各色花卉、云字、万字等，如图 8-6 和图 8-7 所示。所以，洮绣纹样既融合了藏、回、汉民族的风格，各民族人民也根据自己的信仰进行延续。由此可见，洮绣纹样体现着民族之间友好和谐的祥和景象，蕴含着多民族文化交融的历史积淀，包含着众多民族的美好愿望。

 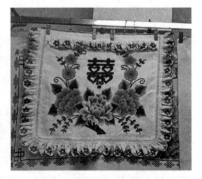

图 8-2　回族洮绣绣制图（一）　　图 8-3　回族洮绣绣制图（二）　　图 8-4　汉族洮绣绣制图（一）
图片来源：作者自摄　　　　　　图片来源：作者自摄　　　　　　图片来源：作者自摄

图 8-5 汉族洮绣绣制图（二）
图片来源：作者自摄

图 8-6 藏族洮绣绣制图（一）
图片来源：作者自摄

图 8-7 藏族洮绣绣制图（二）
图片来源：作者自摄

8.3 风俗习惯

中国历史上，儒家思想对于传统文化起到了至关重要的影响，儒家文化所强调的"勤俭持家""相夫教子"等传统观念一直为女性所秉持。在社会分工中强调"男耕女织"的角色划分，女性通过刺绣展示了美好的品德和品质，也成为妇德的象征。而刺绣的过程则是女性价值观输入与输出的过程，即女性接受传统的价值观念，并通过刺绣融入绣品中，绣品会对观者的价值观念带来潜移默化的影响。刺绣作为女性的生活技能，在中

国的传统中占有重要的地位,它不仅仅是一种手工艺,更是一种文化的传承和社会价值观念的表达。在古代,刺绣作品常常作为女性的嫁妆,展示女性的美德和家庭教养,女性通过绣制精美的绣品来展示自己的才华和恪守传统价值观的态度,此外,刺绣还常常被视为女性修养和品行的象征。通过绣制精巧的花纹和图案,女性展示了自己的耐心、细致和集中注意力的能力,这种技艺也常常与婚姻和家庭的幸福关联。所以,在人们的固有印象中,刺绣是女性专属的生活技能,也是评判女性品行与才情的标准之一。

在洮州地区,刺绣与女性更是不可分割,传统社会中的洮州姑娘受到价值观念的约束,从小就要跟随亲友学习针线活儿,掌握洮绣技艺,为绣制一套洮绣嫁妆做准备,如图 8-8 所示。男方会根据女子的洮绣技艺判断女子是否心灵手巧,在婚礼当天男女双方的亲友也会对洮绣嫁妆进行评价,所以,在当地的传统观念中,洮绣是评判女性价值的关键因素,并影响着女性的婚姻。随着社会的快速变革,洮绣的女性价值尺度职能逐步被弱化,洮绣嫁妆由自己亲手绣制逐渐演化为购买置办,但是洮绣嫁妆在当地婚礼中依然被人们所重视,嫁妆中的纹样自然要与婚姻主题、家庭主题相贴切。

在洮绣的发展过程中,形成了一些特定的风俗习惯与文化传统,主要体现在以下两个方面:一是婚庆习俗,洮绣在婚庆习俗中占有重要地位。新婚夫妇的嫁妆中,往往包括精美的洮绣被褥、枕套、屏风等物品,如图 8-9 所示。这些作品通常以红色为主,寓意着喜庆、吉祥。此外,双喜字、鸳鸯、花卉等纹样也是婚庆中常见的洮绣元素。二是装饰品,洮绣作品在家居装饰中也有广泛应用。精美的洮绣挂件、壁挂、抱枕等,如图 8-10~图 8-12 所示,既可提升家居美感,又可寓意吉祥、美好。此外,洮绣作品还可用于装饰庙宇、宫殿等场所,以展示传统文化的魅力。

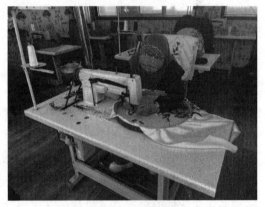

图 8-8　洮绣机绣图
图片来源:作者自摄

总之,洮绣发展过程中形成的风俗习惯与文化传统深受人们的喜爱和尊重。这一传统的刺绣技艺代代相传,它不仅是一种手工艺,更是一扇窥探中国历史和文化的窗户。洮绣所承载的传统不仅表现在婚礼和家庭装饰中,还融入了日常生活中。

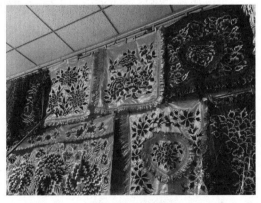

图 8-9　洮绣枕套
图片来源:作者自摄

每一件洮绣作品都是一位女性的智慧结晶，她们通过巧妙的刺绣，表达着对生活的热爱和对传统的承诺。这些作品不仅是家庭的宝贝，还是文化传承的见证。洮绣的每个纹样、每一次绣制都反映了当地的风土人情和历史背景。尽管社会在不断演变，女性在家庭和社会中的地位发生了积极的变化，但洮绣依然具有不可替代的价值。它象征着对传统的尊重，同时也适应了现代生活的需求，这种平衡是文化传承的重要一环。

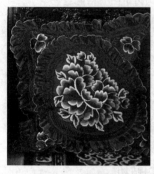

图 8-10　洮绣抱枕　　　　　　图 8-11　洮绣挂件　　　　　　图 8-12　洮绣壁挂
图片来源：作者自摄　　　　　图片来源：作者自摄　　　　　图片来源：作者自摄

8.4　本章小结

　　本章分别探讨了地理环境、多民族融合和风俗习惯三个方面对洮绣艺术的影响。洮州山川河流、气候条件等地理特点为纹样的形成提供了丰富的元素和灵感。洮州地区多民族聚居，不同民族的纹样、色彩等艺术元素相互影响，形成了独具特色的洮绣纹样，这种多元文化的融合丰富了洮绣的艺术表达方式，展现了洮州地区的文化多样性。洮绣与洮州人民的风俗习惯和传统文化密切相关，风俗习惯在纹样题材的寓意、形式表达等方面得以体现，洮绣也成为洮州人民喜爱的民间艺术形式。地理环境、多民族融合和风俗习惯是影响洮绣纹样发展的重要因素，这些因素相互交织、相互影响，构成了洮绣艺术丰富的文化内涵和独特的艺术风格。

第 9 章 洮绣的价值与鉴赏

蕴含着多民族文化和历史的洮绣艺术是甘南草原深处的一朵奇葩，是洮州人民在 600 多年间不断创造和发展的优秀民间、民族文化遗产，是中华民族民间艺术的瑰宝，具有鲜明的地域性与民族性，历经数百年生生不息，蕴藏了深厚的文化价值、艺术价值和审美价值。洮绣艺术不但内涵丰富，而且具有顽强的生命力，研究与保护洮绣艺术意义重大。

9.1 洮绣的文化价值

洮绣作为洮州地区的文化象征，其图案融合了洮州传统文化的特色，体现了洮州人民对原始宗教、民间信仰、神话传说、审美观念、社会风情、图腾和祖先崇拜，以及对福祉祈求的民族文化的认同。洮绣是洮州人民的重要精神财富，反映了人们对美好生活的追求，这一切是通过象征符号表达出来的，体现了对生命繁衍、平安和长寿的追求，以及主观情感、乐观和勤劳精神的传递。洮绣的丰富图案记录了大量艺术形象和文化符号，传承了文化的核心观念，如植物纹、动物纹、几何图案等。这些不仅体现了图腾崇拜和民间信仰的文化内涵，也是审美创造和传统文化的遗存。要解读这些符号，就需要深入了解洮州的文化和语境，并运用这些具象图案表现抽象的事物。洮绣反映了洮州人民的审美观念和主观愿望，代表了洮州文化的名片，浓缩了洮州的风俗习惯，象征了洮州人民的精神，成为记录生活和传承历史文化的载体。

文化是一个民族的记忆，彰显了民族认同感、归属感和凝聚力。洮绣虽不及江南水乡绣品的温柔俊俏，但自有大西北的爽朗艳丽，经过数百年的历史沉淀，洮绣既富有江南情调，更兼容了地方风华和物产条件，充分体现了一个地区的民族智慧和文化内涵，

本身就承载着劳动人民几百年来精心创造的文化精髓，具有很高的艺术性和装饰性，是具有地域个性的文化。在产品设计中运用洮绣可使产品具有一定的文化内涵和设计美感，从形式到内容充分挖掘图案的文化与艺术价值。洮绣背后的文化含义是其持久发展的根本动力，它为每一件绣品赋予了引人共鸣的"故事"。这种故事，无论是民间的、现代的，还是历史的，都是产品文化内涵的核心。讲好民间故事，也是一种传播和传承传统文化的方式。在洮绣的生产实践中，加工技术日益精进，融入寓意丰富的洮绣不仅增添了各类产品的文化内涵，还能提升产品的审美功能，衍生新的艺术附加值，从而吸引消费人群。同时，新技术的应用丰富了洮绣在产品上的表现形式，满足了细分受众市场的需求，提高了社会影响力和社会认可度，助力了洮州地域文化的传承。

图 9-1　洮绣服饰
图片来源：作者自摄

洮绣产品设计中的文化价值是其增长的关键点。在洮绣作品的设计过程中，绣者从地域民族、功能定位、文化价值、使用价值等方面进行考虑，将各种洮州文化元素有机结合，赋予洮绣作品特有的文化价值。洮绣可在物质文化价值上赋予产品新功能、新造型、新文化符号，在精神文化价值上赋予产品新内涵、新审美。例如，将洮绣的色彩元素和图案元素运用于服饰的色彩与图案设计中，如图9-1所示，赋予服饰洮州地域文化内涵，展现洮州地方民俗风情，使其具有新的文化价值及精神价值。

洮绣以其精细的花卉纹样、植物纹样等作为地方文化的符号，除了保留饱满细腻的传统特色和鲜艳明朗的艺术特征之外，又与当地民俗风情相结合，体现了洮州地区的民族韵味，展现了地域文化的独特魅力。将洮绣的文化内涵与洮州人民日常生活中的实用物件相结合，使洮绣文化元素融入现代生活中，以实现洮州文化传承、洮绣作品创新、地域经济发展。洮绣以各种各样的形式反映着地域文化的独特性，具有深刻的文化价值。

任何事物的文化价值都不在其自然属性上，而在于它所凝聚的人类精神活动的痕迹。文化研究不应该就物论物，而应该透过事物看到一定时代的人们所具有的价值观念、思维方式、风俗习惯、审美情趣、语言特点、情绪情感和心理倾向等。同样，洮绣的真正的文化价值也不在于其自然属性，而在于它所表达的精神活动和思想内涵。

洮绣艺术丰富的文化内涵、多元的民族文化融合及多样的表现形式无不体现着临潭人民独特的民俗审美观、高超的工艺水平和艺术创作才能。每一件绣品都书写与表达了

不同时期和不同背景下绣娘们各自的心路历程,同时也为世人展示了一幅镌刻着洮州民俗形成、发展的鲜活历史画卷,折射出深厚、多元的洮州民族民间文化底蕴,充分体现和丰富了大众的精神生活。将洮绣的文化价值导入设计中,与各类日用品的功能结合,以展现洮州人民热爱和追求美好生活的人文精神。

临潭自古就是多民族聚居地,各民族的历史文化、宗教信仰、风俗习惯不同,因此表现在洮绣作品上的具体内容及形式也有所不同,如图9-2~图9-6所示。

图9-2 汉族洮绣(一)
图片来源:作者自摄

图9-3 汉族洮绣(二)
图片来源:作者自摄

图9-4 回族洮绣
图片来源:作者自摄

图9-5 藏族洮绣(一)
图片来源:作者自摄

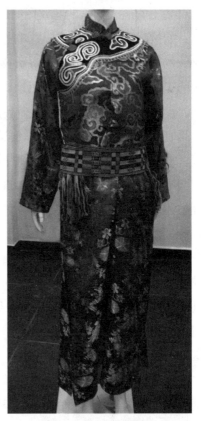

图9-6 藏族洮绣(二)
图片来源:作者自摄

灿烂的中华文化是中华民族的精神宝库，也是中华民族历久弥新的伟大成就，我们在物质创造中进行文化创造，在历史进步中实现文化进步，我们的优秀文化在历史的进程中，愈发生机勃勃。洮绣历经了600多年的沧桑，不但融合了从南方到北方众多地区与民族的宝贵文化内涵，而且饱含着丰富的历史底蕴，是一项极具特色的民间艺术，是洮州地区优秀的非物质文化遗产，是当地人引以为豪的艺术品。通过对洮绣的深入探索与思考，进一步对中国的传统文化、民俗艺术及非物质文化遗产等问题进行思考，为中华文化的发展贡献自己的力量，展现人类宝贵的精神财富。

9.2 洮绣的艺术价值

洮绣在洮州人民生活中的应用多见于服饰和生活日用品上。当地居民通过刺绣为生活用品增添色彩和美感，这种既经济实惠又富含创意的手工技艺深受人们的喜爱。洮州地区的绣品在经过精心的刺绣装饰之后，其观赏性与审美性极高，因此，洮绣技艺在临潭民间有着广泛的应用。在临潭县博物馆中陈列有早期的民族服饰，衣服、裤子、鞋子、袜子及鞋垫上都绣有精美的花纹图案，如图9-7、图9-8所示。博物馆中陈列的民间生活用品，如被套、墙裙、墙兜、枕巾等，也都是用洮绣进行装饰美化的。

洮绣的艺术价值主要表现在洮绣技艺之精湛。洮绣图案富有层次感、动态感和装饰性。洮绣工艺针法多变，采用长短针、参针等针法，或选择掇花、盘花式样，或借助其他材料，各种针法交错使用、变化多端，或粗细相间，或虚实结合，再结合精妙的题材，创作出具有明确层次、构图清晰、色彩丰富的作品，反映了独具风格的审美意趣和强烈的民间色彩，且经过长时间的不断积累，逐渐形成了严谨细腻、光亮平整、构图疏朗、浑厚圆润、色彩明快的独特风格，体现了洮绣独特的艺术风格。传统的洮绣工艺不仅是实用性的体现，也是艺术性的展现，其独特的图案、色彩和线条增强了作品的视觉效果和装饰性。洮绣色彩明朗，对比强烈，常采用色彩明度高、饱和度强的线绣制主体物，叶深花浅，以暗托明，层次分明，淡雅中带有娇态，异彩中显露庄重，将绣娘独具特色的审美意趣表露无遗，具有强烈的民间乡土色彩。

凡经历岁月传承的物件，若要符合历史规律，必要结合所处时下审美主流加以创新，方可历久弥新。随着时代的发展，洮绣开始融入现代元素，图案原型取材广泛，既丰富了图案的来源，也更注重细节之精巧，提升了作品的精致度，促进了洮绣艺术的传承与流传。洮绣不断融合绘画与书法的精髓，借着多彩、亮丽的丝线以娴熟灵巧的艺术气韵，生动地展示出刺绣艺术的特色。不少身怀绝艺的刺绣家在默默地以一针一线绣出各种美丽的绣件，为这种传统艺术的保存、延续和发扬贡献自己的力量。也正因为如此，洮绣

才被认为是中华民族传统文化之瑰宝。目前洮绣的艺术价值已为众多的鉴赏家和收藏家所青睐。

图9-7 展出的各种虎头鞋、鞋垫、连袜鞋、大小绣花鞋
图片来源：临潭县文化馆

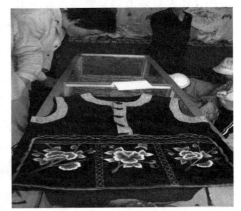

图9-8 绣花马甲
图片来源：临潭县文化馆

洮绣的艺术价值还表现为强烈的形式美感，包括变化与统一、对称与平衡、节奏与韵律及比例与尺寸等美学原则的应用，它们共同构建了其独有的审美规范。这些原则不仅根植于丰富多彩的日常生活，还展示了人类创造力的自由发挥。形式美是人们在对美的追求中对物象形态特点的认知和提炼，它起源于日常生活，反映了人类自由的创造精神。洮绣的形式美所遵循的规则是为了创造和继承美好事物，融合思维和不懈探索所形成的规则。

总体来说，洮绣包含了多种艺术价值。它不单单是艺术作品，也是文化遗产与文化发展的媒介。通过欣赏与研究洮绣，我们可以更深入地理解中国传统文化艺术的核心，并体验其独特的艺术价值。

9.3 洮绣的审美价值

审美就是"审美活动"，从生理功能来看，就是通过感官感知对象的感性形象和形式，并且形成各种生动的信息，再经过大脑皮层的组合、加工、转换、再生产，形成审美的感受和理解，从而进入心理活动。所谓审美其实就是主体通过感官对美的对象的感受和体验，以获取精神享受和启迪。洮绣作为一种民族传统手工艺术，大众的审美观念自然也对其传承起着非常重要的影响。洮绣纹样在其结构编排、造型方式及色彩选择等方面都深刻反映了洮州人民对本地文化的深度赞誉，其审美意义在洮绣图案的制作与运

用中得到凝练和体现。洮绣在衣物、家用品等方面显现出审美情趣与功能，通过图形和色彩的运用，唤起人们的审美感知。洮绣图案的精心挑选与组合、色彩的匹配与设计的应用，让人直观地感受到蕴含在洮州文化中的独特象征，从而展示了洮州人民的审美倾向和艺术追求。洮绣的审美文化在长期的生产与生活实践中得以广泛传播和交流，特别是在洮绣纹样中，反映了人们对于艺术文化深层含义的理解。正如李泽厚在《美的历程》中所讲述的，美学价值是一种客观存在，是人的实践活动与物化形态之间相互作用的结果，审美或艺术并没有独立于生活而存在，而是潜藏于最初的宗教仪式或其他符号之中。审美价值在当代社会通过各种因素以图案的形式展现出来，是洮州历史文化演进的艺术精华。

当然，审美价值随着审美主体的变迁而演变，并通过民族的审美传统呈现出独特的审美风貌。洮州人民朴实无华，从饮食生活到日常交往，从穿着到生活习惯，都反映出他们向往自然和质朴美的精神追求。洮绣弘扬了一种万物皆有灵性的美感，其形态之美、色彩之美和图案之美是对自然万物生灵化身的一种外在显现。洮绣图案作为一种装饰性很强的标志，在其图案排列与组合中显现出形态美的多样性，通过变形和变化的统一，以及节奏和韵律的和谐配置，深刻展示了洮州人民对自然的审美向往和精神投射。在洮绣图案的诸多分类中，无论是以抽象，还是具体的形式，都表达着象征美好生活的主题和审美观念。在多元化社会的融合与发展中，这也为传统民俗文化的继承与创新提供了方向，为艺术设计带来了持续的美学价值和创意灵感。

在刺绣这类民间工艺中，一般蕴藏着人们对神的崇拜和以"龙蛇虎鹿"等为图腾的文化痕迹，最主要的是人们都希望驱邪避灾、祈祷平安。如果我们认同刺绣的产生源自图腾宗教的需要，那么洮绣发展到今天早已从图腾宗教的使用价值过渡到了审美价值和使用价值并举的阶段。由于地理位置与交通状况的影响，在很长一段时间内，洮州一直处于比较封闭的状态，社会、经济发展缓慢，受到外来文化的影响较小。因此，在这一特定的历史时期，洮绣就成为不同民族各自审美观念的表现和传达的媒介，正如之前谈到的，同样的洮绣在不同民族的眼中具有不同的意义，在不同民族女性的手中可以绣制出不同的图案，在不同的图案中自然也包含了不同民族的历史、文化和审美情趣。

在当今高度发达的社会，民族间的对立、隔阂逐渐消除，交流、融合的趋势日益明显。在这种外部环境的作用力下，洮绣的传统功能似乎也在逐渐转弱，人们的审美观念更多地趋于一体化。

就洮绣的传承系统来说，其外部环境是极为复杂的，作用因素也绝不仅限于以上谈到的几点，还包括精力的投入、节庆风俗等因素。所有因素相互交织、综合性地对洮绣的传承起到了直接或间接影响，传递着独特的人文气息和审美追求。

9.4 洮绣的学术价值

洮绣作为一项传统手工技艺，历来与中国的传统文化紧密结合，是中国民间、民俗文化的一个重要组成部分。洮绣艺术具有丰富多彩的艺术表现手法，更凝结着洮州地区的民情风俗，自然积淀为一种独有的地域文化记忆。作为一种根性文化的载体，洮绣艺术饱含着弥足珍贵的文化信息。洮绣的经典纹样蕴藏着江淮基因、洮州民间艺术精神，代表的是洮州地区民间民俗的文化品位：饱满、鲜艳、纯真。

洮绣是明代江淮移民与西北少数民族相互交流的历史产物，是洮州文化和多种外来文化交融汇合后历经数百年的文化观念和思想情操及审美感悟的辉煌传达。洮绣包含着明代江淮一带的刺绣特点，同时也融合了西北风物、西北少数民族的色彩搭配风格，洮绣创作包含了洮州人民深邃的思想内涵和朴实的感情色彩，表现了对美好生活的热爱和向往，是洮州人民演绎天地万物、记录历史、社会和生活变迁的文化载体。与"四大名绣"相比，洮绣由于地域民族文化的影响，更加具有民间民俗和少数民族的风情韵味。

生活在洮州的汉族、回族、藏族等各民族人民均喜好洮绣，如图 9-9 所示，因民族文化和宗教信仰的不同，各民族绣品的纹样题材、寓意与用途也各不相同。尽管各民族绣品存在不同的特色，洮绣始终是江淮文化和洮州文化完美交融结合孕育出的民间艺术珍宝，在江淮移民定居洮州的 600 多年间，洮绣不断积累、发展，不断被创造出新的特色与用途，承载着多民族文化互相交融的历史积淀。通过开发研究洮绣可以挖掘其背后的民族大融合历程和明代江淮文化与古洮州文化的交融过程，其丰富的文化内涵和鲜明的艺术特征为研究洮州的民族融合及民俗、民间文化艺术提供了第一手珍贵的资料。

由于生活在洮州的洮绣制作者拥有着不同的民族身份和宗教信仰，她们代表不同的民族文化，因此制作出了不同特色的洮绣作品。例如，回族绣娘的洮绣作品一般不绣动物，只绣花草，用荷花、牡丹来装饰枕套、炕围、被罩等；汉族绣娘一般喜绣喜鹊、蝴蝶、金鱼等，以表达自己对婚姻的祝福和对美好生活的期盼；藏族游牧的生产方式使藏族绣娘的绣品更为特殊，为了满足游牧生产和审美的需要，洮绣一般出现在藏袍、

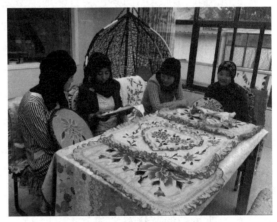

图 9-9　绣娘们在探讨洮绣技艺
图片来源：临潭县文化馆

连巴（长靴）上。洮绣不仅用于研究江淮移民与西北少数民族的动态融合过程，还可以用来研究洮州不同民族的文化特色，因此，洮绣具有很强的民俗学价值。

虽然文化旅游业的兴起和现代化的不断深入为商业文化的扩展提供了平台，但也给洮绣等传统文化造成了剧烈的冲击。为此，在现代社会背景下，洮绣文化必须注入新的时代精神，深化对洮绣文化的理解，增强民间艺术的吸引力和公众的认同感，促进不同文化间的沟通和艺术融合。洮绣的创新应用需强化民族的凝聚力和对民族文化的自信。洮绣作品作为媒介，全方位、系统性地回顾洮绣的发展历程，研究和推广洮绣这一优秀的传统艺术，成为当前人们研究和探讨的关键课题。因此，从设计艺术学的视角对历史文献和图像资料进行深入分析，具有重大的现实意义和学术价值。

9.5 洮绣的实践价值

钱穆先生曾言："无历史，则无以言文化。"一个地区的地域文化是其无形的资产，它记录了该地区的文明发展轨迹，并展现了其文化特色与风貌。这个地区的历史文化体现了其独特的民俗风情、公共生活和生产方式等，通过将民间艺术融入日常生活，能有效地维系与守护传统艺术，使其与时俱进，实现传统与创新的结合。洮绣融入洮州人民的日常生活的发展过程，不但加强了洮州传统文化在现代社会的活态传承，而且满足了当代社会经济的需要，尤其体现在文化的继承与再创造上。洮绣不仅是洮州文化的精华，更是一块活化石，体现出人们的审美理念。这些精致图案的运用，保留并重新塑造了洮绣的文化标识，使民族文化的符号在实际应用中得到更加广泛的发展。

时光流转，洮绣的图案也会自然地承载时代的印记。例如，洮绣图案就经历了从简约到繁复的变迁，而每一个时期的图案都展现了独特的装饰风情。一件洮绣艺术品的价值，在于它将工艺与艺术完美融合，其艺术效应成为评估洮绣工艺与艺术品级别的关键标志。

洮绣在实用性上具有极广的应用范围，它可以用于设计与制作各类艺术品和手工艺制品。在手工艺制品领域，洮绣经常用作鞋垫、布鞋、床上用品等的装饰与点缀，为手工作品赋予细腻的装饰效果和文化内涵。此外，洮绣在家居装饰领域也广泛应用，如在现代住宅中，它被用作门帘、装饰画等元素，为现代居所增添了独特的文化和艺术气息。

洮绣所承载的文化意义和艺术价值，不仅为相关领域注入了特有的魅力和吸引力，同时也为中国传统文化的延续与发扬做出了不可忽视的贡献。

9.6 洮绣的经济价值

艺术发展遵循自身的内在规则，而洮绣通过各种形式的载体显现其市场与经济价值，转化为植根于服装设计与纺织品设计的消费品。传统艺术之所以能发展，经济因素起着不可忽视的作用，艺术品的经济价值建立在其审美价值之上。一旦民间艺术品进入市场，就必须适应市场规律，顺应市场的审美文化和要求。

社会经济的推进和乡土文化的复兴为中国传统民俗文化的复兴与发展指明了方向。例如，文化旅游业的兴起推动了民族文化设计的应用与传播，形成了新的旅游文化产品。人们的旅游需求变得更加多元化，他们通过参与历史、民族艺术、宗教等方面的文化体验活动来感知传统文化的魅力和民间风情。

洮绣承载着朴素而纯真的艺术美感，代表了洮州居民自给自足的服饰文化传统。在工业化生产逐渐普及的今天，市场既销售着多样化的传统手工艺品，又供应着机械化生产的商品，以满足人们不同的审美偏好，并实现经济效益的最大化。洮绣的市场化进程得益于其深厚的文化内涵和独特的民族技术，不仅为地区经济增收提供了助力，也推动了洮州文化的传承与发扬。洮绣的文化价值在这一过程中被转化为经济资源，为地方经济的发展做出了切实的贡献。

洮绣艺术是甘肃省人民政府于2017年10月18日公布的第四批甘肃省非物质文化遗产。入选省级非物质文化遗产使得洮绣被越来越多的人所熟知，同时也引起了国内很多专家学者的关注，这无疑为洮绣工艺的研究和发展注入了新的活力与动力，也对洮绣工艺的保护起到了积极的作用。虽然洮绣不如蜀绣、湘绣等闻名遐迩，但也是一种独特的刺绣品种，它具有不可复制性，拥有独特的地域文化记忆，具有独特的文化特质、工艺的创新性及民族文化传承意义，是非常具有艺术研究价值及收藏价值的非物质文化遗产。

洮绣技艺具有很强的纪念与传承意义。由于目前精通传统洮绣技艺的绣制者越来越少，学习洮绣技艺的年轻人更少，甚至面临断代的危机，其作品资源的稀缺性和独特性，再加上传统手工技艺类非物质文化遗产工艺性强，刺绣成品精美，熟练掌握技术需要一个长期的训练过程，因此其收藏价值很高，深受博物馆、文化馆的关注和青睐，如临潭民俗文化博物馆、临潭县文化馆收藏了众多洮绣艺术品及大量洮绣相关资料。

9.7 洮绣鉴赏

洮绣制品不仅实现了人们日常生活用品的美化，同时也满足了人们的审美需求。因此洮绣的制作是实用性与工艺性的统一。洮绣作品与洮州人民的生活息息相关，无论是鞋垫、枕套、被面，还是马甲、门帘、腰带及围裙，无一不展示了洮州绣娘的心灵手巧与艺术创造力，她们在生活环境的改善与装点方面表现出了高度的主观能动性。洮绣工艺中的独特勾边技巧和剁花式样，在中国刺绣艺术中独树一帜，既继承了明代江淮地区的刺绣技艺，又将之传承与保留，体现了高超的工艺价值。其大胆的色彩搭配和花样构图，更是展现了西北少数民族的粗犷。

洮州绣娘精通刺绣工艺，可以说洮绣技艺是洮州绣娘的必备技能之一，她们在日常生活中对洮绣技艺进行不断的交流学习，推陈出新。洮州的自然风光以秀美著称，当地花卉也因色彩鲜艳而引人注目。在刺绣过程中，洮绣艺人会从大自然中汲取灵感，观察并摄取花卉的形象，经过艺术化处理，简化为精美的纹样，或将不同的花卉、果实及昆虫等元素组合成完整的图案。刺绣作品的用途也决定了刺绣过程的精细程度，对比较重要的物件往往会下比较大的工夫绣制，所以精细的刺绣和粗拙的刺绣各有所用，至今在洮州人民家中仍可见到各类日用品上的洮绣，如枕巾、被套和鞋垫等，充分展现了其在民间生活中的实用性。当代的洮绣作品，更应把手工艺传统技法的精髓和创新理念、现代题材及审美需求等元素相融合，使这门珍贵的艺术焕发出新的活力，创造出新时代新气象的洮绣精品。

洮绣作品内容丰富、形式多样，下面展示一些优秀的、具有代表性的洮绣作品，包括枕套、鞋垫、香囊、枕头、袜子、鞋子、包、围裙、祝寿绣品、床单、电视机套、绣画等，如图9-10~图9-28所示。

图9-10 洮绣枕套（一）（见文前彩图）
图片来源：作者自摄

图9-11 洮绣枕套（二）（见文前彩图）
图片来源：作者自摄

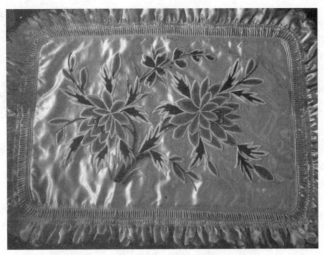

图 9-12　洮绣枕套（三）（见文前彩图）
　　图片来源：作者自摄

图 9-13　洮绣鞋垫（一）（见文前彩图）
　　图片来源：作者自摄

图 9-14　洮绣鞋垫（二）（见文前彩图）
　　图片来源：作者自摄

图 9-15　洮绣香囊（见文前彩图）
　　图片来源：作者自摄

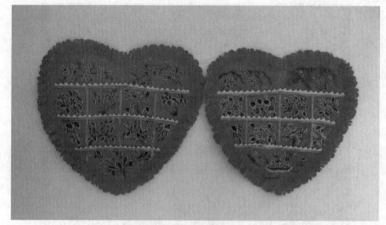

图 9-16　莲花枕头：绣品信插子（见文前彩图）
图片来源：作者自摄

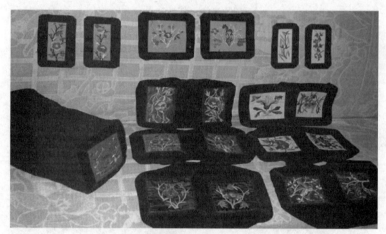

图 9-17　各种绣花枕头（见文前彩图）
图片来源：作者自摄

图 9-18　绣花枕顶（见文前彩图）
图片来源：作者自摄

第 9 章　洮绣的价值与鉴赏

图 9-19　洮绣袜子（见文前彩图）

图片来源：作者自摄

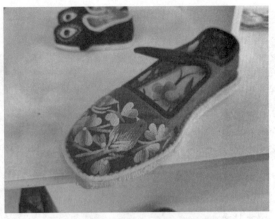

图 9-20　洮绣鞋子（见文前彩图）

图片来源：作者自摄

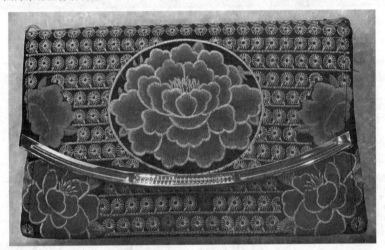

图 9-21　洮绣包（见文前彩图）

图片来源：作者自摄

图 9-22　洮绣围裙（一）（见文前彩图）

图片来源：作者自摄

图 9-23　洮绣围裙（二）（见文前彩图）

图片来源：作者自摄

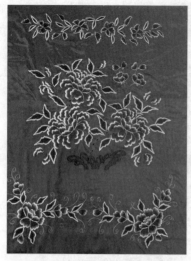

图 9-24　洮绣床单（见文前彩图）
图片来源：作者自摄

图 9-25　洮绣电视机套（见文前彩图）
图片来源：作者自摄

图 9-26　洮绣画（一）（见文前彩图）
图片来源：作者自摄

图 9-27　洮绣画（二）（见文前彩图）
图片来源：作者自摄

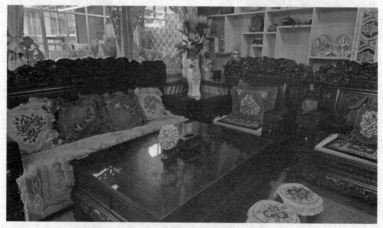

图 9-28　洮州人民家中的洮绣布置（见文前彩图）
图片来源：作者自摄

9.8　本章小结

本章分别从洮绣的文化价值、艺术价值、审美价值、学术价值、实践价值和经济价值出发对洮绣的价值进行了归纳与总结，为洮绣的发展传承提供了文化内涵与审美追求的依据，也为现如今洮绣产业将地域文化、传统手工艺与现代时尚元素相结合，发展时尚的洮绣文创产品做出了解释。主要结论如下：

洮绣作为洮州地区文化的象征，不仅仅是一种民间刺绣艺术，还蕴含着深厚的文化价值，展现了洮州民族历史和社会风情的多维度。其艺术价值体现在独特的图案和丰富的色彩上，一针一线都是对洮州人民审美追求的表达。在学术领域，洮绣是民族文化交融与互动的实证，对于民族学、艺术史等学科具有重要的研究意义。在实践价值方面，洮绣的现代应用推动了传统手工艺的创新，将传统艺术融入现代生活，促进了手工艺人技能的提升。在经济价值方面，洮绣增强了相关产品的市场竞争力，带动了地方经济和文化产业的发展，同时也成为发展旅游业和提升地方品牌知名度的重要元素。

第 10 章 洮绣的保护与发展

随着时代的变迁和文化、价值观念的转变，强势文化对洮绣这一古老的民间艺术造成了巨大的冲击，市场正在不断萎缩；现代化进程的急速加剧改变了人们的思维观念，也改变了洮绣生存的土壤，费时、费工、造价较高的洮绣艺术，随着手绣市场的凋零而备受冷落，传承受阻。因此，面对发展困境，分析洮绣艺术发展现状，提出切实可行的保护措施势在必行。

10.1 洮绣艺术的发展现状

10.1.1 洮绣艺术的保护政策

1. 临潭县政府的政策扶持

截至 2021 年 6 月，临潭所在的甘南藏族自治州已成功申报国家级非物质文化遗产保护名录项目 13 项，省级非物质文化遗产保护名录项目 49 项，州级非物质文化遗产保护名录项目 192 项，县级非物质文化遗产保护名录项目 518 项；国家级非物质文化遗产代表性传承人 8 名，省级非物质文化遗产代表性传承人 52 名，州级非物质文化遗产代表性传承人 334 名，县级非物质文化遗产代表性传承人 873 名，在甘肃省 14 个市州中处于领先位置。

为了推动洮绣的发展，临潭县政府定期举办临潭刺绣大赛。刺绣大赛不仅是展示洮绣艺术的舞台，也是一个提高绣娘技艺水平、激发创新热情的重要平台。大赛吸引了众多热爱洮绣艺术的妇女积极参加，她们通过比赛展示自己的技艺，同时也从其他参赛

者那里学习新的技巧，并获得创作灵感。临潭县政府为了鼓励优秀的洮绣艺人，对获奖者给予一定的现金奖励。这一系列活动产生了良好的社会效应，提高了洮绣的社会影响力，也为洮绣的发展注入了新的活力。

图10-1所示为临潭县政府工作人员密切关注洮绣艺术的传承。

图10-1　临潭县政府工作人员密切关注洮绣艺术的传承
图片来源：美篇网

此外，临潭县政府还将发展洮绣产业作为当地妇女致富的一条有效途径。通过挖掘和发展洮绣技艺，帮助当地妇女实现经济独立，提高生活质量。为了推动这一目标的实现，州、县组织部门已经将洮绣项目列为大学生"村官"创业扶持项目。这意味着，政府不仅会为创业者提供资金支持，还会提供技术培训、市场开拓等帮助。

2. 临潭文化馆的保护工作

为了更好地保护和管理洮绣非物质文化遗产项目，临潭文化馆在临潭县政府的指导下，成立了专门的"非物质文化遗产"保护中心。该中心配备了专职人员，主要负责档案建立、信息收集、研究分析等，并制订了"五年洮绣保护计划"，见表10-1。同时，临潭文化馆提出保护和传承非物质文化遗产项目不能仅仅停留在理论研究上，而是要将其发展为具有经济效益的文化产业，实现非物质文化遗产项目的可持续发展。

表10-1　临潭文化馆"五年洮绣保护计划"

保护措施	预期目标
注册成立公司	扩大生产规模，增加产销量
维修厂房	招收培养传承人

续表

保护措施	预期目标
制作影像资料、宣传册、专题片等	加大宣传力度
召开研讨会	研究该项目的社会价值与发展
编写专著	记载该项目的发展历程，提高社会知名度与影响力

表格来源：《临潭民间洮绣艺术》省级非物质文化遗产代表性项目

为了实现这一目标，县政府对临潭文化馆的保护工作给予了大力扶持，临潭文化馆提出了一系列保护措施：扩大刺绣展厅的数量，增加洮绣的销售量，为洮绣民间艺术的发扬多渠道争取资金，支持项目的运作和发展；培养非物质文化遗产项目传承人，每年给予每位传承人5000元保护经费予以扶持；加大宣传力度，制作项目专题片、电子相册、宣传册等影像资料，在临潭电视台对该项目进行播放宣传；组织专家编写项目研究文章和专著，召开专家研讨会，寻求更好的项目保护措施。

10.1.2 洮绣企业运营现状

临潭目前已经拥有多家专注于洮绣经营与洮绣文化传承的企业，如临潭县洮绣传承开发有限责任公司（见图10-2）、古洮州刺绣文化工作室（见图10-3）。这些企业和工作室不仅致力于传统洮绣的保护，更着眼于其创新性的开发和应用。

临潭县洮绣传承开发有限责任公司通过对洮绣品类的扩充，引入先进的刺绣机器，将洮绣技艺融入现代生活，使洮绣在当今社会中焕发出新的活力。该公司曾代表临潭县文化产业多次参与国际旅游商品博览会，与多个企业展开商业合作，并获得了多项设计奖项及扶贫荣誉。公司成功宣传了洮绣艺术，也为洮绣艺术的发展和传承做出了积极贡献。

图10-2　临潭县洮绣传承开发有限责任公司
图片来源：作者自摄

图10-3　古洮州刺绣文化工作室
图片来源：作者自摄

古洮州刺绣文化工作室是一家专注于洮绣艺术的机构，由马苏旦女士创办。马女士是一位对洮绣艺术有深厚理解和独特见解的艺术家，她以传统洮绣技艺为基础，不断进行创新，设计出了许多具有自身特色的洮绣款式。同时，作为一位洮绣教育者，她积极收徒传艺，将自己的洮绣技艺和经验传授给学徒们。在她的带领下，许多本村妇女通过学习洮绣技艺，有了稳定的经济来源。该工作室注重将洮绣艺术与现代生活相结合，不断创新开发手绣的技法、题材和纹样等，与上文提到的洮绣传承开发有限责任公司不同，它更加偏向于传统手绣。

10.2 洮绣艺术保护发展中存在的问题

10.2.1 传承主体缺失

　　非物质文化遗产的延续依赖于传承者，他们是这些遗产的活力之源。文化若失去传承，便失去生命力。通过深入洮州当地进行走访调查，对洮绣传承人的传承谱系进行了总结，见表 10-2。

表 10-2　洮绣传承谱系

代序	姓名	性别	出生时间	居住地	传承方式
第一代	张银花	女	不详	临潭	师承
第二代	方桂花	女	1931 年	临潭	师承
第三代	姜凤娥	女	1944 年	临潭	师承
第四代	马卓玛	女	1968 年	临潭	师承
第五代	李林萍	女	1990 年	临潭	师承

表格来源：作者自绘

　　据洮绣传承人讲述，在洮绣的历代传承中，每一代传承人都对刺绣艺术有着深厚的热爱，为之付出了大量时间和精力。如今却面临着传承主体缺失的问题，分析其原因，可以从以下三个方面进行深入研究：

　　（1）洮绣传承人老龄化问题日益突出。经济发展日益加速，城镇化建设步伐逐步加快，社会环境发生改变，新生人口数量逐年减少，导致洮绣传承人青黄不接。

　　（2）年轻人的人口基数变小。许多农村青壮年纷纷远离家乡外出务工、创业、求学，追求更好的发展环境，导致大量人口流失，这也使得年轻人不愿扎根家乡，投身洮绣传承事业。

（3）传统文化相较于目前流行的多元快餐文化吸引力不足。现代社会的经济高速发展，改变了人们的衣食住行，对于青少年而言，洮绣似乎并未跟上时代的步伐，不够时尚，因此，他们几乎没有学习洮绣的兴趣。然而，青少年是传统文化发展的根基，也是传统文化蓬勃发展的土壤。因此，如何更好地动员与发展青少年进行传统文化的传承，是当前亟待解决的问题。

10.2.2 外部环境变迁

洮绣受到外部环境变迁的影响主要体现在自然环境变迁及社会环境变迁两个方面：

（1）自然环境的变迁虽然未直接影响到洮绣的传承和发展，但人类对自然环境的认知和利用方式发生了变化，对自然环境的控制力度逐渐增强。过去，由于人们对自然环境的认知相对有限，对自然现象的解释往往带有神秘色彩，比如将丰收和幸福生活作为一种精神寄托，进而产生了包括洮绣在内的许多非物质文化遗产。洮绣的题材中最常使用各类动、植物纹，这些纹样普遍表达了洮州人民祈福纳吉的美好愿望、生存繁衍的诉求和敬畏自然的观念。然而，科技的发展和人们对自然环境的深入认知促使人类采用科学方法增产农作物和预测自然灾害，并采用科学及理性的方式分析和解决问题，因此带有"求神拜佛"意味的洮绣等传统文化对消费者的吸引力有所降低。

（2）社会环境的变迁，如社会的进步、全球化与互联网的兴起，使得消费者开始接受更多新兴商品和外来文化，潜移默化地影响着人们的文化观念和消费观念。从文化观念的角度看，外来文化的涌入导致洮州当地习俗发生了一定的改变，降低了洮绣在婚丧嫁娶、节庆等传统民俗活动中的重要性，部分居民不再将其视为文化必需品。从消费观念的角度看，新兴商品迭代迅速、品类丰富、价格亲民，而洮绣产品传统保守、品类单一、成本高昂，与社会环境及审美趋势背道而驰，使得市场需求减少。因此，在当代文化观念及消费观念的共同作用下，洮绣在当今社会环境下的传承和发展都面临着诸多困境。

10.2.3 多元审美影响

在当今社会，审美多元化已经成为一种趋势，导致人们对于文化产品的需求越来越丰富和多元化。洮绣等非遗文化的艺术形式和创作方式往往固定且单一，容易使消费者感到审美疲劳，与琳琅满目的各式新产品相比，市场体量远远不及多元化的新时代消费品。洮绣竞争力的减弱不只是洮绣本身的问题，也是社会审美多元化引领的审美趋势问题，它间接导致了洮绣文化的日渐式微。

洮绣从古至今始终遵循着固定的题材、技法及设计方法，在洮绣传承人的观念中，这就是洮绣的固有属性。尽管部分从业者对其进行了创新，却只是停留在动、植物纹样的构成方式、花纹种类上，缺少对当地文化基因的探索和游客需求的挖掘。这种创新方式下的产品开发力度不足、品类单一，导致审美同质化严重，可以从以下三个方面分析造成这种现象的原因：

（1）缺少设计创新。在世代流传的过程中，传统洮绣的制作方法、设计理念、审美标准及设计题材已经深入人心。从业者过于遵从传统工艺的固有模式，在刺绣过程中循规蹈矩，鲜少尝试对现有技术及题材的改进，而审美趋势并非止步不前，这就导致了如今的洮绣无法适应审美多元化的趋势。

（2）从业者的设计知识和审美能力不足导致了绣品的同质化。在传统的非遗文化传承中，教育和培训往往侧重于技艺传承，如图10-4所示，而在设计理念和审美教育方面不足，并且绣娘大多文化程度不高，缺乏自行设计能力。

（3）地缘差异导致审美价值认同度低。洮绣产生于多民族融合居住的洮州，地域特征明显，由于从业者与其他行业及地区的交流不足，缺少文化之间的交流及碰撞，导致了他们的审美能力和设计知识储备量受到地缘限制，因此在外地难以被广泛接受。比如，洮绣纹样中的牡丹题材，在当地寓意着美好生活，同时也具有极高的审美价值，但在其他地区可能被视为不够时尚或难以理解其作为婚丧嫁娶必需品的特定文化意义。

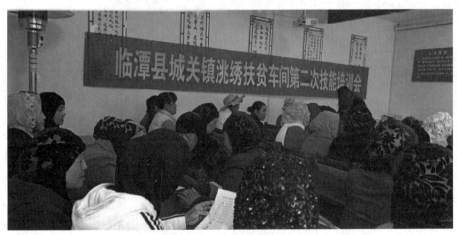

图 10-4　洮绣技能培训会
图片来源：美篇网

10.2.4　传承方式不够科学

洮绣的传承方式主要依赖于口传心授和师徒传承，这种方式虽然直接生动，但在面对现代社会的多元需求时存在明显的局限性。由于传承人的文化程度和理解能力差异，

师傅很难通过语言表述洮绣中的技术细节。究其历史原因，文字记录在传承过程中并不普遍，口口相传成为主流。每一代的传承人或多或少会根据自身的理解和实践，对洮绣技艺进行某种程度的改良或变动，在这一过程中，部分技艺可能会被修改或遗失。另外，洮绣传承人数量本就不多，一旦因疾病、户籍变动等不可抗力因素导致传承中断，整个艺术形式的连续性将受到严重影响。洮绣艺术传承方式不够科学体现在以下两个方面：

（1）洮绣艺术缺少设计图谱及资料库。这些重要资料不仅可以记录洮绣的历史和发展，还可以为从业者提供宝贵的学习资源。经过调研考察，在洮州当地文化馆及图书馆中，很难找到与洮绣相关的民间非物质文化遗产数据库，这增加了传承的难度，同时也表明了其在传承方法上的不科学和不系统，导致远在他乡的洮州游子、洮绣兴趣爱好者和非物质文化遗产保护研究人员必须通过实地调研考察才能对洮绣有更加深入的了解，提高了洮绣的入门门槛。

（2）洮绣传承方式信息化程度低。尽管线下面对面的教学方式能够提供直观的互动体验，但其效率较低且覆盖面有限，受到地理、时间等多种因素的制约。只有少数人能直接从非物质文化遗产传承人处直接学习到洮绣技艺。此外，由于每个人的学习能力良莠不齐，学习效果依靠学生的悟性，导致传承效果不均等、技艺传承难度增大、传承人才短缺的问题。

10.2.5 经济价值开发不足

非物质文化遗产不仅具有深厚的文化价值，还蕴含着潜在的经济价值。然而，洮绣的经济价值在当前的社会环境中并未得到充分的挖掘和开发，企业对于其经济价值的开发尚有不足，导致产品市场体量小，洮绣传承资金缺乏。经济价值开发不足主要体现在以下三个方面：

（1）宣传力度不足。当前，洮绣尚未得到从业者的充分推广，自媒体及网络平台上关于洮绣的内容少之又少。有效的宣传及推广能够提高品牌的知名度及扩大消费者的认知范围，让更多的人了解和认识洮绣，理解和尊重洮绣文化，从而购买或学习洮绣技艺。

（2）洮绣产品的价格缺乏优势。洮绣有手绣、手推绣和电脑绣三种，这三种绣制方式在价格、艺术价值上均有所不同。手工洮绣作为一种传统工艺，其制作过程需要大量的时间和劳动力，导致成本相对较高，因此，其售价对大部分消费者来说难以接受。在经济效益和社会效益之间，企业为了降低成本，提高生产效率，满足市场需求，开始引入绣花缝纫机（图8-8）及电脑绣花机（图10-5）等刺绣机器，分别用于手推绣、电脑绣。这两种绣法在工艺特性上与手绣截然不同，缺乏手绣的独特性及艺术性。虽然机器能在一定程度上解决价格劣势的问题，却难以体现洮绣的文化内涵，图案也不如手绣饱满立

体，因此生产方式的改变并不能解决洮绣的经济价值开发问题。

（3）缺乏文旅结合销售体系。文化旅游是指以体验和欣赏不同文化为主要目的的旅游活动，这种旅游形式通常涉及历史遗址、艺术馆、博物馆、剧院、音乐会、文化节庆、传统工艺等文化元素。目前，洮绣企业及传承人未与当地冶力关等景区合作，大多数洮绣产品仅在当地商场及洮绣企业中销售，影响洮绣产品的销售量和市场覆盖率。

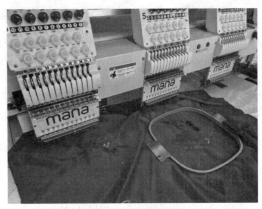

图 10-5　电脑绣花机
图片来源：作者自摄

10.3　洮绣保护与发展的措施

10.3.1　构建文旅融合发展体系

在旅游经济学中，判断旅游资源有三大标准：一是从需求的角度看，旅游资源是指值得利用，并对旅游者产生强烈吸引力，具有旅游价值的资源；二是从供给的角度看，旅游资源是旅游企业可以利用并具有经济价值的资源；三是旅游资源的价值评价应包括经济效益、社会效益及环境效益三个方面。洮绣作为非物质文化遗产，符合以上三个标准。

洮绣的保护和传承涉及众多的利益相关者，包括传承人、社区、政府、开发商、旅游者、专家、媒体和民间社团，这些利益相关者的关系网络如图 10-6 所示。这些利益相关者既有合作与竞争，也有利益共享和利益冲突。因此，为了有效地保护和传承洮绣，应从文化旅游的角度出发，充分考虑各利益相关者的利益诉求，以非物质文化遗产传承人为中心，制定出符合各方利益的保护和发展措施。

传承人是体系的核心，他们掌握了洮

图 10-6　洮绣文旅利益相关者的关系网络
图片来源：作者自绘

绣的核心技术并且承担着创新洮绣产品和培养新一代传承人的任务，是洮绣文化的直接传播者。在产品创新方面，从业者需要深入研究市场需求，结合当地文旅资源，设计出新的洮绣文创产品。在培养新一代传承人方面，传承人需要积极开展洮绣教育和培训活动，在景区、博物馆、节假日等开设洮绣体验课程，让游客及当地年轻人能够亲身体验洮绣，感受洮绣的独特魅力。

社区是传承人生存的直接环境，能够为传承人提供必要的支持和帮助，并通过社区的资源进行力所能及的推广工作。目前，当地的洮绣从业者分布密度低，导致游客想要体验洮绣时，需要辗转多地了解学习。针对该问题，社区可以通过构建洮绣或非遗文化园的方式，将洮绣企业及卖场进行集中，使从业者们有固定的地方进行洮绣制作和展示，这样不仅可以为传承人提供便利，还可以让社区居民及游客有更多的机会近距离接触洮绣。

政府是洮绣文旅发展体系的坚实后盾，它的职能体现在政策制定、资金支持和平台建设等方面。因此，在洮绣艺术的保护工作中，政府可以采取以下措施：组织专家进行深入的田野调查和研究，对洮绣的历史、技艺、传承和现状进行全面的记录和整理；在全国或省级非物质文化遗产清单中正式登记洮绣，并通过各种媒体和公共平台进行宣传，提高公众的认知度；确保洮绣技艺和相关知识的法律保护，打击假冒伪劣和侵权行为；为洮绣企业提供税收优惠、资金补贴或低息贷款，鼓励其进行技艺创新和市场开拓；在洮州或其他关键地区建设洮绣文化传承基地或博物馆，集中展示和收藏相关的历史资料和艺术品；鼓励年轻人学习洮绣技艺，同时在当地中小学教育中增加相关内容，使非遗文化走进校园，培养学生的非遗意识；帮助洮绣产品进入国内外市场，举办展览、展销会等活动，宣传洮绣的文化价值和艺术魅力；鼓励国内外文化交流，邀请外国专家和手工艺者来访学习，也派遣洮绣从业者出国进行演示和教学等。总之，政府在洮绣的非物质文化遗产保护工作中应全方位、多层次地进行干预和支持，确保这一宝贵的文化遗产得到有效的传承和发展。

开发商是洮绣文旅发展体系的发动机，承担着资源整合、市场推广、销售政策制定及文化传承保护的职能。在资源整合上，通过招聘、培训、引进的方式，建立一个包括传承人、设计师、工艺师、市场营销人员等多方面人才的洮绣创新团队，从产品创新及制定销售方案两个方面共同推动洮绣文旅项目的实施。

旅游者是洮绣文旅发展体系的接受者。游客通过参观洮绣的生产过程、体验洮绣的制作技艺、购买洮绣产品和服务，深入了解和体验洮绣文化，从而引发他们对洮绣文化的认同感和归属感。同时，他们也可以通过口碑相传、社交分享的方式，将洮绣文化推广到更广泛的人群中，从而提高洮绣的社会影响力。分析游客需求，可以得出手绣产品的价格较高、产品设计不够现代化和时尚化、功能性不强的痛点。传承人及保护结构需

要深入分析消费者的需求，提高生产效率，优化供应链，引入现代设计元素，结合当地文化元素来提升游客的购物体验及消费热情。

专家是洮绣文旅发展体系中的研究者，通过深入田野调查和研究，对洮绣的历史、技艺、传承和现状进行全面的记录和整理。目前，知网检索"洮绣"关键词，仅有8篇论文对洮绣展开研究，且对于洮绣发展问题的具体解决措施研究得不够深入。针对该问题，当地可以举办洮绣研究论坛或研讨会，与高校、研究专家进行合作，共同展开洮绣的研究项目。专家在洮绣研究中，可以更多关注洮绣历史和文化研究、洮绣工艺和技术研究、洮绣市场和消费者研究、洮绣文创产品开发及旅游服务研究等领域，从而为洮绣的文旅发展体系提供重要的理论支持和实践支持，提升洮绣的社会影响力。

媒体是洮绣文旅发展体系的传播者，它们可以通过报道和宣传，讲好"洮绣故事"，吸引更多的游客关注洮绣文化，以此来提升洮绣的文旅价值。目前，当地媒体存在报道深度不够、报道频率低、覆盖面窄及内容缺乏吸引力的问题，形成洮绣知名度差的现状。针对以上现状，媒体应从优化推广方式和报道内容的方面做出努力。在改进推广方式方面，传统的文字报道已经无法满足现代人的信息消费需求，媒体需要创新传播形式，通过图文并茂、短视频、线上艺术展览等传播媒介，让更多的人了解洮绣文化。在优化推广内容方面，自媒体发展迅速，丁真的爆火使甘孜地区声名鹊起，这验证了"民族的就是世界的"文化现象。因此从业者及文旅局可以在社交媒体平台上宣传洮州如诗如画的美景、豪爽直率的民风及源远流长的历史，在介绍当地丰富旅游资源的基础上，再加入洮绣艺术，以此来讲好"洮绣故事"。

民间社团是洮绣文旅发展体系的守护者。民间社团通过组织各种洮绣艺术公益活动，如技艺展示、洮绣文化讲座和研讨会等，让更多的人了解和接触洮绣文化，以提高洮绣文化的社会影响力。

总的来说，洮绣的保护与传承需要各利益相关者的共同参与和努力，只有这样，才能有效地发展这一宝贵的非物质文化遗产，让更多的人了解和欣赏洮绣，享受到洮绣文化旅游的乐趣。

10.3.2 制定洮绣经营策略

1. 洮绣经营 SWOT 分析

采用 SWOT 分析法对洮绣产业的内外部竞争环境和竞争条件进行态势分析，以获得有用的洮绣经营策略，见表 10-3。

表 10-3　SWOT 分析

外部因素	内部因素	
	S（优势） 文化优势、艺术性优势、社会性优势、质量优势	W（劣势） 技术劣势、市场定位劣势、知名度劣势、销售渠道劣势、品类劣势
O（机会） 文旅结合、电商平台、消费升级、政策制定	SO（把握机会发挥优势策略） ① 发挥文化优势，推动文旅结合，开发出一系列洮绣文化体验活动和旅游产品。 ② 利用艺术性优势，结合现代元素，满足消费升级需求。 ③ 发挥社会性优势，加强电商平台开发，增大销售范围。 ④ 利用政策机遇，保持质量优势。	WO（规避劣势，抓住机会） ① 通过技术创新，提高生产效率，降低生产成本，同时保持其艺术风格。 ② 利用电商平台进行在线销售及推广，提高知名度。 ③ 通过产品创新，开发更多种类的洮绣产品，满足不同消费者的需求。
T（威胁） 同类竞品、技术进步、市场需求转变	ST（利用优势，规避威胁） ① 加强文化和艺术性的宣传与推广，提升品牌影响力。 ② 通过强调其手工艺术和社会价值，吸引注重产品质量和文化内涵的消费者。 ③ 保持其高质量的产品标准，满足消费者对高品质生活的追求。 ④ 通过创新设计，结合现代元素，满足消费者的新需求。	WT（化解劣势、威胁） ① 引进和学习先进的刺绣技术，提高生产效率和产品质量，降低生产成本。 ② 通过市场调研，了解市场的最新需求，及时调整自身的产品和策略，以应对市场需求的转变。

表格来源：作者自绘

（1）优势分析（S）。从文化角度看，洮绣具有丰富的历史文化价值，它反映了洮州当地人民对祈福纳吉美好生活的愿望，涵盖了中国传统文化的精神内涵和艺术特色。从艺术性角度看，洮绣的工艺独特，绣制精美，色彩丰富，具有很高的艺术价值，所以其不仅是一种实用的生活用品，更是一种艺术品，可供欣赏和收藏。从社会角度看，洮绣可以带动相关产业的发展，如旅游、文化创意、设计等，可以创造就业机会，促进经济发展，具有重要的社会价值。从质量角度看，洮绣无论是作为生活用品还是艺术品，都能经久不衰。

（2）劣势分析（W）。技术方面，洮绣的制作工艺复杂且耗时，导致其生产成本相对较高，进而影响其销售价格，而价格的高昂会降低消费者的购买意愿。市场定位方面，洮绣产品的定位通常较高端，会限制其市场广度，对于大部分消费者来说，洮绣可能被视为一种奢侈品，而非日常生活中的必需品。知名度方面，洮绣相对于更为知名的中国"四大刺绣"，其知名度较低，消费者在购买时往往倾向于选择熟悉和信任的品牌，这潜

移默化地影响了消费者的购买决策。销售渠道方面，现代的消费者购物方式多样，电商平台、社交媒体等新兴的销售渠道越来越受到消费者的青睐，洮绣对于这些新兴销售渠道的有效利用有限，错失了一部分潜在的消费者。品类方面，洮绣多以牡丹等植物纹为题材，产品类型主要是床上用品、门帘、服饰等，不够丰富。

（3）机会分析（O）。从文化旅游的蓬勃发展来看，人们对传统文化的兴趣日益增强，随着旅游业蓬勃发展，洮绣可以依托洮州当地的冶力关、黄涧子国家级森林公园等多个旅游资源，通过旅游产品、纪念品等方式进一步推广洮绣，吸引更多的消费者。从电商平台的崛起来看，洮绣可以通过电商平台进行在线销售，企业可以通过电商平台扩大销售范围，使更多的消费者能够接触到产品。从消费升级的趋势来看，现在的消费者对于产品的要求不仅仅局限于实用性，更注重产品的文化内涵和艺术价值，洮绣正好满足了消费者的这一需求。从政策扶持的日益深化来看，甘肃省、甘南州"十四五"发展规划使洮绣的发展蓄势待发，未来政府对于非物质文化遗产的保护和传承将给予更大的支持。

（4）威胁分析（T）。通过竞品分析得出，其他地区的刺绣种类如苏绣、湘绣等，因历史悠久、知名度高，会对洮绣构成竞争压力，消费者在选择刺绣产品时，会优先考虑更为知名的刺绣种类。通过技术分析得出，现代的机器刺绣技术逐渐成熟，生产效率高、成本低，如果消费者更加注重价格和效率，而忽视了洮绣独特的艺术价值和文化内涵，那么洮绣将会面临市场份额的流失。通过市场需求分析得出，企业实施的有计划废止制使得现代工业产品质量变差，消费者的消费习惯由经久耐用转向用毕即弃，洮绣生产周期长、技术要求高，与新兴消费理念相背离。

2.洮绣经营策略分析

分析洮绣的优势得出，从业者需要充分认识到其文化优势、艺术性优势、社会性优势和质量优势。这些优势是洮绣区别于其他刺绣种类的独特之处，也是其吸引消费者的核心竞争力，洮绣发展的相关各方应强调这些优势，通过各种方式传达给消费者，以提升品牌影响力。

分析洮绣的劣势得出，洮绣目前具有技术、市场定位、知名度、销售渠道和品类上的劣势。因此，洮绣企业需要采取措施，提高技术水平、优化市场定位策略、提高知名度、拓宽销售渠道和丰富产品品类加以规避。

分析洮绣的发展机会得出，洮绣目前具有文旅结合、电商平台销售、消费升级和政策制定的潜在机会，这些机会能为洮绣的发展提供广阔的空间。洮绣企业可以通过与文化旅游景点合作、利用电商平台进行销售、满足消费升级的需求和利用政策支持，来抓住这些机遇。

分析洮绣的威胁因素得出，洮绣艺术需要应对竞品、技术及市场的威胁。洮绣企业可以通过提升自身的产品质量和服务水平，积极引进和学习新的技术，及时调整自身的产品和策略来应对这些威胁。

通过 SWOT 分析，可以得出，洮绣企业的营销策略应以强化自身优势、规避劣势、抓住机会、应对威胁为主线，通过各种方式提升品牌影响力，扩大市场份额，实现可持续发展。

10.3.3 构建洮绣传承数据库

通过系统化的整理和记录洮绣的各种图案、技法等，可以将洮绣艺术直观地呈现给学习者，并为洮绣的创新设计和研究提供丰富的资源和灵感，推动洮绣艺术的可持续发展。这就需要构建洮绣传承数据库，具体流程如图 10-7 所示。

1. 建立洮绣非物质文化遗产档案资料库

洮绣目前受临潭文化馆保护，并且申请非物质文化遗产项目成功，然而馆内尚且缺乏相关资料，建立系统的非物质文化遗产档案资料库可填补这方面的空白，具体实施可通过以下四个步骤实现：

（1）信息资源的收集整理。通过访问洮绣传承人、查阅相关文献等方式，获取洮绣的历史沿革、艺术特点、制作技艺、传承人等信息。同时，收集洮绣的实物样品，如洮绣作品、刺绣工具等，这些实物样品是洮绣文化的直接体现，对于理解其艺术特点和制作技艺具有重要的参考价值。

（2）信息的归纳与总结。根据洮绣的历史发展、艺术风格、制作技艺等，将第一步收集的信息资源进行分类和编码，形成系统的分类体系，然后对信息资源进行描述和注释，以便查阅和使用。

（3）资料库的归档与数字化处理。利用现代信息技术归档洮绣艺术的文本资料、图像资料、音频资料和视频资料等，然后通过数据库技术或云存储技术建立一个数字化的洮绣非物质文化遗产档案资料库，使这些资料可以方便地进行存储、检索和传播。

（4）资料库的持续发展与扩充。通过加强与非物质文化遗产保护单位的深度合作，实现对散落民间的大量洮绣资料、技艺、艺术等非物质文化遗产的收集整理。这不仅可以更新维护洮绣非物质文化遗产档案资料库，还有助于获得更加全面的信息，推动洮绣的传承和发展。

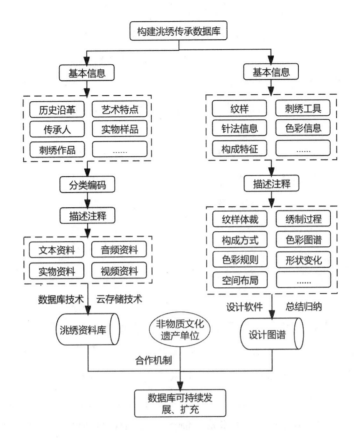

图 10-7 构建洮绣传承数据库流程
图片来源：作者自绘

2.编撰设计图谱

编撰洮绣设计图谱是对洮绣艺术进行系统、科学整理的重要工作，涉及洮绣的纹样、题材、工具等多个方面，具体实施可通过以下步骤实现：

（1）收集洮绣纹样。纹样是洮绣艺术表现力的核心，包括纹样题材、构成方式等。通过访问洮绣传承人、查阅相关文献、收集洮绣作品等方式，可对洮绣的纹样进行全面收集。同时，对这些纹样进行详细的描述和注释，记录它们的设计思想、艺术风格、制作技艺等。

（2）收集洮绣工具。洮绣工具包括纸、笔、绣绷、剪刀、绣布等，工具的选择和使用会影响到洮绣的制作效果，通过详细收集洮绣工具对应的材质、形状、尺寸、使用方法等信息，可以帮助传承人学习选取合适材料的方法。

（3）收集针法信息。洮绣的针法独特，是其艺术魅力的重要体现。通过访问洮绣传承人、参观洮绣工坊、观摩洮绣制作过程等方式详细记录和标注每种针法的使用方法、

适用场景、效果特点，并在图谱中附加针法绣制视频，直观展示针法的绣制过程。

（4）收集色彩信息。通过收集洮绣作品、访问洮绣传承人、查阅相关文献等方式，将洮绣的色彩搭配规则、色彩效果等进行详细描述和记录，然后通过色卡、色彩图谱等形式，对洮绣的色彩运用进行直观展示。

（5）收集构成特征。需要收集的内容包括洮绣的构图规则、空间处理、形状变化等，最终以设计图、示意图等形式展示构成特征。

（6）整合图谱资料。对洮绣的纹样、工具、针法等进行分类和编码，形成一个系统的分类体系，该分类体系作为编撰洮绣设计图谱的重要基础。最终利用计算机软件，如Photoshop、Illustrator等，将洮绣设计图谱转化为矢量图的形式，以提高设计图谱的质量。

10.4 本章小结

本章运用田野调研方法，从政策保护和企业运营两个角度，全面审视了洮绣的保护与发展现状，梳理了传承主体缺失、外部环境变迁、多元审美影响、传承方式不够科学和经济价值开发不足五大传承困境。对以上困境进行剖析和讨论，为洮绣的保护与发展提供可行的解决方案和策略，提出了一系列具有针对性的保护与发展措施，包括构建以洮绣传承人为中心的文旅融合发展体系，制定基于SWOT分析的洮绣经营策略，以及构建包含档案资料和设计图谱的洮绣非物质文化遗产数据库，为洮绣的保护与发展提供了有价值的参考和建议。

第 11 章 洮绣纹样文化意象基因提取

洮绣纹样的组成元素是文创产品设计的基本内容，因此在设计之初对洮绣纹样的文化基因进行提取是必不可少的环节。本章以获得的洮绣纹样样本为研究对象，归纳了洮绣纹样所具备的感性意象，并对样本进行了意象评价。根据评价结果，整理各意象维度的典型样本，采用型谱分析、打散重构的方法完成文化意象基因的提取，建立系统的洮绣文化意象基因库。基于此，研究洮绣纹样的感性意象，探索有效提取洮绣纹样文化基因的方式，为洮绣纹样的产品设计实践提供素材。

11.1 构建文化意象基因提取流程

11.1.1 相关概念

1. 文化基因

在生物学中，基因是指控制生物性状的遗传因子，具备重组、突变、转录及调控其他基因的遗传学功能。文化是经过人类的长期创造性活动形成的，是社会与历史的产物，其类似于生物，会随着时间和空间的推进而变化。文化基因也类似于生物基因，带有文化的遗传信息，揭示了文化演化发展的基本规律。"文化基因"最初是由人类学家 Alfred L. Kroeber 和 Clyde Kluckhohn 提出的概念，之后被道金斯在《自私的基因》中称作 "meme"，用来表示决定文化系统传承与变化的基本元。特定的文化具有特定的文化基因，这些文化基因凝聚着民族精神、价值观念等内容，并在设计领域组成了具备文化特征的设计因子。对于文创产品而言，特定文化的设计因子是产品生成的前提。也可以

说，由文化基因组成的设计因子充当文化向文创产品转化的媒介，代表性的设计因子经过一系列创新，被创造为特定文化的文创产品。

洮绣纹样作为洮绣的重要组成部分，是洮绣文化传承发展的要素之一。因此，洮绣纹样中必然存在洮绣纹样文化基因，其展现了洮绣纹样区别于其他刺绣纹样的典型特征，通过提取洮绣纹样文化基因，能够生成洮绣文创产品的设计因子。通过分析洮绣纹样的视觉要素，我们可以得知洮绣纹样的遗传信息主要包括造型和色彩两个方面。利用层次分析法构建洮绣纹样文化基因的层状结构模型，如图11-1所示，洮绣纹样文化基因为第一层级，造型因子和色彩因子为第二层级，具体的每一个因子为第三层级。通过对洮绣纹样文化基因的分层解析，能够将文化基因准确地映射到洮绣文创产品的造型设计中，体现洮绣文创产品的文化属性，增强产品的可辨识度。

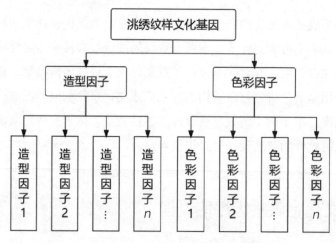

图 11-1　洮绣纹样文化基因层次结构模型
图片来源：作者自绘

2. 感性意象认知

"意象"是人类的某种感受，是人们根据自身的感觉对事物表现出的形象所产生的描述。认知的形成过程为：人们接触事物后，在大脑中调动意识、经验和记忆对事物的形态、体积、触感等各种信息进行分析处理。在这一过程中，人们常常将大脑获得的感受和情感以具象化的形式进行表征，感性词汇是直观反映认知主体主观感受常用的形式。感性意象的形成如图11-2所示。感性意象认知活动是概念、表象及记忆等一系列信息的加工过程。在设计学科中提到较多的是产品的感性意象认知，是指产品的各种信息使人们形成对产品的认识。纹样的感性意象认知是指纹样通过视觉、触觉等感官传达给人们，使人们在心理和生理方面形成对纹样的印象与感受。

第 11 章 洮绣纹样文化意象基因提取

图 11-2 感性意象的形成
图片来源：作者自绘

11.1.2 文化意象基因提取流程

以文化基因和纹样的感性意象认知为指导，通过对洮绣纹样视觉元素的分析可知，洮绣纹样的造型和色彩存在某种特定的风格特征，可以激发人们的心理感受，形成对洮绣纹样造型和色彩的意象认知。因此，本书将洮绣纹样文化意象基因定义为：决定洮绣纹样传承与变化的、契合人们对洮绣纹样感知意象的遗传因子，具体包含符合洮绣纹样意象的造型因子和色彩因子。洮绣纹样文化意象基因提取流程如图 11-3 所示，该流程分为三个阶段：

第一阶段，通过田野调查等手段收集洮绣纹样样本，运用 Photoshop 软件对洮绣纹样样本进行处理，构建洮绣纹样样本库。

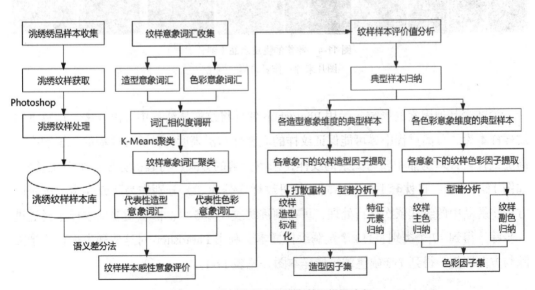

图 11-3 洮绣纹样文化意象基因提取流程
图片来源：作者自绘

第二阶段，从造型、色彩两个层面收集洮绣纹样的意象形容词，运用聚类分析法进行词汇降维，获得代表性意象词汇，并采用语义差分法设计调查问卷，对洮绣纹样样本进行意象评价。

第三阶段，根据意象评价结果，对各意象维度的典型样本进行分析，运用打散重构、型谱分析的方法提取造型因子和色彩因子。

11.2 构建洮绣纹样样本库

通过对临潭县、卓尼县、岷县等地区进行实地调研、拍摄照片，共收集了 238 幅洮绣绣品图片，如图 11-4 所示。绣品纹样中出现较多的题材是百合花、佛手、荷花、鹤、蝴蝶等，分别以不同的形态和色彩出现在门帘、鞋垫、枕套等物品上。

图 11-4　收集的洮绣绣品（部分）
图片来源：作者自摄、网络

为减少其他因素的影响，运用 Photoshop 软件将纹样从绣品中分离开来，构建洮绣纹样样本库。分离过程中尽可能保证纹样的完整性与清晰度，并除去模糊的、识别度不高的纹样。针对绣品中较为庞杂的纹样，采用分解的方式，将其拆分成多个单位纹样，如图 11-5 所示，将枕套上两朵不同的牡丹纹样一分为二，分别作为研究样本。按照此方法将绣品中的纹样依次进行处理，可得到洮绣纹样 265 个。除去重复的纹样，经过进一步筛选得到 17 个类别、113 个洮绣纹样样本。利用 Photoshop 对这些样本进行背景去除与方向调整，得到 113 幅洮绣纹样样本图，见表 11-1。

第 11 章 洮绣纹样文化意象基因提取

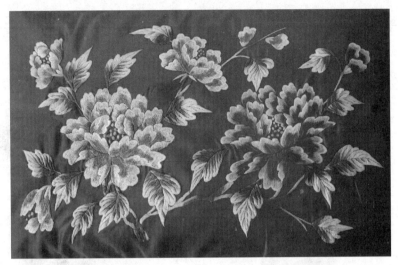

| 牡丹纹样 1 | 牡丹纹样 2 |

图 11-5 纹样拆分图解

图片来源：作者自绘

表 11-1 洮绣纹样样本

| 样本图例 | 1（百合纹） | 2（百合纹） |

续表

样本图例		
编号及类型	3（百合纹）	4（百合纹）
样本图例		
编号及类型	5（百合纹）	6（佛手纹）
样本图例		
编号及类型	7（佛手纹）	8（佛手纹）
样本图例		
编号及类型	9（佛手纹）	10（佛手纹）

续表

样本图例		
编号及类型	11（佛手纹）	12（佛手纹）
样本图例		
编号及类型	13（佛手纹）	14（佛手纹）
样本图例		
编号及类型	15（佛手纹）	16（荷花纹）
样本图例		
编号及类型	17（荷花纹）	18（荷花纹）

续表

样本图例	19（荷花纹）	20（荷花纹）
编号及类型	19（荷花纹）	20（荷花纹）
样本图例		
编号及类型	21（荷花纹）	22（荷花纹）
样本图例		
编号及类型	23（荷花纹）	24（荷花纹）
样本图例		
编号及类型	25（荷花纹）	26（荷花纹）

第11章 洮绣纹样文化意象基因提取

续表

样本图例		
编号及类型	27（荷花纹）	28（荷花纹）
样本图例		
编号及类型	29（荷花纹）	30（鹤纹）
样本图例		
编号及类型	31（鹤纹）	32（蝴蝶纹）
样本图例		
编号及类型	33（蝴蝶纹）	34（蝴蝶纹）

续表

样本图例		
编号及类型	35（蝴蝶纹）	36（蝴蝶纹）
样本图例		
编号及类型	37（蝴蝶纹）	38（蝴蝶纹）
样本图例		
编号及类型	39（蝴蝶纹）	40（蝴蝶纹）
样本图例		
编号及类型	41（蝴蝶纹）	42（蝴蝶纹）

第 11 章 洮绣纹样文化意象基因提取

续表

样本图例		
编号及类型	43（菊花纹）	44（菊花纹）
样本图例		
编号及类型	45（菊花纹）	46（菊花纹）
样本图例		
编号及类型	47（菊花纹）	48（鹿纹）
样本图例		
编号及类型	49（鹿纹）	50（鹿纹）

续表

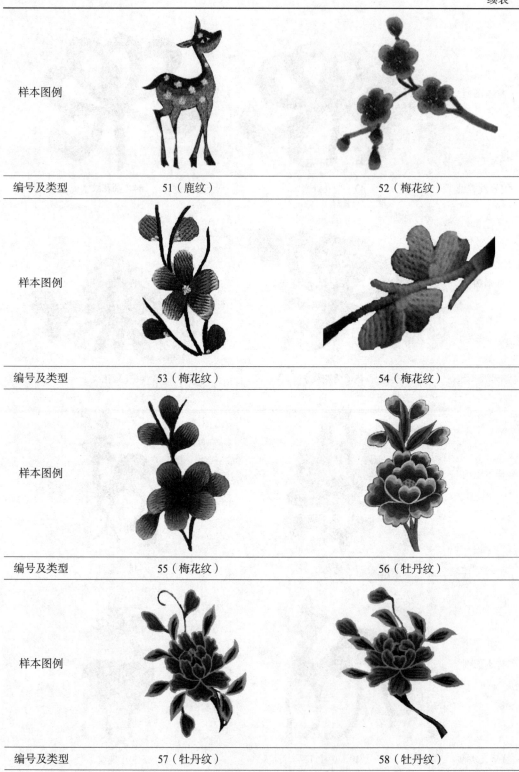

样本图例	51（鹿纹）	52（梅花纹）
样本图例	53（梅花纹）	54（梅花纹）
样本图例	55（梅花纹）	56（牡丹纹）
样本图例	57（牡丹纹）	58（牡丹纹）

第 11 章 洮绣纹样文化意象基因提取

续表

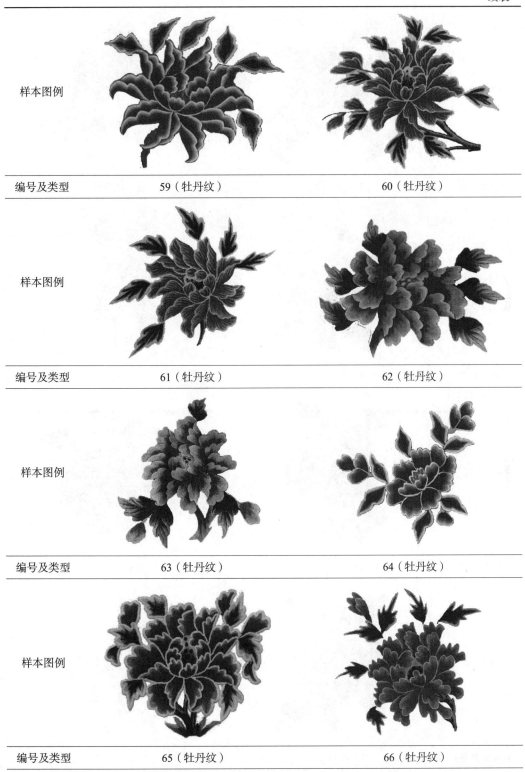

样本图例		
编号及类型	59（牡丹纹）	60（牡丹纹）
样本图例		
编号及类型	61（牡丹纹）	62（牡丹纹）
样本图例		
编号及类型	63（牡丹纹）	64（牡丹纹）
样本图例		
编号及类型	65（牡丹纹）	66（牡丹纹）

续表

样本图例	67（牡丹纹）	68（牡丹纹）
编号及类型	67（牡丹纹）	68（牡丹纹）
样本图例		
编号及类型	69（牡丹纹）	70（牡丹纹）
样本图例		
编号及类型	71（牡丹纹）	72（牡丹纹）
样本图例		
编号及类型	73（牡丹纹）	74（牡丹纹）

第 11 章 洮绣纹样文化意象基因提取

续表

| 样本图例 | 75（牡丹纹） | 76（牡丹纹） |
| 编号及类型 | | |

| 样本图例 | 77（牡丹纹） | 78（牡丹纹） |
| 编号及类型 | | |

| 样本图例 | 79（葡萄纹） | 80（葡萄纹） |
| 编号及类型 | | |

| 样本图例 | 81（葡萄纹） | 82（葡萄纹） |
| 编号及类型 | | |

续表

样本图例		
编号及类型	83（石榴纹）	84（石榴纹）
样本图例		
编号及类型	85（石榴纹）	86（石榴纹）
样本图例		
编号及类型	87（石榴纹）	88（桃花纹）
样本图例		
编号及类型	89（桃花纹）	90（喜鹊纹）

续表

样本图例	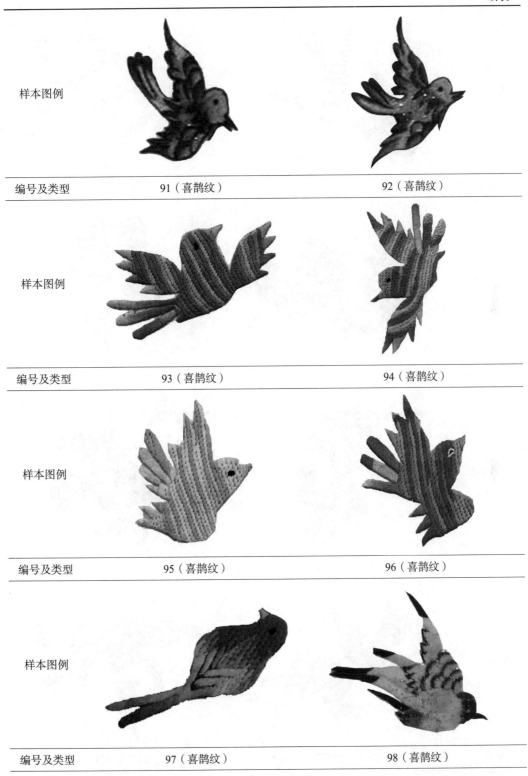	
编号及类型	91（喜鹊纹）	92（喜鹊纹）
样本图例		
编号及类型	93（喜鹊纹）	94（喜鹊纹）
样本图例		
编号及类型	95（喜鹊纹）	96（喜鹊纹）
样本图例		
编号及类型	97（喜鹊纹）	98（喜鹊纹）

洮绣文创产品意象设计

续表

样本图例		
编号及类型	99（金鱼纹）	100（金鱼纹）
样本图例		
编号及类型	101（金鱼纹）	102（金鱼纹）
样本图例		
编号及类型	103（金鱼纹）	104（金鱼纹）
样本图例		
编号及类型	105（金鱼纹）	106（金鱼纹）

第 11 章　洮绣纹样文化意象基因提取

续表

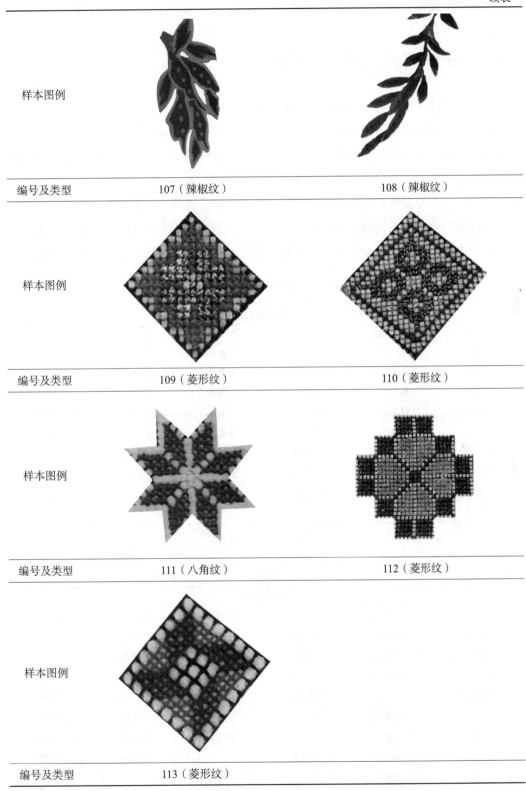

样本图例	107（辣椒纹）	108（辣椒纹）
编号及类型		

样本图例	109（菱形纹）	110（菱形纹）
编号及类型		

样本图例	111（八角纹）	112（菱形纹）
编号及类型		

样本图例	113（菱形纹）
编号及类型	

表格来源：作者自摄、自绘

11.3 洮绣纹样感性意象研究

11.3.1 感性意象词汇搜集与初步筛选

针对洮绣纹样样本进行感性意象词汇搜集，搜集的主要方式为文献查询、网络搜集、专家访谈等。文献查询与网络搜集是指通过阅读相关论文、非物质文化遗产公众号、临潭县志等多种渠道搜集关于洮绣纹样造型和色彩的感性意象词汇，搜集到的词汇须与洮绣纹样特征相符合；专家访谈是指对 5 名洮绣工作者、8 名设计师进行深度访谈。在访谈过程中，每位专家需观察 113 幅洮绣纹样样本图片，凭借自身经验与心理感受对洮绣纹样的造型与色彩做出评判，且每人总结出 5 个造型意象词汇和 5 个色彩意象词汇。通过以上方式获得造型意象词汇 53 个、色彩意象词汇 47 个，分别见表 11-2 与表 11-3。

表 11-2 造型意象词汇搜集结果

造型意象词汇					
复古的	生动的	丰满的	秩序的	简单的	起伏的
整齐的	灵动的	交错的	自由的	圆润的	大气的
简洁的	可爱的	精致的	繁重的	规矩的	朴实的
舒展的	典雅的	张扬的	重叠的	杂乱的	秀气的
重复的	圆满的	灵巧的	具象的	灵活的	写实的
自然的	类似的	繁复的	唯美的	简易的	有趣的
单调的	纯真的	简练的	精巧的	轻巧的	通俗的
夸张的	复杂的	匀称的	硬朗的		飘逸的
丰润的	流畅的	古朴的	别致的		多变的
舒畅的					

表格来源：作者自绘

表 11-3 色彩意象词汇搜集结果

色彩意象词汇					
浑厚的	素雅的	协调的	平和的	热烈的	明亮的
暖色调的	清爽的	冷清的	夺目的	厚重的	绚丽的
温暖的	鲜艳的	浓重的	清新的	强烈的	柔和的
多彩的	柔丽的	绚烂的	朴素的	华丽的	鲜明的
淡雅的	丰富的	冷色调的	亮丽的	强对比的	明朗的
素净的	热闹的	欢快的	复古的	古典的	平静的
渐变的	沉稳的	深厚的	爽朗的	艳丽的	民族的
	浅淡的	鲜亮的		庄重的	富丽的
	浓郁的				

表格来源：作者自绘

由于搜集到的意象词汇数量较多，需要对词汇进行进一步分析与整理。首先，对上述意象词汇的语义进行查询，删除词义模糊的词汇；其次，比对意象词汇的语义，筛选出具有代表性的意象词汇；再次，去除正反义词中的一个，以提升后期问卷调研的准确性与便利性；最后，经过小组讨论选择 15 个造型意象词汇与 11 个色彩意象词汇。此外，邀请两位从事工业设计、产品设计的资深教师对词汇进行适当调整，力求意象词汇的语义清楚，且能够反映洮绣纹样的意象，分别见表 11-4 和表 11-5。

表 11-4 筛选后的造型意象词汇

造型意象词汇					
古朴的	灵动的	圆润的	秩序的	简洁的	舒展的
流畅的	大方的	可爱的	精致的	匀称的	典雅的
写实的	秀气的	轻巧的			

表格来源：作者自绘

表 11-5 筛选后的色彩意象词汇

色彩意象词汇					
庄重的	鲜艳的	清新的	强烈的	温暖的	浓郁的
多彩的	亮丽的	古典的	清爽的	欢快的	

表格来源：作者自绘

11.3.2 感性意象词汇聚类分析

感性意象词汇聚类分析本质上是使相似度高的词汇归为一类，将相似度低的词汇分离开来。在聚类分析之前需建立相似度问卷，以量化词汇之间的相似程度。本节根据语义差分法中的语义尺度，以"非常不相似—非常相似"为一对正反义词建立五级量表，通过问卷调查的方式，将筛选后的词汇的语义两两比较，其中 -2 分为非常不相似，-1 分为不相似，0 分为一般相似，1 分为相似，2 分为非常相似。图 11-6 所示是对"古朴的""灵动的"两词相似度的调查问卷。

"古朴的"与"灵动的"词汇语义相似度为

　　-2　　　-1　　　0　　　1　　　2

非常不相似　不相似　一般相似　相似　非常相似

图 11-6 语义相似度调查问卷示例
图片来源：作者自绘

计算28位被试者对语义相似度打分的平均值，建立相似度矩阵，如表11.6与表11.7所示，将数据导入SPSS中对意象词汇进行聚类分析。采用K-Means聚类算法对意象词汇降维，迭代求解词汇与初始中心的距离，距离的远近代表词汇的相似程度。在此过程中，意象词汇必须向量化，其质心可以看作m个词汇的向量中心，式（11.1）为计算公式：

$$\vec{u}(w) = \frac{1}{|w|} \sum_{x \in k} \vec{x} \tag{11.1}$$

K表示聚类簇的数量，类K中每个词汇到质心的距离用式（11.2）中的RSS_K表示，所有K个类的质心距离和用式（11.3）中的RSS表示。

$$RSS_K = \sum_{x \in K} \left| \vec{x} - \vec{u}(w_K) \right|^2 \tag{11.2}$$

$$RSS = \sum_{K=1}^{k} RSS_K \tag{11.3}$$

设定代表性造型意象词汇为5个，代表性色彩意象词汇为3个，即在对造型意象词汇和色彩意象词汇聚类时，分别将K值设为5和3，可得各词汇的类别和距离值，根据距离值的大小选择距离值最小的作为代表性词汇，如表11-8与表11-9所示。

表11-6 造型意象词汇语义相似度调查数据统计

词汇	古朴的	灵动的	圆润的	秩序的	简洁的	舒展的	流畅的	大方的	可爱的	精致的	匀称的	典雅的	写实的	秀气的	轻巧的
古朴的	2.00	−1.00	−0.89	0.07	−0.57	−0.32	−0.50	0.39	−1.07	0.00	0.14	1.04	−0.14	−0.46	−1.04
灵动的	−1.00	2.00	−0.50	−1.11	−0.29	0.07	0.57	−0.11	0.68	−0.04	−0.43	−0.50	−0.64	0.54	0.86
圆润的	−0.89	−0.50	2.00	−0.68	−0.79	−0.46	0.21	−0.04	0.71	−0.50	0.32	−0.43	−0.71	−0.64	−1.11
秩序的	0.07	−1.11	−0.68	2.00	0.04	−0.46	−0.04	0.04	−1.25	0.14	0.46	−0.04	−0.32	−0.79	−0.82
简洁的	−0.57	−0.29	−0.79	0.04	2.00	−0.14	0.43	1.04	−0.79	−0.61	0.07	−0.75	−1.04	−0.50	0.86
舒展的	−0.32	0.07	−0.46	−0.46	−0.14	2.00	1.14	0.61	−0.75	−0.46	0.79	−0.07	−0.82	−0.46	0.00
流畅的	−0.50	0.57	0.21	−0.04	0.43	1.14	2.00	0.32	−0.61	−0.18	0.36	−0.11	−0.61	−0.32	0.32
大方的	0.39	−0.11	−0.04	0.04	1.04	0.61	0.32	2.00	−0.57	−0.29	0.39	0.57	−0.04	−0.75	−0.11
可爱的	−1.07	0.68	0.71	−1.25	−0.79	−0.75	−0.61	−0.57	2.00	0.11	−0.29	−0.86	−0.57	0.25	−0.04
精致的	0.00	−0.04	−0.50	0.14	−0.61	−0.46	−0.18	−0.29	0.11	2.00	0.29	1.04	−0.14	0.46	−0.14
匀称的	0.14	−0.43	0.32	0.46	0.07	0.79	0.36	0.39	−0.29	0.29	2.00	0.25	−0.64	−0.29	−0.14
典雅的	1.04	−0.50	−0.43	−0.04	−0.75	−0.07	−0.11	0.57	−0.86	1.04	0.25	2.00	−0.36	−0.07	−0.61
写实的	−0.14	−0.64	−0.71	−0.32	−1.04	−0.82	−0.61	−0.46	−0.57	−0.14	−0.64	−0.36	2.00	−0.54	−0.82
秀气的	−0.46	0.54	−0.64	−0.79	−0.50	−0.46	−0.32	−0.75	0.25	0.46	−0.29	−0.07	−0.54	2.00	0.25
轻巧的	−1.04	0.86	−1.11	−0.82	0.86	0	0.32	−0.11	−0.04	−0.14	−0.14	−0.61	−0.82	0.25	2.00

表格来源：作者自绘

表 11-7 色彩意象词汇语义相似度调查数据统计

词汇	庄重的	鲜艳的	清新的	强烈的	温暖的	浓郁的	多彩的	亮丽的	古典的	清爽的	欢快的
庄重的	2.00	-1.25	-1.11	-0.96	0.07	0.57	-0.21	-0.64	1.32	-0.64	-0.79
鲜艳的	-1.25	2.00	-0.61	1.21	0.54	0.93	1.68	1.46	-0.82	0.11	1.14
清新的	-1.11	-0.61	2.00	-1.04	-0.36	-1.07	-0.43	0.11	-0.82	0.75	0.86
强烈的	-0.96	1.21	-1.04	2.00	0.11	1.32	0.89	1.14	-0.57	-0.14	0.64
温暖的	0.07	0.54	-0.36	0.11	2.00	0.32	0.36	0.18	0.07	-0.43	0.04
浓郁的	0.57	0.93	-1.07	1.32	0.32	2.00	0.71	0.25	0.29	-0.57	0.00
多彩的	-0.21	1.68	-0.43	0.89	0.36	0.71	2.00	1.04	-0.36	0.36	1.11
亮丽的	-0.64	1.46	0.11	1.14	0.18	0.25	1.04	2.00	-0.39	0.39	1.00
古典的	1.32	-0.82	-0.82	-0.57	0.07	0.29	-0.36	-0.39	2.00	-0.96	-1.32
清爽的	-0.64	0.11	0.75	-0.14	-0.43	-0.57	0.36	0.39	-0.96	2.00	1.25
欢快的	-0.79	1.14	0.86	0.64	0.04	0.00	1.11	1.00	-1.32	1.25	2.00

表格来源：作者自绘

表 11-8 造型意象词汇聚类结果

类别	造型意象词汇	代表性词汇	释义
1	古朴的、秩序的、精致的、典雅的、写实的	典雅的	精致美丽、素雅细致
2	灵动的、可爱的、秀气的	灵动的	生动可爱、灵秀动人
3	圆润的	圆润的	丰满圆润、饱满生动
4	舒展的、流畅的、大方的、匀称的	舒展的	舒张自然、舒适和谐
5	简洁的、轻巧的	简洁的	简单明了、轻盈灵巧

表格来源：作者自绘

表 11-9 色彩意象词汇聚类结果

类别	色彩意象词汇	代表性词汇	释义
1	庄重的、古典的	庄重的	沉稳古朴、端庄肃穆
2	鲜艳的、强烈的、温暖的、浓郁的、多彩的、亮丽的	鲜艳的	明艳妩媚、光彩照人
3	清爽的、清新的、欢快的	清爽的	清新豪爽、干净利落

表格来源：作者自绘

11.3.3 洮绣纹样感性意象评价与数据统计

依据意象词汇聚类结果，将 5 个代表性造型意象词汇、3 个色彩意象词汇与其反义

词构成 8 对意象词汇对，制作五级评价量表的调查问卷，对 113 个洮绣纹样样本进行意象评价，某一纹样意象评价的问卷如图 11-7 所示。测试过程中，要求被试者仅从纹样的造型、色彩两个维度分别对相应的意象予以评价，排除其他因素的干扰，同时按照自身的印象与感受对纹样的意象表现程度进行打分。问卷说明：以"粗俗的 - 典雅的"为例，其中 −2 分为非常粗俗，−1 分为粗俗，0 分为一般，1 分为典雅，2 分为非常典雅。

该问卷调查采用线上与线下相结合的方式进行，调研对象包括工业设计、产品设计专业的本科生，设计学、艺术设计专业的研究生，刺绣工作者，以及设计类专业的教师等。由于洮绣纹样样本数量较多、问卷用时较长，所以为了减轻被试者的疲劳程度，提高意象感知的准确性，将样本分 4 天发送，每天发送大约 28 个纹样的调查问卷。本次发送问卷 50 份，回收有效问卷 47 份，即 47 位被试者对洮绣纹样进行了有效的意象评价。将回收的问卷进行整理，记录每位被试者对每个样本的意象评价值。记第 m 位被试者对第 n 个样本的意象评价值为 x_{mn}，经过统计得到被试意象评价值矩阵 X，X_1~X_{113} 分别为

$$X_1 = \begin{bmatrix} 1 & -2 & -2 & -2 & 0 & 2 & 2 & -2 \\ 1 & 1 & 1 & 1 & 0 & 2 & 2 & -2 \\ 1 & 1 & -1 & -1 & 1 & -1 & -1 & 1 \\ \vdots & \vdots & \vdots & \vdots & \vdots & \vdots & \vdots & \vdots \\ 1 & 1 & 1 & 2 & -1 & 1 & 1 & 1 \end{bmatrix}, \cdots, X_{113} = \begin{bmatrix} -1 & 1 & 1 & -1 & 1 & -1 & 0 & 0 \\ 0 & 0 & 0 & 2 & 2 & 0 & 1 & 0 \\ -1 & -1 & 1 & 1 & 1 & -1 & 1 & 0 \\ \vdots & \vdots & \vdots & \vdots & \vdots & \vdots & \vdots & \vdots \\ 1 & 0 & 1 & -1 & 1 & 0 & 1 & 1 \end{bmatrix}$$

图 11-7　洮绣纹样意象评价的问卷
图片来源：作者自绘

记各纹样样本意象平均值为 V_n，经过计算得出各纹样样本意象评价的平均值 $V_{n1} \sim V_{n113}$ 分别为：

V_{n1}={0.22，-0.11，0.38，0.95，0.38，1.14，0.41，-1.46}；

V_{n2}={-0.38，-0.22，0.46，1.30，0.49，0.68，1.03，-0.95}；

V_{n3}={0.45，0.65，0.16，0.03，0.22，-0.65，0.89，1.24}；

⋮

V_{n113}={-0.16，-0.03，0.22，0.16，1.27，-0.78，1.38，-0.81}

全部意象评价值见表 11-10。

表 11-10 洮绣纹样样本全部意象评价值

样本编号	粗俗的-典雅的	呆板的-灵动的	瘦削的-圆润的	蜷曲的-舒展的	繁复的-简洁的	轻佻的-庄重的	淡雅的-鲜艳的	污浊的-清爽的
1	0.22	-0.11	0.38	0.95	0.38	1.14	0.41	-1.46
2	-0.38	-0.22	0.46	1.30	0.49	0.68	1.03	-0.95
3	0.43	0.65	0.16	0.03	0.22	-0.65	0.89	1.24
4	0.30	0.27	0.19	1.05	0.51	-0.05	0.70	0.68
5	-0.84	-1.00	-0.30	-0.27	1.49	1.11	0.41	-0.86
6	-0.24	1.27	-0.32	-0.19	0.70	0.49	-1.08	1.00
7	-0.24	-0.05	-0.24	-0.14	0.16	-0.16	0.08	0.84
8	0.05	0.46	-0.03	-0.08	1.27	0.14	0.70	-0.19
9	0.16	1.51	-0.08	-0.27	0.35	1.16	0.46	0.16
10	-0.08	0.16	-0.57	-0.22	1.41	0.05	-0.78	1.19
11	-0.05	0.05	-0.43	0.19	1.43	-0.05	-0.27	0.97
12	-0.16	0.32	-0.11	0.11	1.43	-0.30	0.03	0.76
13	-0.70	0.81	-0.05	0.08	1.32	-0.49	-0.24	0.78
14	-0.59	0.76	-0.19	-0.11	1.24	-0.16	-0.97	0.78
15	0.14	0.16	0.08	0.49	-0.08	-0.57	0.03	1.03
16	0.76	-0.11	0.97	1.35	0.51	0.16	-0.46	0.84
17	-0.35	-0.57	0.00	1.32	-1.11	-0.76	1.32	-0.84
18	-0.05	0.11	0.57	1.43	-0.70	-0.41	0.70	0.38
19	0.46	0.19	1.03	1.43	-0.62	0.62	1.08	-0.57
20	-0.08	0.32	0.95	0.70	0.46	-0.11	0.76	1.32
21	0.68	0.00	1.19	1.03	-0.59	-0.49	1.46	0.59
22	1.38	0.19	0.97	0.81	-0.59	1.38	0.05	-0.35
23	-0.11	-0.27	-0.03	0.51	0.08	1.03	-0.19	-1.00

续表

样本编号	粗俗的-典雅的	呆板的-灵动的	瘦削的-圆润的	蜷曲的-舒展的	繁复的-简洁的	轻佻的-庄重的	淡雅的-鲜艳的	污浊的-清爽的
24	−0.30	−0.38	1.38	0.22	0.68	−0.16	0.41	1.03
25	−0.27	−0.32	1.08	0.59	0.70	−0.27	1.38	0.49
26	0.38	0.16	1.14	1.11	0.78	−0.14	0.22	0.76
27	0.11	−0.05	1.03	0.62	0.41	0.11	1.00	0.65
28	0.54	−0.16	1.22	1.27	0.73	−0.03	−0.32	0.92
29	0.49	−0.49	1.24	1.22	0.65	1.14	0.22	0.05
30	0.86	1.43	−0.65	0.38	0.08	1.32	−1.32	−0.19
31	0.78	1.14	−0.46	−0.14	−0.22	1.14	−1.38	−0.05
32	−0.38	−0.19	0.22	0.35	1.49	−0.08	−0.41	1.24
33	0.24	1.03	−0.11	0.27	−0.03	1.24	−0.24	−0.27
34	0.08	0.54	0.11	1.27	0.95	1.08	−0.11	0.30
35	0.43	1.41	0.22	1.49	0.16	1.00	−1.11	−0.03
36	0.49	1.30	0.14	1.03	−0.03	1.16	−1.24	0.00
37	1.32	1.46	0.00	1.16	0.54	1.27	−0.11	−0.22
38	0.19	0.05	0.11	1.22	0.35	−0.19	−1.22	0.59
39	0.11	1.11	−0.22	−0.24	0.00	1.22	−0.78	−0.84
40	−0.05	0.81	−0.14	−0.14	0.22	0.51	1.11	−1.30
41	0.11	0.14	0.00	1.00	0.14	−1.19	1.51	0.54
42	0.08	0.92	0.14	0.35	0.86	0.14	0.00	1.22
43	0.14	−0.03	0.08	0.38	1.14	−1.08	1.49	0.00
44	0.11	−0.19	0.11	0.41	1.08	1.32	−0.14	−1.22
45	1.41	0.14	0.30	−0.08	−0.05	−0.11	−1.41	1.38
46	−0.14	−0.16	0.03	−0.32	0.05	−0.11	−0.38	1.08
47	0.65	−0.05	−0.27	0.27	−0.03	−0.03	−0.35	1.11
48	1.41	1.30	−0.62	−0.54	0.08	1.38	−0.49	−1.00
49	0.24	1.05	−0.24	0.00	−0.08	1.22	−0.62	−1.19
50	0.41	1.65	0.35	0.32	0.00	1.08	0.46	−0.16
51	0.32	1.35	0.16	0.43	0.30	1.14	−0.43	−0.30
52	1.03	0.19	0.22	0.32	0.81	−0.49	−0.43	1.16
53	0.70	−0.05	0.73	0.30	1.43	−0.78	1.46	0.65
54	−0.05	−0.27	0.11	0.05	1.35	−0.19	−1.19	0.70
55	0.16	−0.38	0.65	0.84	1.30	0.03	1.08	−0.86

续表

样本编号	粗俗的-典雅的	呆板的-灵动的	瘦削的-圆润的	蜷曲的-舒展的	繁复的-简洁的	轻佻的-庄重的	淡雅的-鲜艳的	污浊的-清爽的
56	0.41	0.11	1.14	0.95	−0.57	−0.76	1.59	0.41
57	0.84	0.27	0.27	0.27	−0.59	−0.11	1.49	0.00
58	1.54	1.08	1.11	1.03	0.03	0.62	0.81	0.86
59	1.43	0.22	0.84	0.68	−0.70	−0.11	1.49	0.35
60	0.86	0.49	1.41	0.97	−0.95	0.38	1.24	−0.43
61	1.03	0.49	0.92	0.84	−0.89	1.49	1.32	−0.24
62	1.49	0.84	1.16	0.73	−0.81	1.49	1.22	−0.03
63	1.62	0.41	0.62	0.95	−0.78	1.35	0.76	0.59
64	0.35	0.24	0.43	1.08	−0.41	1.27	−0.03	1.27
65	0.19	−0.03	1.51	0.14	−0.46	0.27	1.41	0.03
66	0.81	0.38	0.49	1.27	−0.65	0.86	1.24	−0.62
67	0.68	0.22	1.43	0.59	−0.68	0.00	1.49	−0.86
68	1.03	−0.14	−0.03	0.65	−0.03	0.51	−1.14	−0.24
69	1.30	0.24	0.97	0.73	−0.86	0.05	−0.65	1.14
70	−0.81	−1.00	−0.41	−0.32	1.24	−0.78	0.35	0.51
71	1.08	1.11	0.73	−0.24	0.11	1.24	0.22	0.14
72	0.30	0.14	1.49	0.41	−0.68	1.35	0.46	−0.54
73	0.16	0.05	1.46	0.08	−0.78	−0.51	1.30	−0.05
74	1.70	0.70	0.57	1.03	−1.14	−0.22	−0.89	1.76
75	1.51	0.46	0.68	0.97	−0.65	0.97	0.76	1.35
76	−0.38	−0.95	1.24	−0.16	0.27	−0.73	0.84	0.97
77	−0.11	−0.41	1.03	0.22	1.14	−0.65	1.22	0.30
78	0.03	−0.16	1.16	0.24	1.32	−0.08	1.30	0.46
79	0.62	0.11	−0.35	0.89	−0.41	0.86	−0.70	0.54
80	−0.62	−0.27	1.08	0.24	1.35	0.49	0.14	1.03
81	−0.19	−0.38	0.38	0.27	0.70	0.00	−0.38	1.14
82	1.27	0.76	−0.35	1.16	−0.30	1.14	−0.19	−0.76
83	−0.43	−0.35	1.11	−0.03	0.68	1.19	−0.03	−1.00
84	−0.30	0.03	1.05	−0.11	0.76	−0.54	0.89	0.86
85	−0.49	−0.49	0.95	−0.24	1.22	0.35	−0.59	−1.03
86	−0.38	−0.43	1.14	0.00	1.14	0.89	−0.27	−1.03
87	−0.24	−0.30	1.19	−0.05	1.00	−0.05	1.24	−0.70

续表

样本编号	粗俗的-典雅的	呆板的-灵动的	瘦削的-圆润的	蜷曲的-舒展的	繁复的-简洁的	轻佻的-庄重的	淡雅的-鲜艳的	污浊的-清爽的
88	0.00	-0.05	0.14	0.70	1.38	-0.43	1.30	0.68
89	0.62	0.54	0.59	0.84	0.57	-0.46	0.30	1.24
90	-0.08	0.89	-0.70	0.65	0.14	0.05	-1.41	-0.11
91	-0.38	0.65	0.05	-0.03	-0.54	1.14	-0.32	-1.54
92	-0.08	0.84	0.08	0.03	-0.19	0.97	-0.14	-0.89
93	-0.76	0.81	0.08	0.05	1.35	-0.16	0.32	1.38
94	-0.73	0.54	-0.05	0.11	1.22	-0.11	0.24	1.22
95	-0.81	0.68	0.19	0.11	1.32	-0.43	-1.08	1.05
96	-0.51	0.95	0.49	0.16	1.41	-0.54	1.49	0.05
97	0.22	0.86	0.08	-0.35	1.19	0.03	0.68	0.49
98	1.16	0.62	1.41	0.57	0.05	1.05	-1.14	0.92
99	-0.43	0.89	0.05	-0.19	0.49	0.95	0.08	-1.00
100	1.27	1.24	0.24	0.57	-0.03	-0.38	0.08	1.30
101	0.00	0.89	0.11	0.46	-0.14	-0.73	0.24	1.24
102	0.84	1.14	0.27	0.81	0.24	-0.08	1.35	0.84
103	0.14	0.95	0.86	0.24	0.08	-0.08	0.68	1.19
104	1.03	1.08	1.38	1.14	-0.24	1.19	-0.59	-0.35
105	1.03	1.00	1.19	1.22	-0.03	1.22	-0.76	-0.30
106	-0.22	0.73	-0.59	0.00	0.57	0.51	-1.16	-0.08
107	-0.76	-0.35	-0.59	-0.41	1.19	0.89	-0.08	-1.22
108	-0.08	-0.70	-0.08	0.05	0.84	1.11	-0.05	-0.78
109	-0.27	-0.32	0.03	0.08	0.97	-0.54	1.35	0.03
110	-0.14	-0.27	0.19	0.08	1.11	0.92	0.59	-0.49
111	0.19	0.05	0.08	0.73	1.19	-0.54	1.46	0.27
112	1.22	-0.05	0.38	0.19	1.16	0.65	1.03	0.16
113	-0.16	-0.03	0.22	0.16	1.27	-0.78	1.38	0.81

表格来源：作者自绘

11.3.4　各意象维度的典型样本归纳

分析洮绣纹样的感性意象评价值，发现部分洮绣纹样显现出淡雅的色彩意象，而且"淡雅"与"庄重""鲜艳""清爽"三个词汇的语义有着明显的区别，可以作为描述洮

绣纹样色彩的代表性意象词汇。因此，本小节对典雅的、灵动的、圆润的、舒展的、简洁的、庄重的、鲜艳的、清爽的、淡雅的 9 个意象维度的样本进行整理。若某纹样样本在某意象下的平均值较高，则说明此纹样样本充分表现出了该意象，便选择此纹样样本作为该意象下的典型纹样，从而为文化意象基因的提取奠定了基础。以"造型典雅"为例，部分样本的造型意象值较高，表明这些纹样的造型较为典雅，可作为该意象维度的典型样本，如图 11-8 所示。

图 11-8 "造型典雅"意象的典型样本（部分）
图片来源：作者自绘

按照上述原则，根据计算出的各样本在各意象维度下的数值，将各意象维度中较高的典型样本进行归纳，见表 11-11。由表中可以看出，含有重叠花瓣的牡丹纹造型优雅大气，具备典雅意象；造型灵动的纹样多为动物纹，说明洮绣中的动物造型生动形象、栩栩如生；荷花纹、牡丹纹等较为圆润，说明其造型饱满丰腴；造型舒展的纹样主要为

蝴蝶纹和荷花纹；造型简洁的纹样多为梅花、佛手与喜鹊纹，说明洮绣中常常简化其形象；庄重的色彩较为暗淡，大多为紫色、蓝色、棕色等；鲜艳的色彩基本是以红色系、绿色系为主体色，体现了艳丽的视觉感受；清爽的色彩以蓝色、橙色、粉色、紫色居多；淡雅的色彩十分素净，部分采用了浅粉色和淡黄色。

表 11-11 各意象维度的典型样本汇总（见文前彩图）

词汇	典型样本图例
典雅的	
灵动的	

第 11 章　洮绣纹样文化意象基因提取

续表

词汇	典型样本图例
灵动的	
圆润的	
舒展的	

续表

词汇	典型样本图例
简洁的	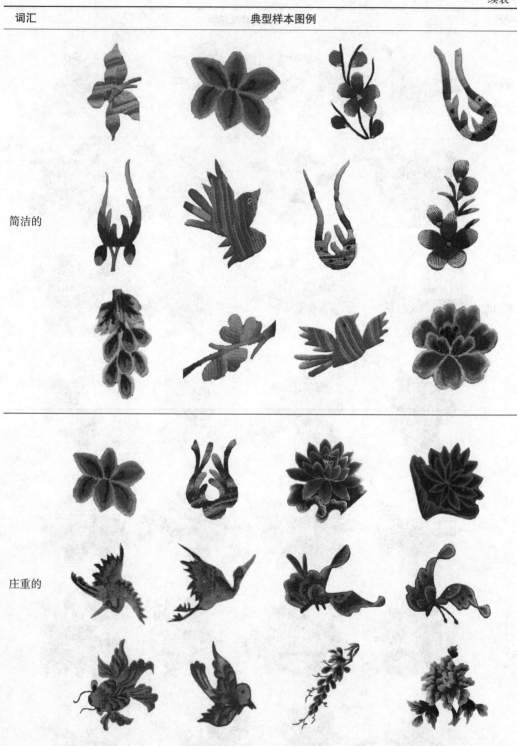
庄重的	

续表

词汇	典型样本图例
鲜艳的	
清爽的	

续表

词汇	典型样本图例
淡雅的	

表格来源：作者自绘

11.4　文化意象基因提取

11.4.1　典型纹样的初步处理

分析典型纹样，对各造型意象维度的典型样本进行描边处理，提取初始造型，见表 11-12，并对各色彩意象维度的样本进行晶格化处理，按照各纹样中的色彩分布面积提取纹样色彩，构成色彩关系图，见表 11-13。由于纹样的初始造型略微粗糙，而且相同意象的纹样造型含有类似的造型特征。此外，纹样之所以表现出某种色彩意象，是不同色彩之间的搭配及主色和辅色相互映衬的结果。因此，本小节的文化意象基因提取内容包含三个部分：① 按照一定的规律对纹样造型进行再设计，从而在保留初始造型特点的基础上实现纹样造型的解构与重组。② 解析纹样的初始造型，提取其中的造型特征元素。③ 对典型纹样的主色和辅色分别进行提取。

第 11 章 洮绣纹样文化意象基因提取

表 11-12 各意象维度的典型样本描边处理

纹样意象	纹样图例
典雅的	
灵动的	

续表

纹样意象	纹样图例
圆润的	
舒展的	

第 11 章　洮绣纹样文化意象基因提取

续表

纹样意象	纹样图例
简洁的	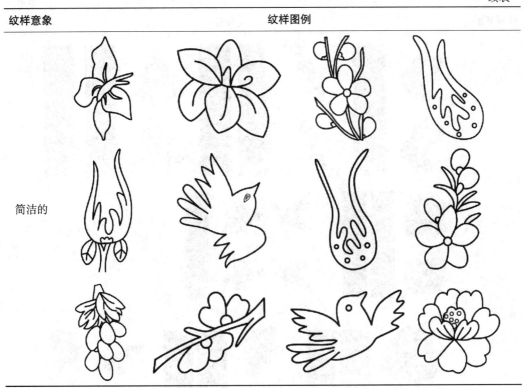

表 11-13　各意象维度的典型样本色彩提取（见文前彩图）

纹样意象	纹样图例
庄重的	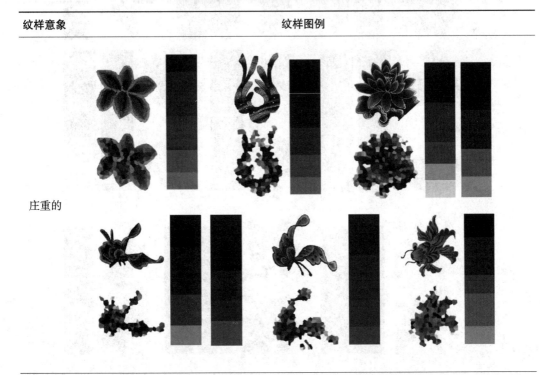

续表

纹样意象	纹样图例
鲜艳的	

第 11 章 洮绣纹样文化意象基因提取

续表

纹样意象	纹样图例
	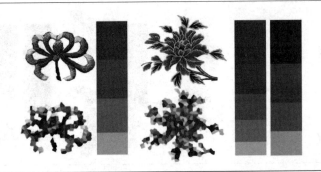
清爽的	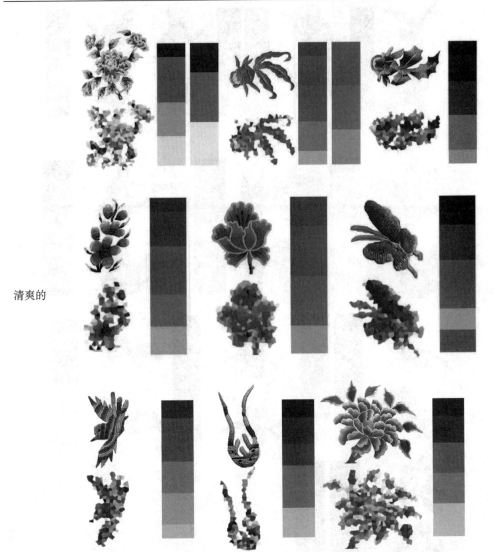

续表

纹样意象	纹样图例
淡雅的	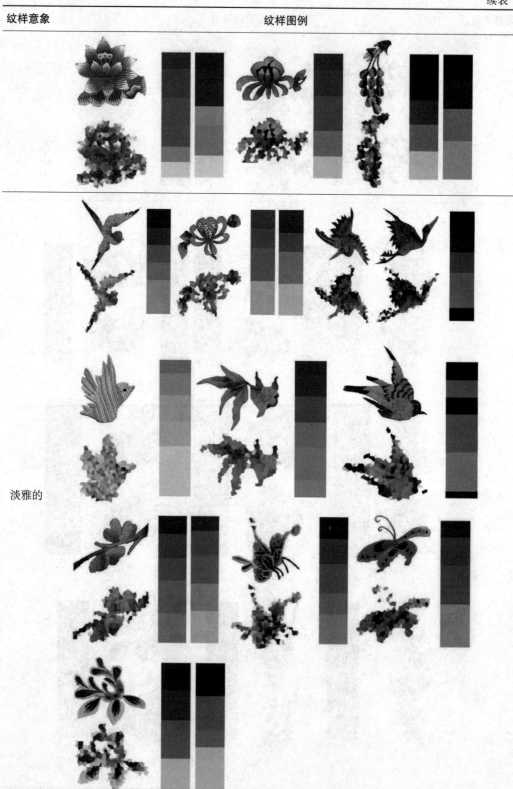

11.4.2 纹样造型的修饰处理

打散重构是常用的艺术造型设计方法，在产品造型设计中，该方法的操作流程为：首先，对产品造型进行分析，在解析产品构造的基础上将形态分解成多个形态元素，并将各个形态元素进行提炼、归纳，之后经过重组产生新造型。纹样造型与产品造型相似，都是由多个部分组成的，运用打散重构的方法对纹样造型进行解构、规范、重组和再设计，能够创造出具备原本特征的新造型。本小节以典雅意象维度的牡丹纹为例，详细描述纹样造型设计的过程。

1. 纹样造型解构

通过分析典雅意象的牡丹纹可知，洮绣中通常从半昂头或较正面的视角表现牡丹花开放后的状态，重点突出整个花盘，所以洮绣的牡丹纹样很少出现花萼和花托，而是频繁出现叶片和花梗。在洮绣纹样中，牡丹花瓣有两层，一般由外层大花瓣和内层小花瓣组成。基于牡丹纹的结构特点，按照洮绣牡丹纹的构造进行由内而外的造型解构，大致可将其分为花蕊、内层花瓣、外层花瓣、叶片、花梗五部分，牡丹纹造型解构见表11-14。

表 11-14　牡丹纹造型解构

纹样编号	牡丹纹造型图例	造型解构				
		花蕊	内层花瓣	外层花瓣	叶片	花梗
1						
2						
3						
4						

续表

纹样编号	牡丹纹造型图例	造型解构				
		花蕊	内层花瓣	外层花瓣	叶片	花梗
5						
6						
7						

表格来源：作者自绘

通过对牡丹纹解构结果的分析，进行各个部位的造型分类及修饰处理。根据花蕊的内部形状不同，将其分为两类；根据花瓣的排列方式，将内层花瓣分为两类，外层花瓣分为三类；根据叶脉的伸展方向和叶片的锯齿数量，将叶片分为三类；根据花梗的分叉数量和长短，将其分为三类，见表11-15。在修饰处理的过程中，尽可能保留纹样各部位造型的共同特点，确保造型的可识别性，同时对造型进行适度的改变和设计，以增强造型的视觉效果。

表 11-15 牡丹纹各部位造型的修饰处理

部位名称	部位类型编号	各部位造型的修饰处理
花蕊	A1	
	A2	

续表

部位名称	部位类型编号	各部位造型的修饰处理
内层花瓣	B1	
内层花瓣	B2	
外层花瓣	C1	
外层花瓣	C2	
外层花瓣	C3	
叶片	D1	
叶片	D2	
叶片	D3	

续表

部位名称	部位类型编号	各部位造型的修饰处理
花梗	E1	
	E2	
	E3	

表格来源：作者自绘

2. 纹样造型重组

在初始纹样造型的基础上，结合原本的牡丹纹造型，对纹样进行重构，生成新纹样，图 11-9 是以表 11-14 中 4 号牡丹纹为原型的造型重构过程。在该过程中首先确定纹样的初始造型；其次选择相应部位的造型，按照初始纹样的结构和布局方式确定各部位的位置，生成纹样的基本形态；最后对纹样造型进行微调，以提升识别度和美感。

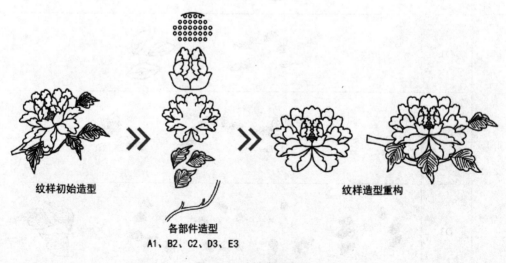

图 11-9　纹样造型重组

图片来源：作者自绘

其他纹样造型均按上述过程进行解构和重组，以实现纹样的修饰处理。图 11-10 是以表 11-1 中的纹样样本为原型的各意象维度的部分纹样造型，这些以黑白线条勾勒的纹样轮廓构成了洮绣纹样造型因子的一部分。

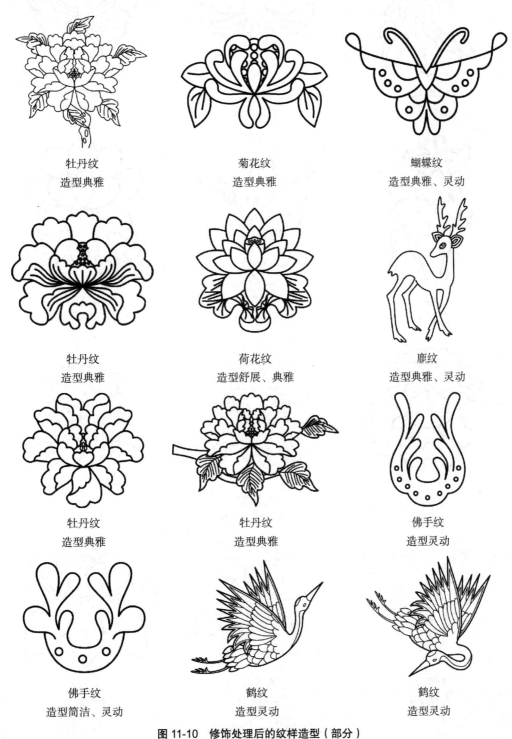

图 11-10　修饰处理后的纹样造型（部分）

图片来源：作者自绘

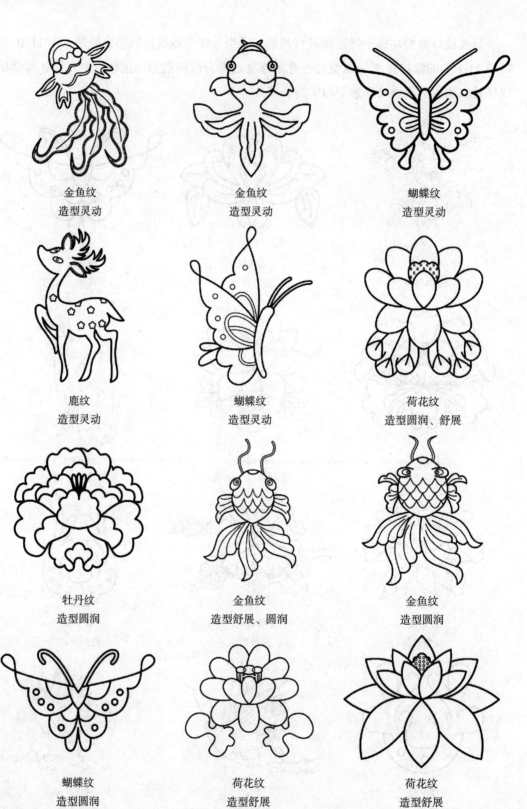

图 11-10（续）

第 11 章 洮绣纹样文化意象基因提取

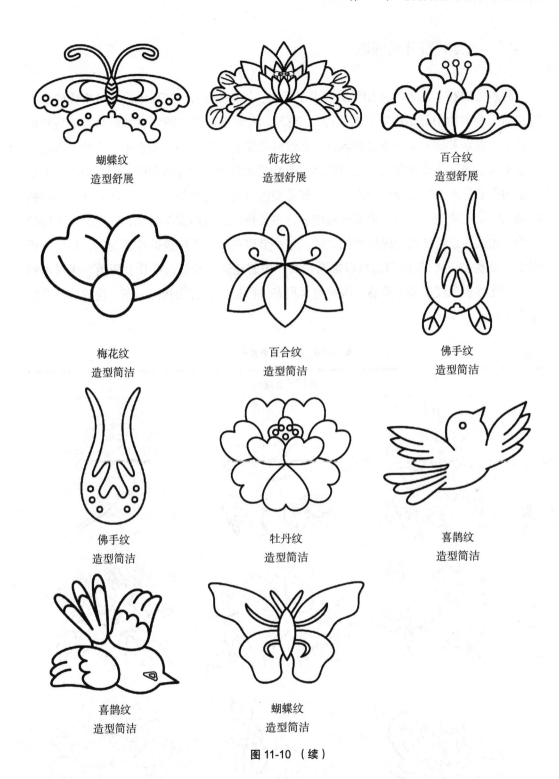

图 11-10 （续）

11.4.3 造型特征元素提取

阿恩海姆在《艺术与视知觉》一书中提出："在人的认识过程中，人对事物的观看就是对于刺激物中的结构特征的捕捉。"同理，人对纹样造型的观察既是对其造型特征的捕捉，也是对纹样姿态美感的洞察，而纹样的姿态通常采用线条表示。因此，需对纹样造型线条进行抽象和简化，运用概括后的特征元素表现纹样造型的美感和韵律。本小节运用型谱分析法构建分析图谱，对纹样造型进行可视化分析，提取特征元素，并将捕捉到的特征元素进行编码。提取过程中表达主要特征，省略次要特征，同时表现纹样的神韵，尤其注意纹样的轮廓线和相交线。本小节以典雅意象维度的纹样为例，构建分析图谱，见表11-16。根据图谱可以推断，纹样中的花瓣、花蕊、叶片、鹿角、蝴蝶翅膀等造型能够表现纹样姿态美感，因此将其形态进行提取，去除相似形态，构成造型特征元素集合 N。

表 11-16 特征元素提取过程

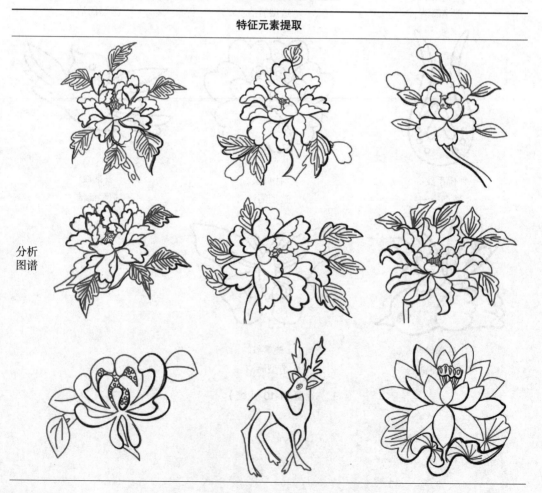

第 11 章 洮绣纹样文化意象基因提取

续表

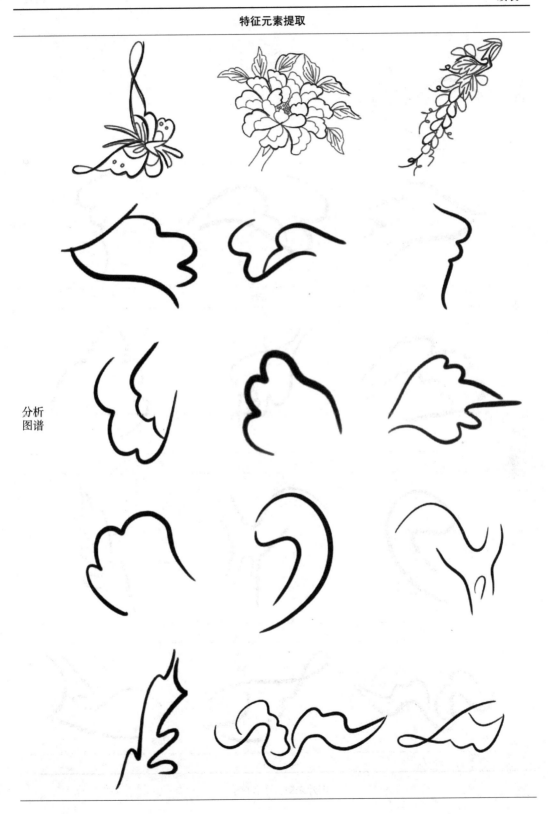

续表

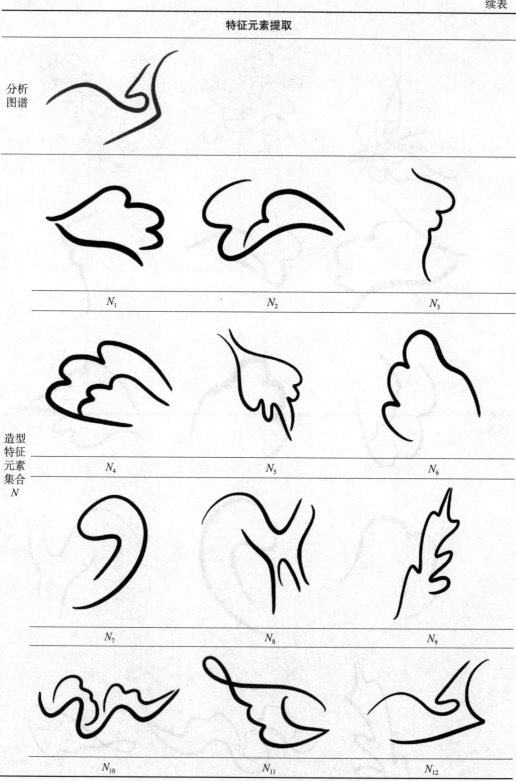

其他意象的纹样造型特征元素均按照上述过程进行提取，部分造型特征元素的集合如图 11-11 所示。

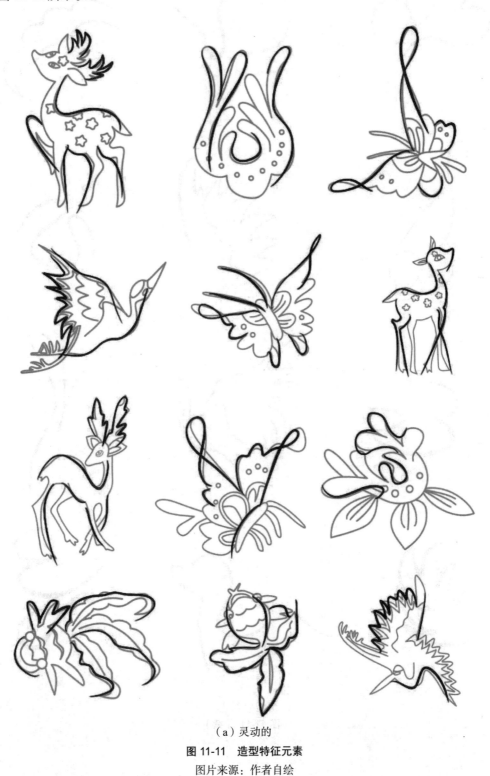

(a) 灵动的

图 11-11 造型特征元素

图片来源：作者自绘

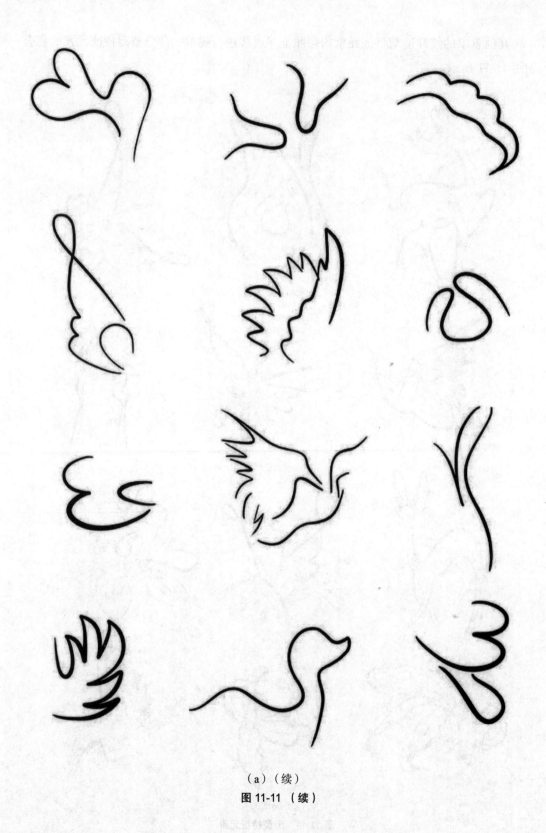

（a）（续）

图 11-11（续）

第 11 章 洮绣纹样文化意象基因提取

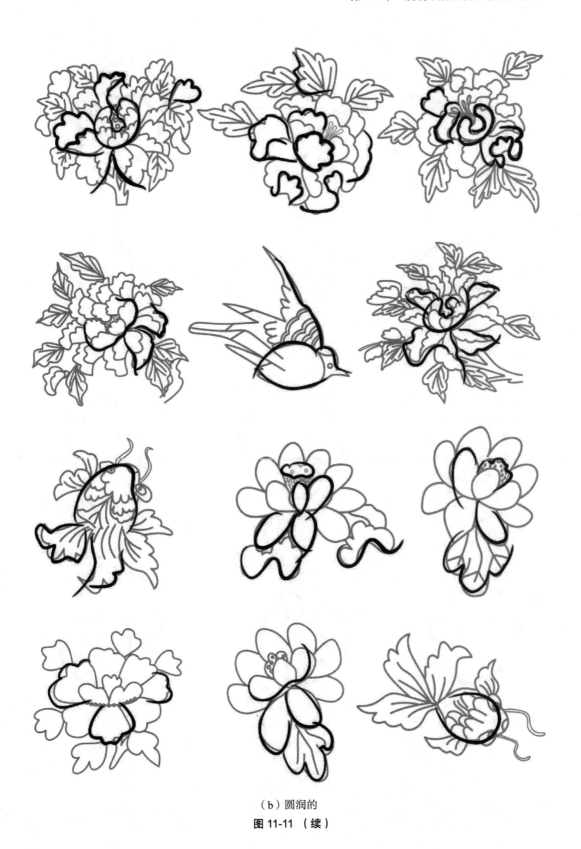

（b）圆润的

图 11-11 （续）

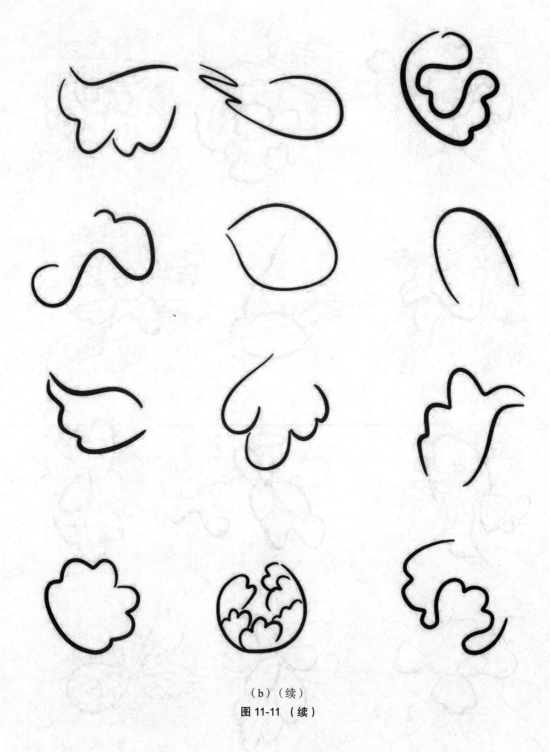

(b)（续）

图 11-11（续）

第 11 章 洮绣纹样文化意象基因提取

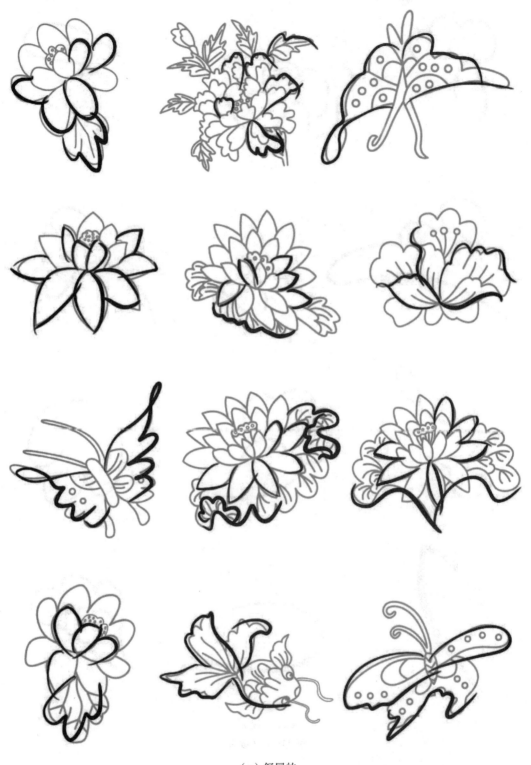

(c) 舒展的
图 11-11 （续）

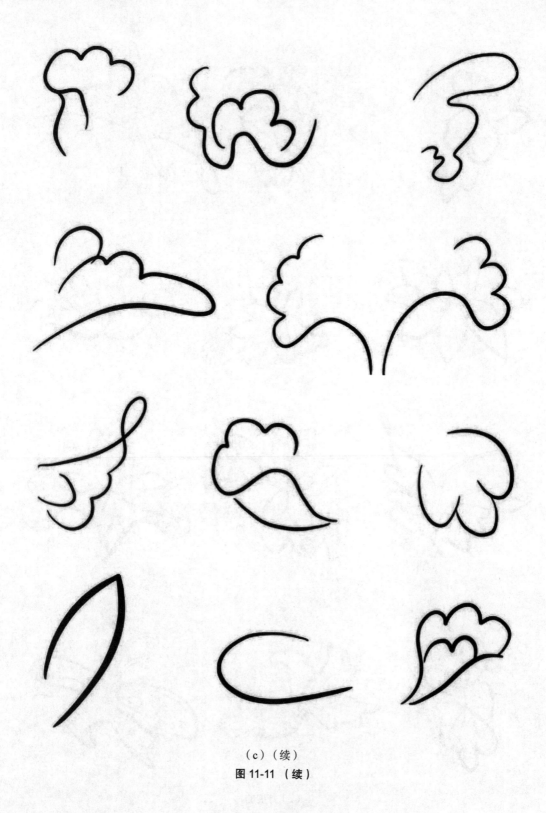

(c)(续)

图 11-11(续)

(d) 简洁的

图 11-11 (续)

(d)（续）

图 11-11（续）

11.4.4 纹样主辅色提取

分析色彩关系图，按照色相的区别对色彩的主辅色进行划分，将分布面积较大的作为主色，分布面积较小的作为辅色，如图 11-12 所示。最终对不同意象对应的主色与辅色进行归纳，形成色彩因子集，并记录主色调的 RGB 值与 HSB 值，如图 11-13~图 11-16 所示。从色彩提取的结果来看，庄重色彩的色相以冷色居多，如深蓝色、深绿色、深紫色等，其中大多为中饱和度、低亮度的色彩；鲜艳色彩则以暖色居多，如大红色、橙色等，其色彩明亮艳丽，具有较高的饱和度；清爽的色彩相对清新活泼，既有充满活力的橙色、粉色，又有理性自然的蓝色和草绿色，其饱和度和亮度相对于鲜艳色彩较低；淡雅色彩饱和度低、较为柔和，在辅色中大部分出现了灰调，使整体配色更加偏向淡雅。

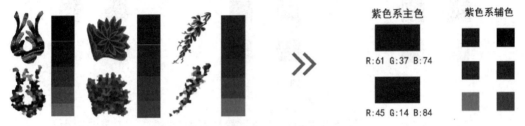

图 11-12　色彩因子提取示例（见文前彩图）

图片来源：作者自绘

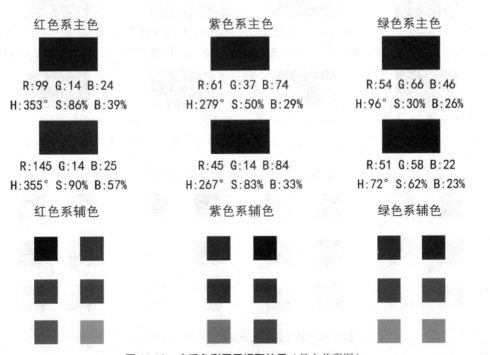

图 11-13　庄重色彩因子提取结果（见文前彩图）

图片来源：作者自绘

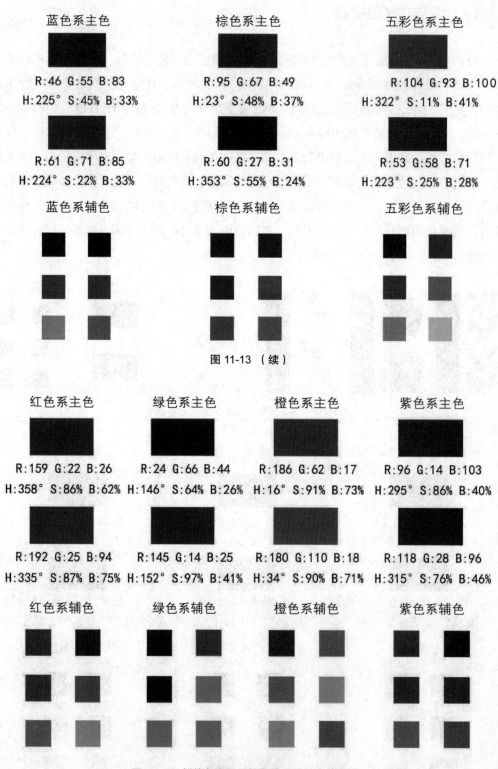

图 11-14 鲜艳色彩因子提取结果（见文前彩图）
图片来源：作者自绘

红色系主色
R:209 G:74 B:74
H:0° S:65% B:82%

R:225 G:97 B:134
H:343° S:57% B:88%

蓝色系主色
R:79 G:160 B:153
H:175° S:51% B:63%

R:94 G:164 B:143
H:162° S:43% B:64%

紫色系主色
R:180 G:84 B:163
H:311° S:53% B:71%

R:119 G:59 B:173
H:272° S:66% B:68%

红色系辅色

蓝色系辅色

紫色系辅色

橙色系主色
R:226 G:89 B:33
H:17° S:85% B:89%

R:240 G:116 B:73
H:15° S:70% B:94%

绿色系主色
R:67 G:101 B:48
H:98° S:52% B:40%

R:122 G:172 B:101
H:102° S:41% B:67%

橙色系辅色

绿色系辅色

图 11-15 清爽色彩因子提取结果（见文前彩图）
图片来源：作者自绘

红色系主色	紫色系主色	绿色系主色
R:218 G:134 B:141	R:171 G:129 B:175	R:166 G:175 B:115
H:355° S:39% B:85%	H:295° S:26% B:69%	H:69° S:34% B:69%
R:196 G:135 B:147	R:142 G:111 B:147	R:121 G:155 B:131
H:348° S:31% B:77%	H:292° S:24% B:58%	H:138° S:22% B:61%
红色系辅色	紫色系辅色	绿色系辅色

黄棕色系主色	五彩色系主色
R:255 G:230 B:167	R:190 G:196 B:206
H:43° S:35% B:100%	H:217° S:8% B:81%
R:198 G:177 B:133	R:162 G:159 B:163
H:41° S:33% B:78%	H:285° S:2% B:64%
黄棕色系辅色	五彩色系辅色

图 11-16 淡雅色彩因子提取结果（见文前彩图）

图片来源：作者自绘

11.5 本章小结

本章以文化基因和感性意象认知原理为基础，构建洮绣纹样文化意象基因的提取流程，以洮绣纹样为研究对象，归纳出造型意象和色彩意象词汇，通过问卷调查，得到各洮绣纹样的感性意象值，确定各种意象的典型样本，并运用打散重构、型谱分析方法提取了典型样本的纹样造型、纹样造型特征元素、纹样主辅色，建立了系统的洮绣文化意象基因库。该基因库能够快速查询、筛选适用的造型因子和色彩因子，为设计实践提供素材。

第 12 章　洮绣文创产品目标意象确定

特定的文化内涵与其所依附的载体共同构成了文创产品的最终形态。在洮绣文创产品中，洮绣纹样的文化基因是洮绣文化内涵的重要载体之一，而载体需贴近人们的日常生活，适用于洮绣纹样的设计。本章将对刺绣的文创产品进行调研分析，结合用户访谈与用户满意度确定目标产品，并将洮绣纹样意象与产品进行匹配，进而明确产品的设计方向。

12.1　刺绣纹样文创产品调研

12.1.1　产品域设定

产品域涉及产品概念、产品的所属范围等内容，直接影响文创产品收集整理的结果。这里将刺绣纹样文创产品的产品域设定为：以刺绣纹样为基础，运用刺绣工艺或视觉形式进行表现的旅游纪念品、衍生品、文化生活用品等。

12.1.2　刺绣纹样文创产品的收集与整理

本次的产品收集涵盖蜀绣、苗绣、湘绣、羌绣等众多刺绣门类的文创产品，目的在于调研目前产品的种类与形式，产品资料来源包括文创网店、文创产品公众号、广告、书籍、论文、杂志等。通过调研发现，众多文化品牌及设计师开展了针对刺绣文化和纹样的产品设计实践，为传播刺绣文化做出了突出贡献。例如，苗疆故事民族服饰博物馆与北京白马时光文化传媒有限公司、贵阳花朵文创公司在贵阳联合启动了"万物皆可

苗——青春苗绣计划",在"贵州苗绣文化 IP 文创产品"分享会上,发布了手账、手机壳、鼠标垫、茶器等首批 50 余款苗绣 IP 文创产品。王培沂因锡绣色彩雅致、图案抽象等艺术特质而激发了设计灵感,设计出了 Amazing Bag。唯爱工坊运用非物质文化遗产元素设计维吾尔族手工刺绣皮带、石英女士手表、苗绣工艺盘龙银绣手镯、菱形吊坠等产品。"开物成务"文化公司运用湘绣元素开发出小鸟系列产品,包括蓝牙音响、手机壳、移动电源、指纹解锁本等。此外,"开物成务"文化公司联合萃雅品牌包装团队、湖南省湘绣研究所深入刺绣产业一线,发布了"萃雅水润拾光礼盒",把刺绣元素运用到美妆产品中。美国艺术家 Molly Burgess 将刺绣、绘画、花纹相结合,制作出多种布艺作品。俄罗斯艺术家 Vera Shimunia 充分发挥刺绣色彩律动感的特点,利用刺绣技法制作出绚烂的风景装饰品。Etsy shop 里面的 Fabulous Cat Papers 手工笔记本用刺绣加强了封面解剖图的效果。

通过调查收集了 227 幅文创产品图片,如图 12-1 所示。将图片进行整理分类,构建文创产品类型关系图,如图 12-2 所示。

邀请了 5 位设计学、产品设计专业的研究生对上述文创产品进行分析,排除不常见的产品后,对产品进行进一步筛选。运用 Photoshop 排版,制作代表性产品看板,为后续目标产品的确定提供参考。产品看板包含抱枕、手机壳、耳机套、眼罩、马克杯、壁灯、台灯、笔记本、书签、手提包、胸针、手链、耳环等产品,如图 12-3 所示。

图 12-1 文创产品调研(部分)
图片来源:网络、书籍

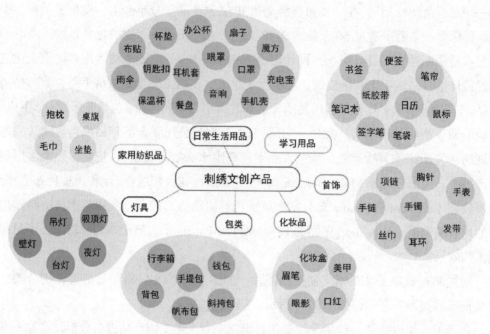

图 12-2　文创产品类型关系
图片来源：作者自绘

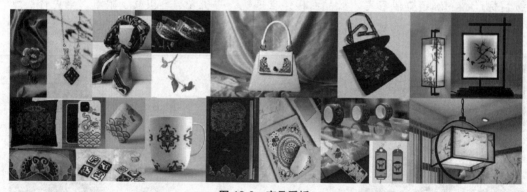

图 12-3　产品看板
图片来源：网络、书籍

12.2　目标产品及其目标意象的确定

12.2.1　目标产品的确定

1. 用户访谈

访谈小组由 2 人组成，其中一人负责与被试者交谈并询问，引导被试者发表言论、

做出决断,让被试者在愉悦舒适的环境中接受访问;另一人则观察被试者的动作与情绪,同时记录其间的谈话内容。本次访谈的受访人群为 30 位 20~55 岁的用户,因为这个年龄段的人们对文创产品具有良好的接受能力,并且具备一定的经济基础。访谈内容列于表 12-1。访谈期间让被试者观看产品看板及洮绣纹样,引导每位被试者根据文化性、故事性、实用性、艺术性选择 4 个适用于洮绣纹样表征的产品种类。

表 12-1 访谈内容

问题编号	问题内容
1	您了解刺绣吗?您喜欢刺绣作品吗?为什么?
2	您对洮绣文化或洮绣纹样了解吗?
3	您使用过哪种文创产品?
4	观看产品看板,您认为洮绣纹样适合设计应用到上述哪种产品中?
5	除了上述产品,您认为洮绣纹样还可以设计应用到什么产品中?
6	文创产品的文化性、故事性、实用性、艺术性等方面,您更加注重哪些方面?
7	您每年大约会花费多少钱用于购买文创产品?
8	对于一件文创产品,您能接受的价格范围是多少钱?
9	您一般通过什么渠道购买文创产品?
10	您喜欢哪些类型的文创产品?
11	您喜欢哪些风格的文创产品?
12	您喜欢什么色彩搭配的文创产品?
13	您喜欢什么材质的文创产品?
14	如果用洮绣图案设计文创产品您会喜欢吗?
15	您喜欢什么样的图案?

表格来源:作者自绘

2. 目标产品归纳

访谈结果表明,男性更加注重产品的实用性,选择的产品大多为家居产品及生活用品;女性更加注重产品的美观性,选择的产品中饰品和家居产品占据了很大比例;年轻人希望面向洮绣纹样的文创产品设计能够紧跟潮流,与时俱进,与"国风"元素相结合,运用于水杯、手机壳等产品中;中年人认为洮绣是中国传统工艺,要将工艺进行传承,运用于家居装饰、背包的设计中。本次有效访谈 27 份,根据访谈结果,对有效信息进行整理,结合词频统计法归纳洮绣纹样适用的产品,其中频次较高的产品种类见表 12-2。

表 12-2　词频统计结果

产品名称	台灯	丝巾	胸针	抱枕	办公杯	项链	壁灯	保温杯
词频	23	23	21	20	18	17	17	16

表格来源：作者自绘

12.2.2　基于满意度的目标意象确定

满意度包含了用户的期望，用于表示用户的满足情况，反映出用户对产品的个性化需求。满意度的高低取决于用户的切身感受与心理期待之间的差距，在产品设计中，满意度越低就说明产品达不到用户的期待值，满意度越高说明该产品越接近用户的心理预期。本小节基于洮绣纹样的造型意象、色彩意象和目标产品，从用户的视角探讨用户对产品的期望，从而使纹样意象与产品相匹配，以使产品设计迎合用户需求。

在满意度调查之前，根据第 11 章中洮绣纹样的造型意象、色彩意象及目标产品，进行有限集合的设定。设洮绣纹样造型意象集合为 A_i={ 典雅的，灵动的，圆润的，舒展的，简洁的 }；洮绣纹样色彩意象集合为 B_j={ 庄重的，鲜艳的，清爽的，淡雅的 }；目标产品集合为 C_k={ 台灯，丝巾，胸针，抱枕，办公杯，项链，壁灯，保温杯 }。将 A 组、B 组、C 组的元素按照次序相互结合，构成造型意象、色彩意象与目标产品三者之间的组合集。设每组集合为 M_n={A_i, B_j, C_k}；i=1, 2, 3, 4, 5；j=1, 2, 3, 4；k=1, 2, 3, 4, 5, 6, 7, 8；n=1, 2, 3, 4, 5, …, 160；U={$M_1, M_2, …, M_{160}$}。对 M_n 进行五级量表的满意度评价，量表中的满意度分为五个梯度：非常满意、满意、基本满意、不太满意、不满意，如图 12-4 所示。将各组合发送给 30 位被试者，要求被试者将每一组合进行五级的评价，最终选择分数最高的组合作为最佳的目标产品及其意象集合，以此确定各产品的目标意象，同时也为文化意象基因的筛选提供了依据。

根据实验结果，得出各产品的最佳组合分别为：M_1={ 典雅的，庄重的，台灯 }，M_{26}={ 灵动的，清爽的，丝巾 }，M_{46}={ 灵动的，清爽的，胸针 }，M_{61}={ 典雅的，庄重的，抱枕 }，M_{92}={ 圆润的，淡雅的，办公杯 }，M_{106}={ 灵动的，清爽的，项链 }，M_{121}={ 典雅的，庄重的，壁灯 }，M_{149}={ 圆润的，鲜艳的，保温杯 }。由满意度分析结果得知，如下造型意象与色彩意象具有较高的适配度："典雅的"与"庄重的"，"灵动的"与"清爽的"，"圆润的"与"淡雅的"，"圆润的"与"鲜艳的"。对于产品而言，在设计灯具时注重体现灯具造型的典雅感、色彩的庄重感；在设计饰品时体现灵动的造型意象和清爽的色彩意象；在设计杯具时要体现造型的圆润感与鲜艳的色彩意象。为更加明确设计内容，这里对产品进行进一步划分，将台灯、壁灯、抱枕列为室内家居类；项链、胸针、丝巾列为饰品类；为办公杯、保温杯增添杯垫这一附加产品，共同列为杯具类。

第 12 章 洮绣文创产品目标意象确定

图 12-4 满意度评价表
图片来源：作者自绘

在产品设计过程中，除了以视觉为主导让用户直接感受产品的意象外，还需要使产品通过与用户的互动达到实用的目的，并将设计师对洮绣文化的思考和感悟传达给用户，即在洮绣纹样的文创产品设计中注重产品的外观、功能与文化价值，增强产品的文化性、故事性、实用性、艺术性。

12.3 本章小结

本章对刺绣文创产品进行了调研、归纳与整理，基于用户访谈确定了洮绣纹样所适用的产品，并基于用户满意度得到产品与意象的最佳组合，将纹样意象与产品进行匹配，为建立目标产品与洮绣纹样文化意象基因之间的联系提供了依据，也为后续设计明确了方向。

第 13 章 基于文化意象的洮绣文创产品设计

文创产品设计的关键是通过文化元素的转化与再设计满足用户的意象需要。前面的章节已明确了目标产品及其目标意象,本章将构建文创产品创新设计流程,并以布艺台灯为设计案例进行验证,主要运用数量化 I 类理论与形状文法将洮绣纹样造型因子表征至文创产品造型中,根据目标色彩意象筛选色彩因子形成产品色彩方案,设计生成新的纹样,实现纹样与产品的有机融合。

13.1 构建产品创新设计流程

13.1.1 主要方法概述

1. 数量化 I 类理论

数量化 I 类理论是一种研究定性数据的方法,其运用多元回归分析构建数学模型,探索一组定性变量(自变量)与一组定量变量(因变量)之间的关系,用来预测因变量。在产品设计领域,通常利用数量化 I 类理论建立意象与设计元素的关联模型。其中,设计元素为自变量,意象评价值为因变量。设有 n 个设计元素,第 j 个设计元素的类别数目用 c_j 表示,c_{jk} 是第 j 个设计元素的第 k 类常数,$\delta_i(j,k)$ 为 j 个设计元素第 k 类在第 i 个样本中的反映。设计元素和意象之间的对应关系为

$$\delta_i(j,k) = \begin{cases} 1 & \text{第 } i \text{ 个样本中,第 } j \text{ 项为第 } k \text{ 类} \\ 0 & \text{其他} \end{cases} \tag{13.1}$$

假设意象评价值与设计元素的各个类别存在线性关系,则线性模型为:

$$y_i = \sum_{j=1}^{n}\sum_{k=1}^{c_j} c_{jk}\delta_i(j,k) + \xi_i \qquad (13.2)$$

式中，ξ_i 表示第 i 次抽样的随机误差。

2. 形状文法

文法即语法，指语句、词汇的组合方式，而形状文法是指形状元素的组合方法，能够将形状元素按照既定的规则和秩序进行演变，且保留原本形状的特征。形状文法可表示为四元组，记作 SG=(S, L, R, I)，其中 S 为形状的有限集合，L 为一组有限的标记，R 为一组有限的推演规则，I 为初始形状的集合，SG 是初始形状推演后的形状集合。该方法最初应用于绘画、雕塑领域，之后扩展到产品设计、平面设计等领域，是生成产品形态方案和平面设计方案的创新设计方法。产品设计与平面设计中常用的推演规则分为生成性规则和修改性规则，其中，生成性规则侧重形态的变异，使形态进行突破性的改变，如置换、增删；修改性规则侧重于遗传，使形态进行改良和适度修改，如缩放、镜像、旋转等，具体推演规则见表 13-1，这些规则的使用取决于设计对象和设计目标。

表 13-1 形状文法操作规则

规则编号	规则名称	规则操作方式	规则示意图
R_1	置换	应用其他形态线条代替初始形态的部分或全部线条	
R_2	增删	对初始形态的部分或全部线条进行增加或删除处理	
R_3	缩放	对初始形态的部分或全部线条进行缩小或放大处理	
R_4	镜像	将初始形态的部分或全部线条沿某一轴线翻转	

续表

规则编号	规则名称	规则操作方式	规则示意图
R_5	复制	指初始形态的部分或全部线条从某一位置重复放置到另一位置	推演规则：复制
R_6	旋转	将初始形态的部分或全部线条沿某一轴线或基点发生角度变化	推演规则：旋转
R_7	阵列	指初始形态的部分或全部线条在某一方向上有增量，并存在一定的间隔	推演规则：阵列
R_8	坐标微调	对初始形态的部分或全部线条进行细微调整	推演规则：坐标微调

表格来源：作者自绘

13.1.2 产品创新设计流程

基于上述方法，构建产品创新设计流程，如图 13-1 所示。该流程可分为以下五个阶段：

第一阶段，建立目标造型意象与产品造型设计元素的关系模型。收集、筛选产品样本，结合产品的目标造型意象，运用语义差分法对代表性样本进行意象评估，运用形态分析法对产品造型进行解构，归纳产品的造型设计元素，制作类目反应表。运用数量化 I 类理论建立目标造型意象与产品造型设计元素的关系模型，计算标准系数、偏相关系数等数值，继而得出产品造型设计元素对目标造型意象的贡献度。

第二阶段，产品造型设计。依据第一阶段的研究结果，确定目标意象对应的造型设计元素，并筛选目标造型意象维度的纹样造型因子。运用形状文法推演出新造型或在原有造型的基础上进行演化，并通过评价筛选出最终造型方案，以此将纹样造型因子表征至产品造型中。

第三阶段，产品色彩设计。分析产品色彩设计元素，筛选目标色彩意象维度的主色

与辅色，对产品模型进行附色渲染，通过评价筛选出最终色彩方案，力求产品配色符合色彩运用规律且蕴含纹样的色彩因子。

第四阶段，图案设计。基于产品的目标造型意象与色彩意象，运用形状文法对相应的纹样造型因子进行迭代衍生，形成多个子图案。而后对其进行排列组合，同时赋予色彩以构成完整的图案。

第五阶段，整合产品的造型、色彩、图案，完成产品创新设计。

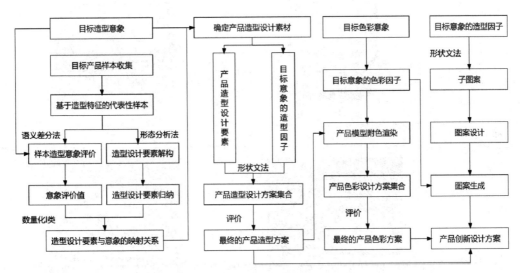

图 13-1　洮绣纹样文创产品设计流程
图片来源：作者自绘

13.2　目标造型意象与产品造型设计元素的关系模型

13.2.1　产品样本收集

本小节以布艺台灯设计为案例对产品创新设计流程进行验证。首先，从形态、功能的角度对收集的样本做出如下定义：一种通过接通电源起到照明作用的灯具，结构上包含了底座、灯架、布料灯罩，装饰物；功能上能够对家居环境进行装饰，一般放置于卧室或者书房。从国内外相关网站、书籍、杂志上广泛收集 145 幅布艺台灯图片，剔除清晰度较差的和难以辨别的图片，最后剩余 121 幅图片。运用亲和图法（Jiro Kawakita，KJ）和小组讨论法，将 121 个布艺台灯进行分类汇总，最终确定 25 个样本作为研究对象，同时对各样本进行灰度处理和图案去除，以消除色调和纹理的影响。布艺台灯的代表性

样本见表 13-2。

表 13-2 布艺台灯样本

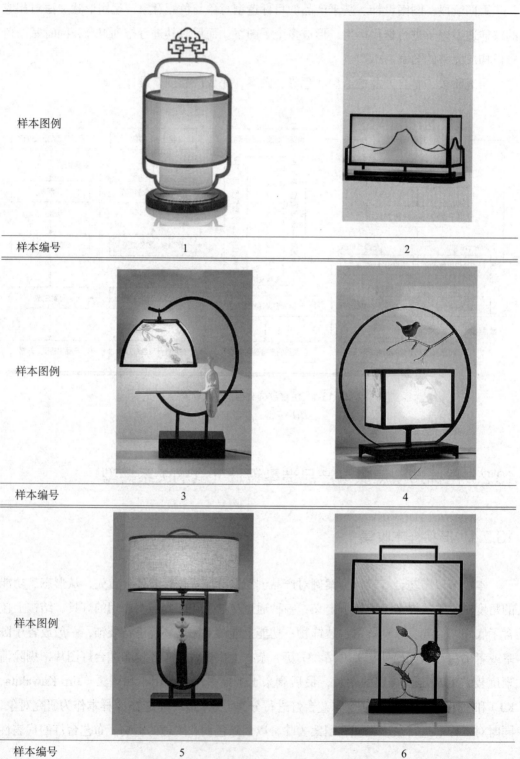

续表

样本图例	
样本编号	7　　　　　　　　　8
样本图例	
样本编号	9　　　　　　　　　10
样本图例	
样本编号	11　　　　　　　　　12

续表

样本图例		
样本编号	13	14
样本图例		
样本编号	15	16
样本图例		
样本编号	17	18

续表

第 13 章 基于文化意象的洮绣文创产品设计

样本图例		
样本编号	19	20
样本图例		
样本编号	21	22
样本图例		
样本编号	23	24

续表

样本图例	
样本编号	25

表格来源：作者自绘

13.2.2 产品造型意象评价

由于台灯造型的目标意象为"典雅的"，因此以"粗俗的-典雅的"为意象词汇对制作五级调查问卷，如图 13-2 所示。在问卷调查过程中，由 30 位被试者对各样本进行评价打分，得到的各样本意象评价值列于表 13-3。

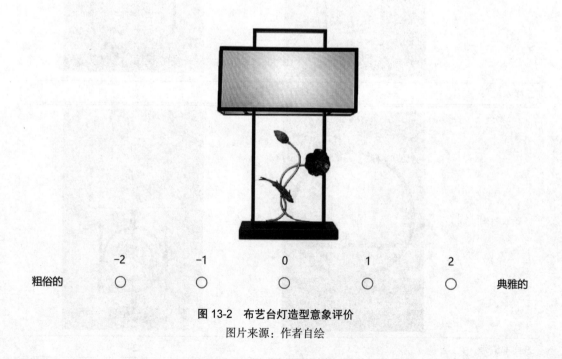

图 13-2　布艺台灯造型意象评价
图片来源：作者自绘

表 13-3　台灯样本意象评价值

样本编号	意象评价值	样本编号	意象评价值	样本编号	意象评价值
1	0.65	10	0.74	19	0.43
2	1.26	11	0.61	20	0.91
3	1.52	12	0.96	21	0.61
4	1.39	13	0.43	22	0.48
5	0.70	14	0.39	23	1.00
6	0.57	15	0.30	24	0.39
7	0.48	16	0.65	25	0.09
8	0.65	17	0.57		
9	0.30	18	0.65		

表格来源：作者自绘

13.2.3　产品造型设计元素归纳

运用形态分析法分析产品结构，并将其归纳为底座、灯罩、灯体、装饰形式、光源位置 5 个造型设计元素，如图 13-3 所示。通过进一步分析可知各造型设计元素存在不同形式，例如，布艺台灯底座造型包含了圆柱体、长方体两种形态；灯体造型的类型为矩形框、圆环、U 形框、多边形框、弧形 5 种；灯罩造型涵盖了圆柱体、长方体、圆台、棱台、灯笼体、凹面圆台及凸面棱台 7 种形态；装饰形式分为对称式与非对称式；光源位置包含中部、中上部、上部 3 种类型。运用抽象几何图形对所包含的产品造型设计元素中的各个类目进行标注与编码，可以直观反映设计元素的特点，具体类目见表 13-4。

图 13-3　布艺台灯造型设计元素
图片来源：作者自绘

表 13-4　布艺台灯设计元素类目

设计元素	类目	样式图例	编码
A 底座造型	圆柱体		a1
	长方体		a2
B 灯罩造型	圆柱体		b1
	长方体		b2
	圆台		b3
	棱台		b4
	灯笼体		b5
	凹面圆台		b6

续表

设计元素	类目	样式图例	编码
	凸面棱台		b7
C 灯体造型	矩形框		c1
	圆环		c2
	U 形框		c3
	多边形框		c4
	弧形		c5
D 装饰形式	对称		d1

续表

设计元素	类目	样式图例	编码
	非对称		d2
E 光源位置	中部		e1
	中上部		e2
	上部		e3

表格来源：作者自绘

13.2.4 构建关系模型

根据数量化Ⅰ类理论，结合样本的意象评价值，并观察样本图制作类目反映表。样本中若含有该造型样式则记作 1，若不含有该造型样式则记作 0，见表 13-5。其中，Y1~Y25 表示 25 个代表性样本，a1、a2 表示底座造型的编码，b1~b7 表示灯罩造型的编码，c1~c5 表示灯体造型的编码，d1、d2 表示装饰形式的编码，e1~e3 表示光源位置的编码。

第 13 章 基于文化意象的洮绣文创产品设计

表 13-5 类目反映表

样本	意象值	a1	a2	b1	b2	b3	b4	b5	b6	b7	c1	c2	c3	c4	c5	d1	d2	e1	e2	e3
Y1	0.65	1	0	1	0	0	0	0	0	0	0	0	0	1	0	1	0	1	0	0
Y2	1.26	0	1	0	1	0	0	0	0	0	1	0	0	0	0	0	1	0	1	0
Y3	1.52	0	1	0	0	0	0	0	0	1	0	0	0	0	1	0	1	0	1	0
Y4	1.39	0	1	0	1	0	0	0	0	0	1	0	0	0	0	0	1	1	0	0
Y5	0.70	0	1	1	0	0	0	0	0	0	0	1	0	0	1	0	0	1	0	
Y6	0.57	0	1	0	1	0	0	0	0	1	0	0	0	0	0	0	1	0	1	0
Y7	0.48	1	0	0	0	0	1	0	0	0	0	0	0	0	1	1	0	0	0	1
Y8	0.65	0	1	1	0	0	0	0	0	0	1	0	0	0	0	0	1	0	0	1
Y9	0.30	0	1	0	0	0	0	1	0	0	1	0	0	0	0	1	0	1	0	0
Y10	0.74	0	1	1	0	0	0	0	0	0	0	0	0	0	1	0	1	0	1	0
Y11	0.61	0	1	0	1	0	0	0	0	0	0	0	0	1	0	1	0	0	0	1
Y12	0.96	0	1	0	0	1	0	0	0	0	0	0	0	0	0	0	0	0	0	0
Y13	0.43	1	0	0	0	0	0	0	1	0	0	0	0	1	0	1	0	0	0	1
Y14	0.39	0	1	0	1	0	0	0	0	0	0	1	0	0	1	0	1	0	0	1
Y15	0.30	1	0	0	0	1	0	0	0	0	1	0	0	0	0	1	0	0	1	0
Y16	0.65	0	1	0	0	0	0	1	0	0	1	0	0	0	0	1	0	1	0	0
Y17	0.57	0	1	0	1	0	0	0	0	0	0	0	1	0	0	1	0	1	0	0
Y18	0.65	0	1	0	1	0	0	0	0	0	1	0	0	0	0	0	0	0	0	1
Y19	0.43	0	1	1	0	0	0	0	0	0	1	0	0	0	0	0	1	0	1	0
Y20	0.91	0	1	0	0	0	0	1	0	0	0	0	0	1	0	1	1	0	0	0
Y21	0.61	1	0	0	0	0	0	0	1	0	0	1	0	0	0	1	0	0	0	1
Y22	0.48	1	1	0	0	0	0	0	0	0	0	0	0	1	0	0	1	0	1	0
Y23	1.00	1	0	1	0	0	0	0	0	0	0	1	0	0	0	1	0	0	1	0
Y24	0.39	1	0	1	0	0	0	0	0	0	1	0	0	0	0	0	1	0	0	1
Y25	0.09	1	1	0	0	0	0	0	0	1	0	0	0	0	0	1	0	1	0	

表格来源：作者自绘

运用 MATLAB 编写数量化 I 类运算程序，对关系模型进行求解，可得到标准系数、偏相关系数等数值，数据分析结果见表 13-6。表中的偏相关系数是指该造型设计元素对典雅意象的贡献度，标准系数是指设计元素中的具体项目对典雅意象的贡献度，项目分值越高表示该项目对典雅意象的贡献度越大，也表明该项目的存在使产品越接近该意象，反之则越背离该意象。经统计，底座中的两类造型无法充分表现典雅意象；灯罩造

型中的凸面棱台最具典雅感（0.4021），其次是长方体灯罩（0.0361）和凹面圆台灯罩（0.0336）；灯体造型中圆环形最具典雅感（0.2930），其次是U形框灯体（0.2163）；非对称的装饰形式更能表现典雅意象（0.6758）；中部光源（0.4593）和中上部光源位置（0.4424）具有典雅气质。

表 13-6 数量化 I 类分析结果

造型设计元素	类目	编码	标准系数	偏相关系数
底座造型	圆柱体	a1	−1.0334	0.5796
	长方体	a2	−1.0206	
灯罩造型	圆柱体	b1	−0.0911	0.4474
	长方体	b2	0.0361	
	圆台	b3	−0.0701	
	棱台	b4	−0.0017	
	灯笼体	b5	−0.0937	
	凹面圆台	b6	0.0336	
	凸面棱台	b7	0.4021	
灯体造型	矩形框	c1	0.1132	0.1433
	圆环	c2	0.2930	
	U形框	c3	0.2163	
	多边形框	c4	0.0931	
	弧形	c5	0.1776	
装饰形式	对称	e1	0.5144	0.1710
	非对称	e2	0.6758	
光源位置	中部	d1	0.4593	0.3554
	中上部	d2	0.4424	
	上部	d3	0.1832	

表格来源：作者自绘

13.3 产品造型设计

13.3.1 产品造型推演

在产品造型推演的前期，需确定两个方面的内容：一是目标造型意象维度的纹样造型因子；二是产品应具备的造型设计元素。由于台灯的目标造型意象为"典雅的"，又

第 13 章　基于文化意象的洮绣文创产品设计

因其放置于家居环境中，故选择典雅意象维度的造型特征元素以及牡丹纹、鹿纹、蝴蝶纹等造型因子作为设计素材，以表达"富贵吉祥"的寓意。选定的造型因子筛选过程如图 13-4 所示。根据数量化Ⅰ类计算的结果，选择对"典雅的"贡献度较高的长方体底座、凸面棱台灯罩、圆环灯体、非对称装饰、中上部光源位置作为台灯的造型设计元素。

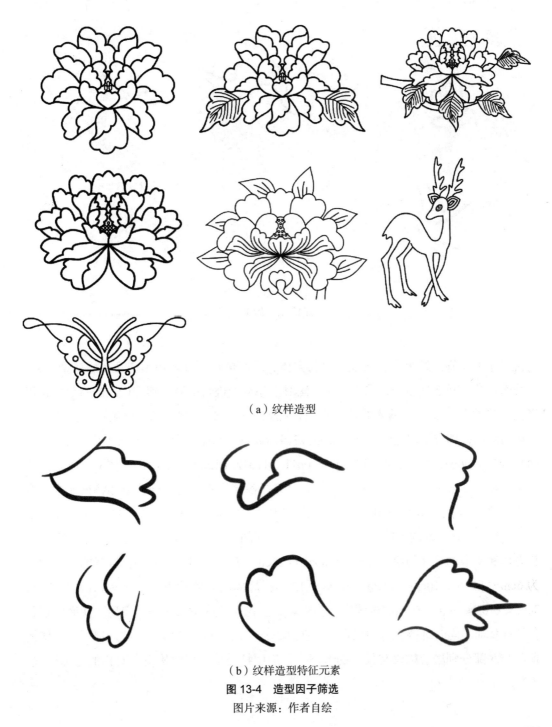

（a）纹样造型

（b）纹样造型特征元素

图 13-4　造型因子筛选

图片来源：作者自绘

（b）（续）

图 13-4 （续）

基于上述筛选结果，本次设计以长方体、凸面棱台、圆环作为产品初始造型元素，结合选定的纹样造型因子，采用形状文法对产品造型进行推演，塑造产品的意象风格以满足用户的意象需求。具体的造型推演过程如下：首先，对产品的初始造型元素进行分段与编码，即方形底座 A{a1a2, a2a3, a3a4, a4a1}，凸面棱台灯罩 B{b1b2, b2b3, b3b4, b4b5, b5b6, b6b7, b7b8, b8b1, b9b10, b10b11, b11b12, b12b9}，圆环灯体 C{c1c2, c2c3, c3c4, c4c5, c5c6, c6c7, c7c8, c8c1}。其次，选择各部位所需的纹样造型和特征元素，应用推演规则置换（R_1）、增删（R_2）、缩放（R_3）、镜像（R_4）、复制（R_5）、旋转（R_6）、阵列（R_7）、坐标微调（R_8）执行形状文法。其间，依据产品构造设定尺寸约束，即长方体底座中的尺寸约束为 20cm ≤ a3a4 ≤ 25cm、3cm ≤ a1a4 ≤ 6cm，灯罩的尺寸约束为 6cm ≤ b1b6 ≤ 10cm、12cm ≤ b7b8 ≤ 15cm，灯体的尺寸约束为 7cm ≤ c1c4 ≤ 10cm、3cm ≤ c1c2 ≤ 4cm。在推演过程中，将蝴蝶纹、花瓣的形态融入底座造型，使底座在具备纹样特征的同时维持自身的稳定性，在灯罩顶端的灯口位置添加鹿纹造型，在灯体的顶部与底部分别融合蝴蝶与牡丹的形态，并运用牡丹纹、鹿纹构造非对称的装饰形式，

增强产品的感官效果。按照该过程进行造型推演的目的在于将纹样的造型因子与台灯的造型充分结合，使产品呈现出典雅的形象，且拥有洮绣纹样的造型特征。各部位造型推演示例如图 13-5~图 13-8 所示。

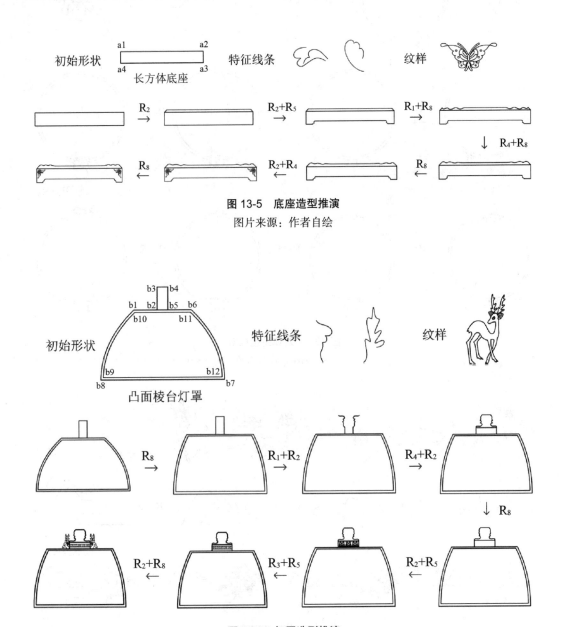

图 13-5 底座造型推演
图片来源：作者自绘

图 13-6 灯罩造型推演
图片来源：作者自绘

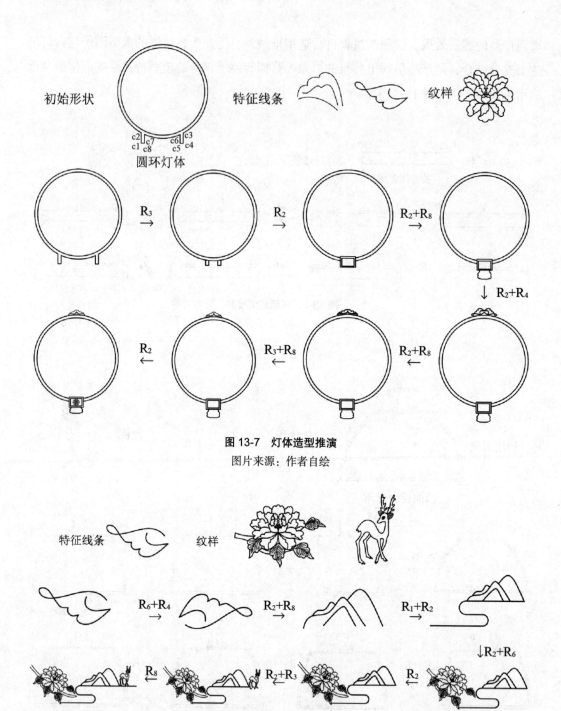

图 13-7 灯体造型推演
图片来源：作者自绘

图 13-8 装饰造型推演
图片来源：作者自绘

13.3.2 产品造型方案

通过重组各部分造型，可形成多个台灯造型设计方案。邀请10位设计工作者根据喜爱度和典雅度进行评价，产品造型方案及其评价值见表13-7。由表可知，评价值最高的为4号方案（评价值为4.17），因此选择4号方案作为最终的产品造型方案，如图13-9所示。

表 13-7 造型设计方案及其评价值

方案		
编号及评价值	1（3.42）	2（3.74）
方案		
编号及评价值	3（3.90）	4（4.17）
方案		
编号及评价值	5（3.17）	6（3.63）

续表

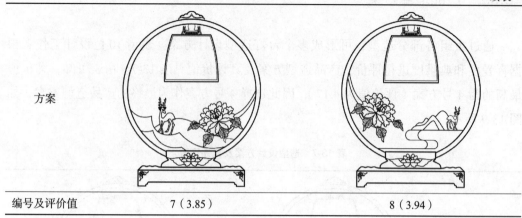

方案		
编号及评价值	7（3.85）	8（3.94）

表格来源：作者自绘

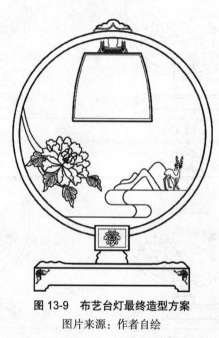

图 13-9　布艺台灯最终造型方案
图片来源：作者自绘

13.4　产品色彩设计

13.4.1　产品色彩设计元素分析

色彩是影响产品视觉形象的重要因素，良好的色彩搭配可以增强产品的艺术性，提升产品的附加值，提高市场竞争力。对于灯具而言，其一般处于室内环境中，与人的活动有交互，所以灯具的色彩不仅要具有美化功效，还应激发人的联想和想象，并以不同

的色调给予使用者独特的情感体验。灯具色彩还与材料密切相关，材料的固有色构成了灯具的主体色。材料的固有色可分成自然色和人工色，其中，自然色即未被人为处理的材料色彩，如胡桃木、檀木等原木色；人工色即进行过人为干预的材料色彩，如彩纸、陶瓷、合金等材料的色彩。

下面运用小组讨论法，对 121 个布艺台灯样本的色彩进行分析，部分台灯的色彩分析如图 13-10 所示。通过分析与归纳，将产品的色彩设计元素分为色彩搭配、材质类型及其色彩两种，见表 13-8。产品色彩搭配包括棕黄色＋彩色、黑色＋彩色、黑色＋棕黄色＋彩色；材质类型及其色彩包含了黑色铁料、黑色铜料、棕黄色铜料、彩色陶瓷、彩色树脂、彩色合金 6 种。其中，铜是台灯的主要用材，其色彩基本为棕黄色和黑色；而陶瓷、合金、树脂出现在装饰部分，以斑斓的色彩赋予台灯独特的美感。

黑色＋棕黄色＋彩色
铜＋树脂

黑色＋棕黄色＋彩色
铁＋合金＋陶瓷

棕黄色＋彩色
铜＋陶瓷

图 13-10　布艺台灯色彩分析（部分）（见文前彩图）
图片来源：作者自绘

表 13-8　色彩设计元素分析

色彩设计元素	项目
色彩搭配	黑色＋彩色
	棕黄色＋彩色
	黑色＋棕黄色＋彩色
材质类型及其色彩	黑色铁料
	黑色铜料
	棕黄色铜料

续表

色彩设计元素	项目
	彩色陶瓷
	彩色树脂
	彩色合金

表格来源：作者自绘

13.4.2 产品色彩方案

根据上一章的调研结果可知，"典雅的"造型意象与"庄重的"色彩意象相互契合，且与用户期望的台灯意象相贴切。因此，从洮绣纹样色彩库中选择庄重的色彩因子对产品进行配色。应用建模软件 Rhino 对上述产品的造型方案进行建模，导入 Keyshot 中实施附色渲染，在渲染时选择灯具常用的铜与合金，且渲染的背景、光照、视角等相关参数保持一致，以此形成多个产品色彩方案，见表 13-9。产品色彩方案分别为棕黄色＋红色系＋绿色系、黑色＋红色系＋绿色系、棕黄色＋黑色＋红色系＋绿色系、棕黄色＋紫色系＋绿色系、黑色＋紫色系＋绿色系、棕黄色＋黑色＋紫色系＋绿色系、棕黄色＋蓝色系＋绿色系、黑色＋蓝色系＋绿色系、棕黄色＋黑色＋蓝色系＋绿色系 9 种。邀请 10 位设计工作者根据喜爱程度和色彩的庄重感对 9 种色彩方案进行评价，评价值见表 13-9。根据表中的评价值选择 1 号方案（评价值为 4.02）作为最终的产品色彩方案。

表 13-9 布艺台灯色彩方案及评价值（见文前彩图）

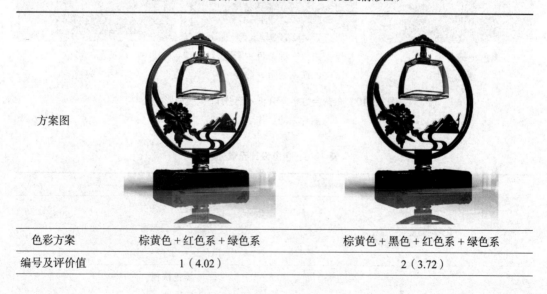

方案图		
色彩方案	棕黄色＋红色系＋绿色系	棕黄色＋黑色＋红色系＋绿色系
编号及评价值	1（4.02）	2（3.72）

续表

方案图		
色彩方案	黑色+红色系+绿色系	棕黄色+紫色系+绿色系
编号及评价值	3（3.84）	4（3.29）
方案图		
色彩方案	棕黄色+黑色+紫色系+绿色系	黑色+紫色系+绿色系
编号及评价值	5（3.35）	6（3.47）
方案图		
色彩方案	棕黄色+蓝色系+绿色系	棕黄色+黑色+蓝色系+绿色系
编号及评价值	7（3.95）	8（3.82）

续表

方案图	
色彩方案	黑色＋蓝色系＋绿色系
编号及评价值	9（3.91）

表格来源：作者自绘

13.5　图案设计

鉴于布艺台灯灯罩由布料所制，可运用洮绣的纹样设计成不同的图案，并将其绣于灯罩部分，可以使台灯具有更加深厚的文化底蕴。下面应用推演规则置换（R_1）、增删（R_2）、缩放（R_3）、镜像（R_4）、复制（R_5）、旋转（R_6）、阵列（R_7）、坐标微调（R_8）对牡丹纹、蝴蝶纹、鹿纹等单元纹样执行形状文法，进行纹样的迭代衍生，形成多种组合形式，最终产生多个子图案，分别见图13-11和表13-10。对不同的子图案进行组合，并施加色彩，即构成完整的平面图，如图13-12所示，该平面图以T4和T2为基础，以红色系与棕色系为主色调。

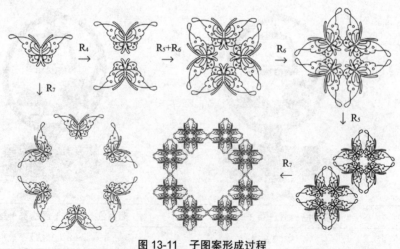

图13-11　子图案形成过程
图片来源：作者自绘

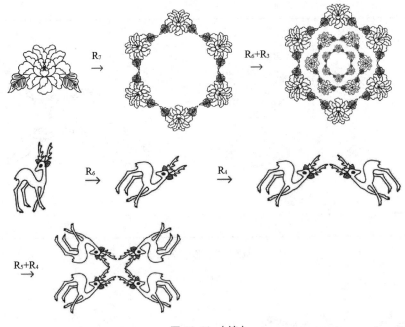

图 13-11 (续)

表 13-10 衍生子图案

续表

	子图案	
编号	T5	T6

表格来源：作者自绘

图 13-12　图案平面图（见文前彩图）

图片来源：作者自绘

13.6　方案展示

 整合产品的造型、色彩和图案，进行最终效果图的制作，同时对产品细节进行完善，以呈现完整的产品方案。产品整体运用了长方体底座、圆环灯体、凸面棱台灯罩和中上部光源，选用牡丹纹、鹿纹、蝴蝶纹的造型作为文化元素，使产品具有洮绣纹样的造型

特点，并塑造了典雅的造型风格。在产品色彩方面，选用深沉的红色系和铜特有的棕黄色进行搭配，营造了复古、庄重、温暖的色彩风格。此外，灯罩上的刺绣花纹与产品整体相得益彰，使产品更具文化韵味。同时，产品借用了牡丹纹、鹿纹、蝴蝶纹的寓意，表达了对富贵繁荣的期望和对美好生活的无限向往。布艺台灯效果图如图 13-13 所示。

图 13-13　布艺台灯效果图（见文前彩图）
图片来源：作者自绘

13.7　本章小结

本章主要运用数量化Ⅰ类理论与形状文法构建了洮绣文创产品创新设计流程，并以布艺台灯为设计案例，通过设计元素分析、产品造型推演、色彩设计、图案设计等一系列过程完成了产品创新方案，对所构建的设计流程进行应用与验证，为后续的产品设计提供了有效参考。

第 14 章 洮绣文创产品设计实践

本章参考第 13 章的产品设计案例，开展面向洮绣纹样的文创产品设计实践。设计的产品分为三个系列——家居系列、饰品系列、杯具系列，具体产品包括壁灯、抱枕、项链、胸针、丝巾、办公杯、保温杯、杯垫。

14.1 家居系列

14.1.1 壁灯设计

1. 设计内容

此案例是以"典雅的"为造型意象，"庄重的"为色彩意象的布艺壁灯设计。由目标造型意象与产品造型设计元素的关系模型可知，圆柱体安装座、方框灯体、圆柱体灯罩、非对称装饰、中上部光源对典雅意象的贡献度较高。因此，选定典雅意象下的牡丹纹、鹿纹、蝴蝶纹等纹样造型及其造型特征元素与上述初始产品造型设计元素进行形态推演，从而产生新的壁灯造型。而后，赋予台灯庄重的色彩并设计相应的图案，生成产品创新设计方案。壁灯的设计过程如图 14-1、图 14-2 所示。

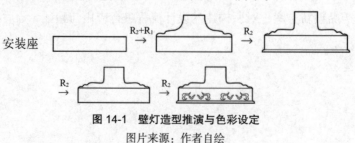

图 14-1　壁灯造型推演与色彩设定

图片来源：作者自绘

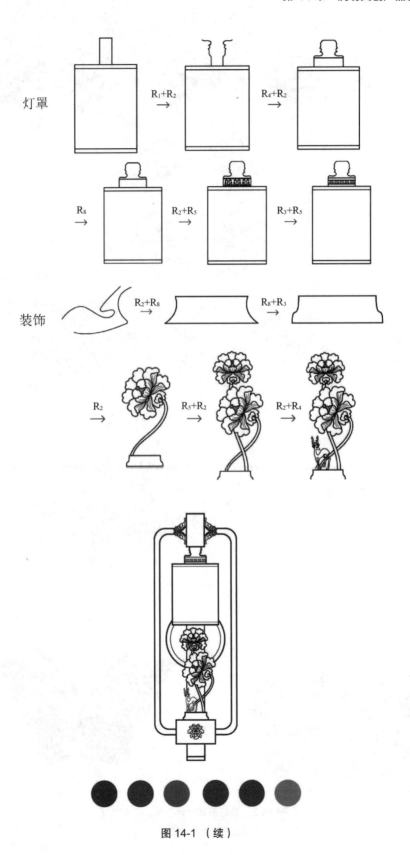

图 14-1（续）

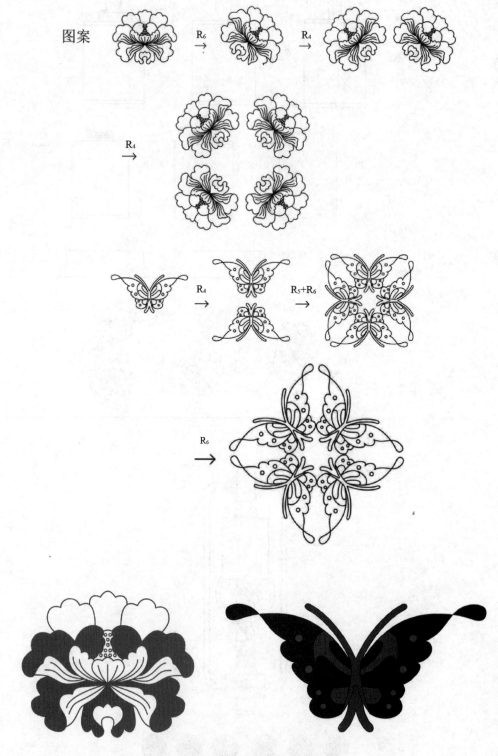

图 14-2　壁灯图案设计（见文前彩图）
图片来源：作者自绘

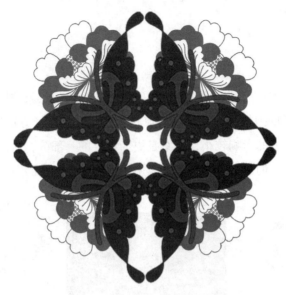

图 14-2 （续）

2. 产品展示

产品效果图如图 14-3 所示。在造型方面，壁灯的安装座采用了牡丹花瓣的造型特征元素；灯体的顶部应用了蝴蝶纹造型；在壁灯的中间位置，两朵牡丹花相互交错，与梅花鹿构造出故事情境，使壁灯的造型具备典雅的意象。在色彩方面，产品的主色调为棕黄色与蓝色，表现了协调优雅、古典庄重的特点。在图案方面，运用了蝴蝶纹与牡丹纹进行设计，同时借用纹样的寓意表达了"富贵""福气"的内涵。

图 14-3　布艺壁灯效果图（见文前彩图）
图片来源：作者自绘

14.1.2 抱枕设计

1. 设计内容

此案例是以"典雅的"为造型意象,"庄重的"为色彩意象的抱枕设计。由调研与关系模型可知,方形的抱枕外轮廓更具有典雅意象,因此选择方形抱枕作为设计载体。在抱枕的设计中,造型的影响较小,图案是更为重要的一部分,所以运用形状文法对相应的纹样进行再设计,创造出新的图案并应用于抱枕中。抱枕的图案如图 14-4 所示。

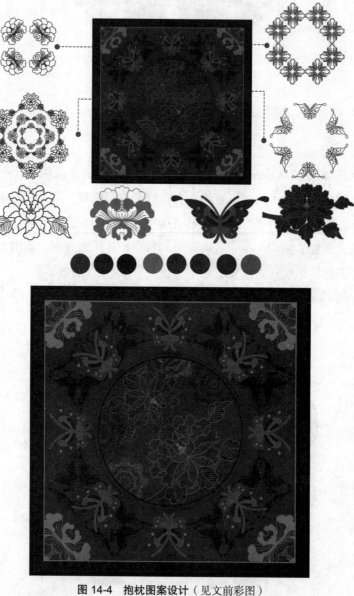

图 14-4　抱枕图案设计(见文前彩图)
图片来源:作者自绘

2. 产品展示

产品效果图如图 14-5 所示,其以蓝色为底色,以红色系、蓝色系、棕黄色系为图案颜色,并借用牡丹纹、蝴蝶纹表达"富贵吉祥"的寓意。

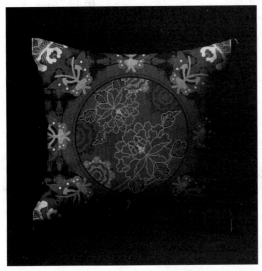 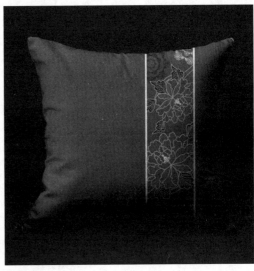

图 14-5　抱枕效果图（见文前彩图）
图片来源：作者自绘

14.2　饰品系列

14.2.1　项链设计

1. 设计内容

此案例是以"灵动的"为造型意象,"清爽的"为色彩意象的项链设计。通过对现有项链的整理与分析可知,V形单个吊链、多个多层次自然形态吊坠、几何与流苏的辅助元素对灵动意象的贡献度较大；产品一般由金色、银色、玫瑰金色分别与彩色进行搭配,其材质大多为镀金、镀银等。由于项链没有固定的初始形态,因此选择灵动意象下的佛手纹、蝴蝶纹、鹤纹造型及造型特征元素进行产品造型推演,形成新的造型方案,之后赋予产品清爽的色彩,从而完成产品创新设计。项链的设计过程如图 14-6 所示。

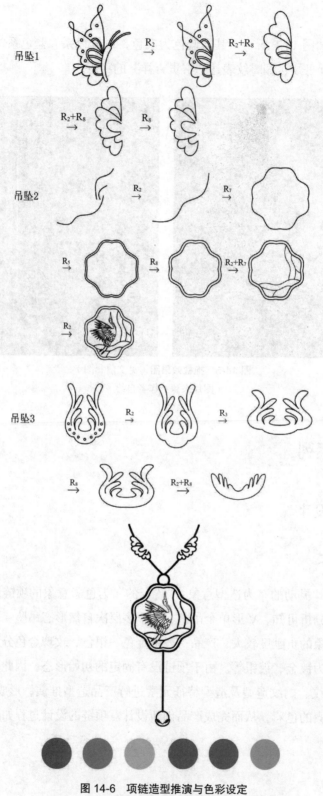

图 14-6 项链造型推演与色彩设定
图片来源：作者自绘

2. 产品展示

产品效果图如图 14-7 所示。在造型方面，该项链的主吊坠应用了鹤纹和佛手纹，两个副吊坠由蝴蝶纹造型演化而来，流苏部分采用了佛手纹的形态。在色彩方面，将橙色系、蓝绿色系、银色进行搭配，添加钻石和人工宝石以呈现清爽的色彩意象。同时，鹤纹、佛手纹、蝴蝶纹的应用赋予了产品"福气""祥瑞"的寓意。

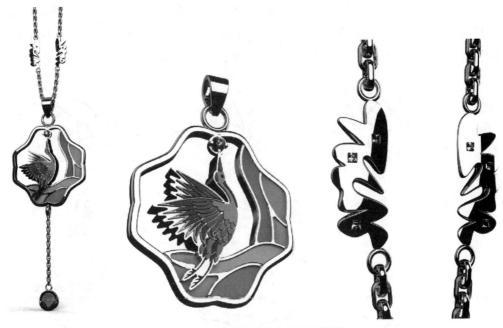

图 14-7　项链效果图（见文前彩图）
图片来源：作者自绘

对项链进行衍生，可得到与之成系列的手链设计，如图 14-8 所示。

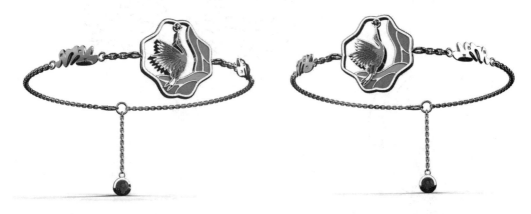

图 14-8　手链效果图（见文前彩图）
图片来源：作者自绘

14.2.2 胸针设计

1. 设计内容

此案例是以"灵动的"为造型意象,"清爽的"为色彩意象的胸针设计。研究发现,胸针的主体部分分为纵向长形、圆形、横向长形三种;造型线条分为直线与曲线两种;空间特征分为扁平与立体两种。其中,纵向长形、曲线线条、立体空间对灵动意象的贡献度较高。因此,结合产品造型设计元素,运用灵动意象下的鹤纹、蝴蝶纹、佛手纹进行胸针的造型设计,并赋予清新的色彩。胸针的设计过程如图 14-9 所示。

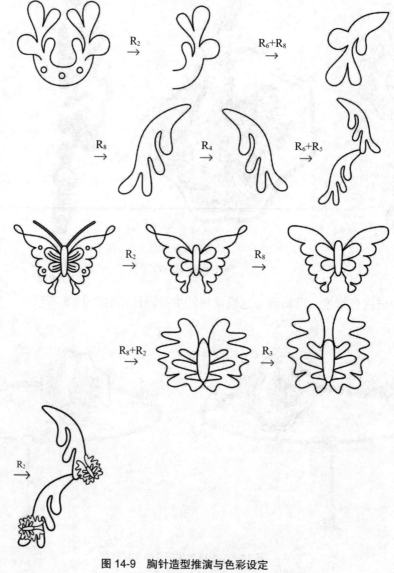

图 14-9 胸针造型推演与色彩设定
图片来源:作者自绘

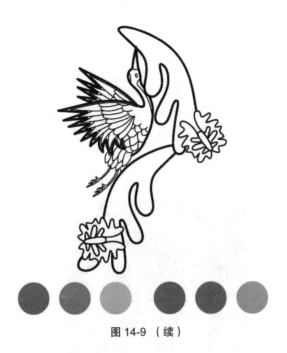

图 14-9 （续）

2. 产品展示

产品效果图如图 14-10 所示。在造型方面，佛手纹、鹤纹共同组成了纵向长形且包含曲线元素的主体部分，同时与蝴蝶纹的形态构成了产品的立体空间。在色彩方面，产品以蓝绿色与橙色为主要色彩，采用人工钻石进行装点，以营造清爽的色彩意象。与项链相同，胸针同样借用了纹样的寓意表达对"福运"的追求。

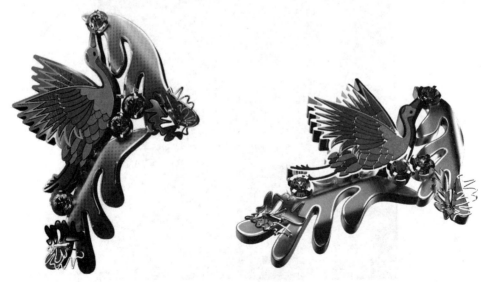

图 14-10 胸针效果图（见文前彩图）

图片来源：作者自绘

14.2.3 丝巾设计

1. 设计内容

此案例是以"灵动的"为造型意象,"清爽的"为色彩意象的丝巾设计。本次设计仍选定灵动意象下的鹤纹、佛手纹、蝴蝶纹进行子图案的推演,从而组成完整的图案。丝巾的图案设计如图 14-11 所示。

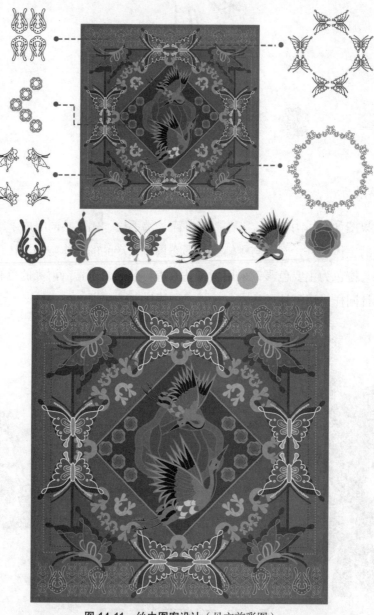

图 14-11 丝巾图案设计(见文前彩图)
图片来源:作者自绘

2. 产品展示

丝巾效果图如图 14-12 所示。该产品采用了正方形的造型、蓝绿色的底色、橙色系与蓝绿色系的搭配，并以鹤纹、佛手纹、蝴蝶纹表达"祥瑞"的内涵。

图 14-12　丝巾效果图
图片来源：作者自绘

14.3　杯具系列

14.3.1　办公杯设计

1. 设计内容

此案例是以"圆润的"为造型意象，"淡雅的"为色彩意象的办公杯设计。通过调研可知，办公杯造型设计元素分为杯体、杯盖、茶滤、把手等。其中，C 形把手、类球形杯体、半椭圆杯盖、类球形茶滤对圆润意象的贡献度较高。因此，本次设计结合产品造型设计元素，选定圆润意象下的荷花纹、金鱼纹进行产品造型设计，然后赋予其淡雅的色彩与图案。办公杯的设计过程如图 14-13 和图 14-14 所示。

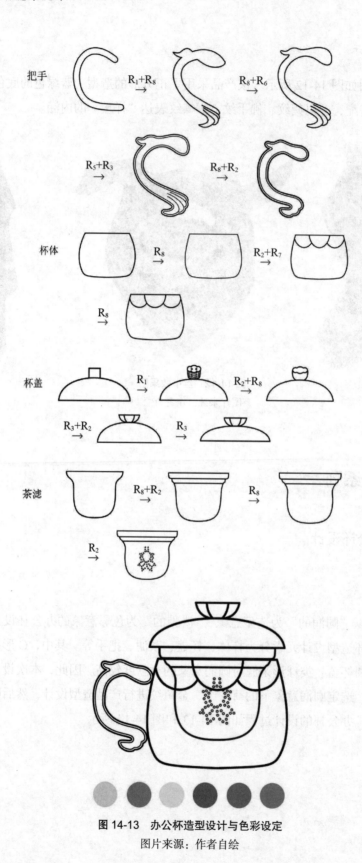

图 14-13 办公杯造型设计与色彩设定
图片来源：作者自绘

图 14-14 办公杯图案设计（见文前彩图）
图片来源：作者自绘

2. 产品展示

办公杯的效果图如图 14-15 和图 14-16 所示。由图可知，办公杯的把手由金鱼的形态演化而来，杯盖顶部为莲蓬的造型，杯体包含了荷花花瓣的形态，茶滤的滤孔为简化后的金鱼纹和荷花纹。产品各个部件之间交相辉映，勾勒出荷花盛开、鱼翔浅底的情境。产品主体为淡黄色，与绿色系进行搭配使其具有素雅的美感。同时，该产品包含了荷花"出淤泥而不染"的纯洁含义和金鱼"年年有余"的寓意。此外，荷花与金鱼相结合又有"连年有余"的内涵。

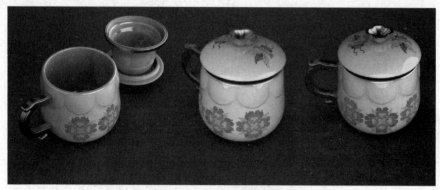

图 14-15　办公杯效果图（一）
图片来源：作者自绘

图 14-16　办公杯效果图（二）（见文前彩图）
图片来源：作者自绘

14.3.2 保温杯设计

1. 设计内容

此案例是以"圆润的"为造型意象,"鲜艳的"为色彩意象的保温杯设计。通过调研,将保温杯造型设计元素分为杯盖、杯体与茶滤三部分,其中半球形杯盖、短弧形杯体、半球形茶滤符合圆润意象。因此,设计采用圆润意象下的荷花纹、金鱼纹融入产品造型,然后施加鲜艳的色彩和图案。保温杯的设计过程如图 14-17 和图 14-18 所示。

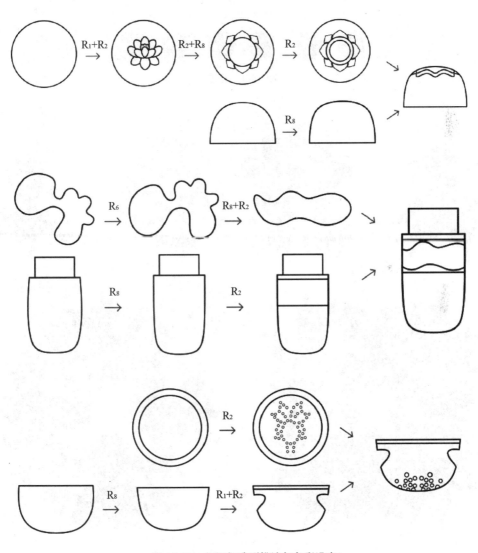

图 14-17　保温杯造型推演与色彩设定
图片来源:作者自绘

洮绣文创产品意象设计

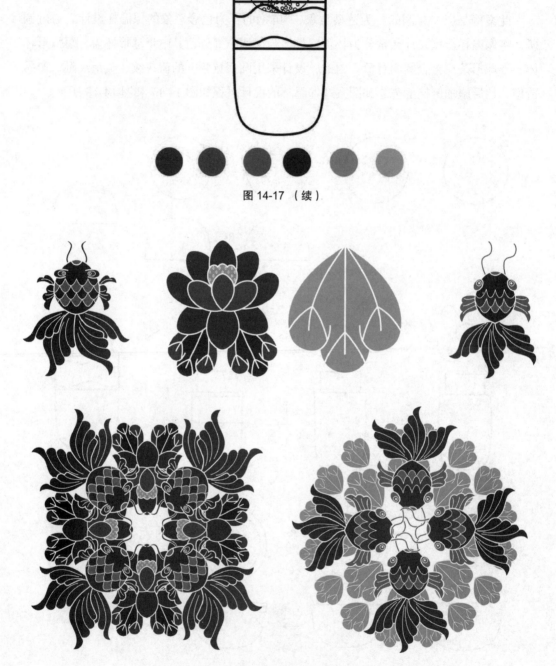

图 14-17 （续）

图 14-18 保温杯图案设计（见文前彩图）
图片来源：作者自绘

2. 产品展示

产品效果图如图 14-19 所示。在造型方面，保温杯的杯盖融入了荷花的造型，杯体防滑部分由荷叶的造型演化而来，茶滤融入了金鱼的造型。在色彩方面，产品外部为红色哑光漆，并印有绿色与黄色的金鱼纹、荷花纹图案，突出了鲜艳的色彩意象。同时，该产品借用纹样表达了"连年有余"的寓意。

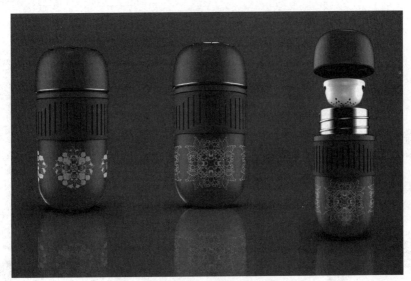

图 14-19　保温杯效果图（见文前彩图）
图片来源：作者自绘

14.3.3　杯垫设计

1. 设计内容

运用形状文法推演荷花纹与金鱼纹以形成子图案，从而完成杯垫图案的设计，如图 14-20 所示。

图 14-20　杯垫图案设计（见文前彩图）
图片来源：作者自绘

图 14-20（续）

2. 产品展示

杯垫效果图如图 14-21 所示。

图 14-21　杯垫效果图（见文前彩图）
图片来源：作者自绘

14.4　本章小结

本章基于前面章节构建的文创产品创新设计流程、目标意象与设计元素的关系模型等开展其他文创产品设计实践，设计了面向洮绣纹样的系列文创产品，并展示了最终的产品效果图。通过不同产品的设计验证了洮绣纹样转化为文创产品的可行性，为刺绣纹样的设计应用提供了有效借鉴，同时也为纺织品、文创产品的设计提供了思路。

第 15 章 总结与展望

15.1 总结

中国民间刺绣是中华民族的文化瑰宝，是兼具观赏功能和使用功能的工艺形式。洮绣作为中国民间刺绣的一种，其纹样风格鲜明，寄托了洮州人民对幸福生活的期盼，反映了当地的风土人情。目前，文化创意产业不断发展，为洮绣及其纹样的传播带来了契机，而在新时代如何实现洮绣纹样向现代产品的转化，成为一个亟待解决的问题。

本书以"洮绣文创产品意象设计"为题，解析了洮绣纹样，提取了文化意象基因，调研了用户需求，并结合多种设计方法开展了一系列设计实践。现对本书的主要内容与成果总结如下：

（1）通过文献研究和田野调查，梳理了洮绣的历史与现状，介绍了洮绣的工艺与针法，对洮绣纹样的载体、题材、艺术特征和文化内涵等进行了深入探索，此外，分析了洮绣发展的影响因素、洮绣的价值与发展困境，并以此为基础提出了洮绣保护与发展的措施。通过探究文化基因理论和感性意象认知的基本框架，构建了洮绣纹样文化意象基因的提取流程，并应用该流程研究了洮绣纹样的意象，提取了纹样的造型因子和色彩因子，为后续设计提供符合感知意象的设计素材。

（2）通过用户满意度调查明确目标产品及其意象，采用数量化Ⅰ类理论建立目标造型意象与产品造型设计元素的关系模型，运用形状文法等推演产品造型、设计产品的色彩与图案等，将洮绣纹样的造型因子与色彩因子融入产品的造型、色彩和图案中。至此，构建了面向洮绣纹样的文创产品设计框架。

（3）基于上述研究，以布艺台灯为设计案例验证了洮绣纹样转化为文创产品的可行性，并借鉴此案例开发了面向洮绣纹样的系列文创产品，为刺绣纹样文创产品设计提供了全新的视角。

15.2 创新点

以文化基因理论和感性意象认知为指导，解析洮绣纹样及其特征和意象，提取文化意象基因，运用用户访谈与满意度调研确定目标产品及其意象，基于感性工学和形状文法构建了洮绣纹样文创产品设计方法和流程，并以实例验证了其可行性。

15.3 展望

目前，刺绣作为中国传统手工艺的一种，一直受到设计师的关注并应用于各种产品的设计中。而刺绣纹样在文创产品中的应用，本质上放大了其装饰功能，让人们认同刺绣文化。本书提取了洮绣纹样的造型因子和色彩因子，完成了面向洮绣纹样的文创产品设计开发，但由于能力有限，创新设计思路也有一定的局限性，本书在以下方面有所欠缺：

（1）由于地理环境和时间的限制，未能充分调研洮绣纹样。资料主要是通过走访洮州地区的洮绣企业与店铺获得，导致收集的资料存在局限性，研究样本略显匮乏。

（2）在洮绣纹样意象研究阶段，本书主要采用了心理测量的方式进行意象评价，导致数据获取的渠道、方法较为主观，数据的准确性有待提高。

希望本书能为洮绣文化的传播贡献微薄的力量，为纹样的设计应用提供新的思路。随着我国对非物质文化遗产的日趋重视，必定会有更多学者对洮绣文化和洮绣纹样进行更加深入的探索，在设计因子提取方面也更加科学合理，以构建更加完善的纹样设计方法，拓宽洮绣纹样的应用范围，在设计方面更加凸显洮绣纹样的风采，使洮绣得到更好的传承与发展。

参 考 文 献

[1] 徐滢洁. 民族文创产品助推精准扶贫和乡村振兴研究：以湘西苗绣为例[J]. 民族论坛, 2021(3): 69-77.
[2] 卢常月. 黔南三都水族马尾绣图案在文创产品设计中的应用研究[D]. 哈尔滨: 哈尔滨理工大学, 2021.
[3] 万露, 林丽, 曹翀, 等. 感性叙事为导向的文创产品概念设计方法[J]. 表面技术, 2020, 41(10): 157-162.
[4] 磨炼. 基于旅游纪念品及相关文创产品的设计策略[J]. 包装工程, 2016, 37(16): 18-21.
[5] 临潭县志编纂委员会. 临潭县志[M]. 兰州: 甘肃民族出版社, 1997.
[6] 冯艳. 试论洮绣的历史、文化内涵及发展中的困境[J]. 学理论, 2010(3): 57-58.
[7] 冯艳. 临潭洮绣工艺传承的民族学研究[D]. 兰州: 兰州大学, 2010.
[8] 冯妍. 浅谈甘肃洮绣工艺及特征[J]. 艺术科技, 2016, 29(8): 157.
[9] 冯妍. 甘肃洮州汉族传统服饰研究[D]. 北京: 北京服装学院, 2012.
[10] 宁春燕, 韦君易. 关于甘肃洮州地区刺绣文化传承与发展的思考[J]. 智库时代, 2020(14): 164-165.
[11] 方健. 中国传统刺绣的社会文化史解析[J]. 丝绸, 2014, 51(12): 56-63.
[12] 左玲, 赵敏, 赵睿昕, 等. 近代蜀绣纹样结构形式研究[J]. 丝绸, 2011, 48(3): 43-49, 54.
[13] 胡小平, 王明仪, 周晓晗, 等. 图像学在粤北瑶族服饰纹样分析中的运用[J]. 丝绸, 2021, 58(1): 123-129.
[14] 胡小平, 罗龙林. 粤北乳源瑶族刺绣图案的图像学解析: 以"盘王印"为例[J]. 丝绸, 2020, 57(1): 76-80.
[15] 崔荣荣, 梁惠娥. 服饰刺绣与民俗情感语言表达[J]. 纺织学报, 2008, 29(12): 78-82.
[16] 杨忆. 蜀绣设计基因的提取与应用研究[D]. 成都: 四川师范大学, 2018.
[17] 蔡伟麟, 李玮, 周珺, 等. 基于符号学的粤绣在软包家具设计中的应用[J]. 家具与室内装饰, 2021(6): 73-77.
[18] 罗娇. 柯尔克孜族刺绣纹样的特征及创新应用[D]. 无锡: 江南大学, 2021.
[19] 王小雅. 互渗律理念下的黔东南苗绣文创产品设计研究[D]. 杭州: 中国美术学院, 2019.
[20] 赵敏婷, 王宁. 秦绣石榴纹样视觉元素提取与设计再生[J]. 包装工程, 2018, 39(20): 8-14.
[21] ZHANG Y, LIU Y Y. A modeling language and color application analysis of the Miao nationality's

embroidery pattern of southeast of Guizhou Province[J]. Advanced Materials Research, 2014, 3569(1048): 285-289.

[22] XIONG L J, ZHANG S S. The Qiang embroidery patterns of the goat horn flower——semiotic analysis of folk stories[C]. Proceedings of 2019 International Conference on Religion, Culture and Art (ICRCA 2019). Clausius Scientific Press, 2019: 189-194.

[23] CUI J, TANG M X. Integrating shape grammars into a generative system for Zhuang ethnic embroidery design exploration[J]. Computer-Aided Design, 2013, 45(3): 591-604.

[24] 许占民, 李阳. 花意文化产品设计因子提取模型与应用研究[J]. 图学学报, 2017, 38(1): 45-51.

[25] 胡珊, 贾琦, 王雨晴, 等. 基于眼动实验和可拓语义的传统文化符号再设计研究[J]. 装饰, 2021(8): 88-91.

[26] 高洋, 马东明, 钱皓, 等. 基于格式塔原理的系列文创产品设计研究[J]. 包装工程, 2020, 41(6): 115-122.

[27] 刘子建, 徐倩倩. 基于打散重构原理的文化创意产品设计方法[J]. 包装工程, 2017, 38(20): 156-162.

[28] 苟秉宸, 于辉, 李振方, 等. 半坡彩陶文化基因提取与设计应用研究[J]. 西北工业大学学报(社会科学版), 2011, 31(4): 66-69, 104.

[29] 杨晓燕, 王立婷, 王伟伟, 等. 基于灰关联分析的器物纹样关联性传承设计方法[J]. 包装工程, 2022, 43(10): 239-247.

[30] 王伟伟, 张云彦, 王毅, 等. 基于用户满意度的唐仕女俑气质特征提取及应用[J]. 图学学报, 2018, 39(1): 63-67.

[31] DENG L, WANG G H, FRIEDHELM SCHWENKER. Application of EEG and interactive evolutionary design method in cultural and creative product design[J]. Computational Intelligence and Neuroscience, 2019, 2019: 1-16.

[32] CHAITRA C, NATARAJURS H D. Methods for design cultural and creative products from the perspective of user experience[J]. Indian Journal of Public Health Research & Development, 2016, 1(1): 1-6.

[33] YAIR K, PRESS M, TOMES A. Crafting competitive advantage: Crafts knowledge as a strategic resource[J]. Design Studies, 2001, 22(4): 377-394.

[34] 敏晓兰. 少数民族妇女性别角色变迁的个案研究：以洮州绣娘为例[D]. 兰州: 兰州大学, 2020.

[35] 朱晶进, 咸文静. 高原上的藏绣传承者[J]. 中国民族, 2019(2): 46-48.

[36] 何婷. 广绣基础教程[M]. 长沙: 湖南教育出版社, 2016.

[37] 辛正明. 蜀绣课外读本[M]. 重庆: 重庆大学出版社, 2015.

[38] 邱蔚丽, 邱赤炼. 旅游纪念品设计中传统地域文化元素的意义[J]. 包装工程, 2012, 33(20): 109-112, 132.

[39] 余淼. 中国古代鞋履趣谈之：从传统鞋垫看中国古代鞋履文化[J]. 西部皮革, 2020, 42(11): 135-136.

[40] 郑瑾, 朱翔. 绣花鞋垫中的中国传统文化研究[J]. 民族艺术, 2008(2): 123-125.

[41] 金枝, 陈相圭. 三江侗族刺绣的纹样类型及美学特征[J]. 轻纺工业与技术, 2019, 48(3): 29-31.

[42] 郑红, 崔荣荣. 近代汉族民间刺绣的风格特点与文化传承[J]. 丝绸, 2015, 52(4): 53-57.

[43] 王露芳, 何潇湘. 纹样与纹织物设计[M]. 上海: 东华大学出版社, 2011.

[44] 丁子杉, 向靖雯, 郭丽. 宋元满池娇与辽金春水织绣纹样比较研究[J]. 武汉纺织大学学报, 2021, 34(5): 59-66.

[45] 高爱波, 崔荣荣, 左洪芬. 蝴蝶纹样在近代汉族民间服饰中的构成特征[J]. 服装学报, 2018, 3(6): 544-549.

[46] 崔艺. 大运河江南流域明墓出土服饰纹样研究[D]. 无锡: 江南大学, 2021.

[47] 厉璋. 西汉马王堆刺绣纹样艺术语言研究[D]. 株洲: 湖南工业大学, 2011.

[48] 黄柏利, 花芬, 吴志明. 语义学视野下布依族服饰元素艺术表征及意涵研究[J]. 丝绸, 2021, 58(6): 76-81.

[49] 王欣, 刘媛媛, 朱永山. 民间刺绣劣化色彩的审美特征分析[J]. 包装工程, 2019, 40(10): 27-31.

[50] 王飚. 论"五色观"及其在现代设计中的运用[J]. 中南民族大学学报(人文社会科学版), 2007(5): 137-140.

[51] 杨宇辉. 临夏砖雕艺术初探[D]. 西安: 西安美术学院, 2012.

[52] 马海燕. 临夏砖雕艺术的审美文化研究[D]. 长春: 东北师范大学, 2020.

[53] 何玲萍. 非物质文化遗产视角下临夏砖雕艺术纹样的民族性研究[D]. 西安: 西安建筑科技大学, 2019.

[54] 李小锐. 少数民族地区传统工艺的现状与创新途径探究: 以甘肃临夏砖雕为例[J]. 吉林农业科技学院学报, 2019, 28(2): 29-32, 118-119.

[55] 李晓玉. 锦绣卓尼民族饰品有限公司洮绣产品营销策略研究[D]. 兰州: 兰州大学, 2022.

[56] 刘晓春. 非物质文化遗产传承人的若干理论与实践问题[J]. 思想战线, 2012, 38(6): 53-60.

[57] 刘锡诚. "非遗"产业化: 一个备受争议的问题[J]. 河南教育学院学报(哲学社会科学版), 2010, 29(4): 1-7.

[58] 林锡旦. 中国传统刺绣[M]. 北京: 人民美术出版社, 2005.

[59] 李友友. 民间刺绣[M]. 北京: 中国轻工业出版社, 2005.

[60] 王清, 叶洋滴. 走出一条文化创意产业的健康发展之路[J]. 人民论坛, 2019(26): 78-79.

[61] 盛洁. 中国文化创意产业的现状及良性发展路径探究[J]. 湖北第二师范学院学报, 2020, 37(7): 67-71.

[62] 金元浦. 我国当前文化创意产业发展的新形态、新趋势与新问题[J]. 中国人民大学学报, 2016, 30(4): 2-10.

[63] 荆晓亮. 杭绣在"国潮"现象中的非遗传承发展[J]. 大观: 论坛, 2021(1): 104-105.

[64] 朱叶骏, 吴剑锋, 高凌云, 等. 基于眼动技术的牡丹纹样意象元素识别方法研究[J]. 包装工程, 2021, 42(12): 208-214.

[65] 张红燕. 耀州瓷牡丹纹样装饰意象研究[J]. 包装工程, 2018, 39(22): 320-324.

[66] 王伟伟, 宋贞贞, 李培. 文创类图形中的相似意象设计因子可拓重构方法[J]. 图学学报, 2020, 41(6): 1024-1030.

[67] 周琳琅. 黔南水族传统纹样的感性意象认知研究[J]. 艺术科技, 2016, 29(3): 155, 175.

[68] 刘怡麟. 面向跨文化融合的产品意象造型设计方法研究[D]. 兰州: 兰州理工大学, 2019.

[69] 高凌云. 传统文化符号的提炼和再设计应用研究[D]. 杭州: 浙江工业大学, 2018.

[70] 罗仕鉴, 潘云鹤. 产品设计中的感性意象理论、技术与应用研究进展[J]. 机械工程学报, 2007(3): 8-13.

[71] 丁满, 程语, 黄晓光, 等. 感性工学设计方法研究现状与进展[J]. 机械设计, 2020, 37(1): 121-127.

[72] 熊艳, 李彦, 李文强, 等. 基于形态特征线意象量化的产品形态设计方法[J]. 四川大学学报(工程科学版), 2011, 43(3): 233-238.

[73] 苏建宁, 陈彦蒿, 景楠, 等. 产品意象造型设计中的耦合特性研究[J]. 机械设计, 2017, 34(1): 105-109.

[74] 王新亭, 王灿, 王欢欢, 等. 基于数量化Ⅰ类理论的电动代步车造型设计[J]. 机械设计与制造, 2020(7): 165-169.

[75] 曹越, 苏畅, 魏君, 等. 汽车内饰色彩感性意象综合评价研究[J]. 机械设计, 2019, 353(3): 129-133.

[76] 吴天宇, 赵祎乾, 李亚军, 等. 基于混合感性工学模型的产品色彩设计方法[J]. 机械设计, 2021, 38(7): 140-144.

[77] CHANG Y M, CHEN C W. Kansei assessment of the constituent elements and the overall interrelations in car steering wheel design[J]. International Journal of Industrial Ergonomics, 2016, 56: 97-105.

[78] BRUNO R, LUIS C P. Affective perception of disposable razors: A kansei engineering approach[J]. Procedia Manufacturing, 2015, 3: 6228-6236.

[79] ZHANG X X, YANG M G. Color image knowledge model construction based on ontology[J]. Color Research & Application, 2019, 44(4): 651-662.

[80] YEH Y E. Prediction of optimized color design for sports shoes using an artificial neural network and genetic algorithm[J]. Applied Sciences, 2020, 10(5): 1-19.

[81] CHEN D K, MA D P, CHU J J, et al. The study of an image based method for product color design[C]//2016 22nd International Conference on Automation and Computing (ICAC), IEEE, 2016: 284-290.

[82] 王子跃. 基于耦合逻辑的青砂养生壶意象仿生设计[D]. 秦皇岛: 燕山大学, 2021.

[83] 卢兆麟, 汤文成, 薛澄岐. 一种基于形状文法的产品设计DNA推理方法[J]. 东南大学学报(自然科学版), 2010, 40(4): 704-711.

[84] 牛政威. 临潭县明代江淮移民的由来与社会影响[J]. 兰台世界, 2020(11): 158-160, 163.

[85] 耿淑艳. 甘肃洮州妇女服饰文化[J]. 西藏民俗, 1997(4): 60-62.

[86] 马悦, 苏晓红. 江淮屯戍移民对明代洮州文化的影响[J]. 甘肃高师学报, 2021, 26(1): 22-28.

[87] 亓延, 范雪荣, 崔荣荣. 解析近代齐鲁民间服饰刺绣纹样中的民俗内涵[J]. 纺织学报, 2011, 32(3): 110-115.

[88] 邝杨华. 从民间刺绣戏曲题材见传统与女性的关系[J]. 装饰, 2009(3): 135-136.

[89] 朱月, 邓成连. 基于心理与生理测量的辽瓷文化意象基因研究[J]. 计算机辅助设计与图形学学报, 2020, 32(7): 1183-1191.

[90] 邓丽, 陈波, 张旭伟, 等. 凉山彝族服饰文化基因提取及应用[J]. 包装工程, 2018, 39(2): 270-275.

[91] 王东. 中华文明的文化基因与现代传承(专题讨论) 中华文明的五次辉煌与文化基因中的五大核心理念[J]. 河北学刊, 2003(5): 130-134, 147.

[92] 宋贞贞. 面向文创产品的设计因子可拓重构设计方法研究[D]. 西安: 陕西科技大学, 2021.

[93] 陈金亮, 赵锋. 产品感性意象设计研究进展[J]. 包装工程, 2021, 42(20): 178-187.

[94] 苏建宁, 康亚君, 张书涛, 等. 面向认知主体的产品意象造型创新设计方法[J]. 现代制造工程, 2018(6): 108-113.

[95] 张秦玮. 产品多目标意象造型进化设计研究[D]. 兰州: 兰州理工大学, 2011.

[96] [美]鲁道夫·阿恩海姆. 艺术与视知觉[M]. 滕守尧, 译. 成都: 四川人民出版社, 2019.

[97] 杨静. 基于感性工学方法的夏布产品设计研究[D]. 重庆: 西南大学, 2017.

[98] 陈香, 柳月. 基于满意度分析的皮影文化因子提取及设计应用[J]. 图学学报, 2019, 40(5): 953-960.

[99] 苏建宁, 李鹤岐. 应用数量化Ⅰ类理论的感性意象与造型设计要素关系的研究[J]. 兰州理工大学学报, 2005(2): 36-39.

[100] 卢兆麟, 汤文成, 薛澄岐. 简论形状文法及其在工业设计中的应用[J]. 装饰, 2010(2): 102-103.

[101] 爱意古诗词. 沐英简介,沐英是什么人[Z/OL]. (2021-12-28) [2023-11-15].https://www.aylrgy.com/zhishi/0919149455.html.

[102] 搜狐. 看看咱中国的刺绣,叹为观止!绝美国粹的魅力![Z/OL]. (2016-09-10) [2023-11-15].https://mt.sohu.com/20170303/n482241532.shtml.

[103] 临潭县人民政府. 传承民俗文化, 创新洮州刺绣[EB/OL]. (2021-05-07) [2023-11-15].http://www.lintan.gov.cn/info/1047/11992.htm.

[104] 澎湃新闻. 一根绣针, 织就乡村振兴: 洮绣加热眼罩的诞生之路[Z/OL]. (2022-08-06) [2023-11-15]. https://www.thepaper.cn/newsDetail_forward_19350061.

[105] 美篇. 针尖上跳动的灵感, 炕头上发展的产业[Z/OL]. (2020-03-27) [2023-11-15].https://www.meipian.cn/2tyvur4a.

[106] 甘南广播电视台. 沧海迷恋伊甸园, 蝴蝶飞过冶力关[Z/OL]. (2021-05-01) [2023-11-15].https://m.163.com/dy/article/G8T7HOJA0550B4T9.html.

[107] 临潭县人民政府. 全省乡村治理现场推进会观摩团走进临潭县[EB/OL]. (2021-09-07) [2023-11-15]. http://www.lintan.gov.cn/info/1040/13511.htm.

[108] 临潭电视台.速听! 新歌来袭, 唱响洮州卫城: 灵魂的光芒_临潭[Z/OL]. (2019-05-28) [2023-11-15]. https://www.sohu.com/a/317057869_778989.

[109] 李文忠.洮州卫城: 青藏边地多元文化遗存[Z/OL]. (2021-04-10) [2023-11-15]. https://www.sohu.com/a/460027213_120206619.

[110] 徐英梅. 洮州绣娘[Z/OL]. (2020-11-20) [2023-11-15]. https://www.thepaper.cn/newsDetail_forward_10740334.

[111] 中国网.甘肃临潭上万人参加拔河活动[Z/OL]. (2008-02-28) [2023-11-15].http://www.china.com.cn/photo/txt/2008-02/28/content_10977815.htm.

[112] 临潭宣传网.洮州卫城: 青藏边地多元文化遗存[Z/OL]. (2021-04-06) [2023-11-15]. http://ltxcw.cn/n/207%7C4381.html.

[113] 哔哩哔哩.电脑绣花机绣制流程机器是怎么刺绣的[Z/OL]. (2023-08-12) [2023-11-15].https://b23.tv/EnqgsET.

[114] 临潭县旅游局.高原明珠, 大美临潭[Z/OL]. (2017-11-21) [2023-11-15].https://m.sohu.com/a/205638416_778989.

[115] 美篇.临潭县洮绣传承开发有限责任公司(洮绣扶贫车间)[Z/OL]. (2019-10-11) [2023-11-15].https://www.meipian.cn/2g1kb6rx.

致 谢

在本书的研究过程中，李慕秋、梁家宁、龚亦萱、施泓如、隋沛珂、王可然、樊梦娇、周子涵、胡亦龙、刘林茹、谢妙等研究生给予了无私的协助，刘世锋、安宗琳、许娟娟、王世杰、王帆、王慧、刘杨、杨志强、张凡、石怀喜、阮氏云、陈秋锦、李伟星等研究生也给予了热情的帮助，在此对以上同学表示衷心感谢！

特别感谢临潭县洮绣传承开发有限公司的丁桂英主任，丁玉梅、马亥拜等刺绣工作者，还有卓尼县长辫子旅游开发有限责任公司的工作者们，以及古洮州刺绣文化工作室的马继光先生，为我们的研究提供了大量的洮绣资料，并细致地为我们讲解刺绣的相关知识；同时也感谢临潭县文化馆、临潭县图书馆、洮州地方文献典藏室为我们提供了洮绣的相关资料。

本书的出版得到了清华大学出版社张秋玲编辑、刘杨编辑和相关工作人员的大力支持，在此表示衷心感谢！

感谢所有被引用文献的作者，他们的研究成果拓展了我的视野，启迪了我的研究思路！

最后，再次向为本书出版提供过支持和帮助的所有人士表示由衷的感谢！

欧阳晋焱
2023 年 11 月 15 日于兰工坪